# 艺术设计理念与方法

翁炳峰　翁宜汐　编著

化学工业出版社

·北京·

## 内容简介

本书从艺术设计理念与方法入手，融入设计学、心理学、社会学、自然科学、系统论、方法论和教育学等学科理论的知识以及课程思政元素。着重介绍艺术设计的专业知识、创意、设计理念与系统设计方法，结合经典实践案例，帮助学生（未来设计师）拓宽视野、启发创造思维，从而更容易从理论过渡到实践，掌握理论与实践相结合的系统论方法，提高实战能力。

本书既适合从事艺术设计专业的师生使用，也适合对艺术设计作品的形成理念、文化内涵和完成设计作品过程感兴趣的大众读者阅读。

**图书在版编目（CIP）数据**

艺术设计理念与方法/翁炳峰，翁宜汐编著. —北京：化学工业出版社，2023.6
ISBN 978-7-122-43639-9

Ⅰ.①艺… Ⅱ.①翁… ②翁… Ⅲ.①艺术-设计-研究 Ⅳ.①J06

中国国家版本馆CIP数据核字（2023）第104747号

责任编辑：王　斌　吕梦瑶　　　　　文字编辑：刘　璐
责任校对：宋　玮　　　　　　　　　装帧设计：韩　飞

出版发行：化学工业出版社（北京市东城区青年湖南街13号　邮政编码100011）
印　　装：北京尚唐印刷包装有限公司
787mm×1092mm　1/16　印张 11¾　字数 300千字　2023年8月北京第1版第1次印刷

购书咨询：010-64518888　　售后服务：010-64518899
网　　址：http://www.cip.com.cn
凡购买本书，如有缺损质量问题，本社销售中心负责调换。

定　价：78.00元　　　　　　　　　　　　　　　　　版权所有　违者必究

# 前言

　　设计需要社会历史、文化科学的理论专业知识，将科学的系统设计方法综合应用于艺术设计实践中，学会运用艺术相关学科的知识，从设计创造性思维角度关注事物的本质问题，分析设计问题，用恰当、科学的方式、方法解决艺术设计上的问题。艺术设计理念与方法是艺术设计课程中最为核心的专业知识，本书编者从事一线本科、研究生教育工作长达30余年，为满足教学实践需要成立了两家设计和传媒公司，完成了许多服务于地方建设的、重要的设计项目任务。如福州地铁VI设计、导向与安全动画片（6集）、主题车厢设计、首届中国青运会主视觉（部分）设计、第十六届福建省运动会VI系统设计、第十届福建省老健会VI系统设计，以及中国十大名醋福建"桃溪"牌永春老醋、福建省科技厅、福建师范大学、福建协和医院、福建技术师范学院等的VI系统设计，与艺术设计相关的项目100余项，积累了丰富的教学与实践经验。

　　学生要了解艺术设计专业的相关知识、艺术创造性思维的理念和系统论的科学方法，学会运用设计理念进行创意和系统设计。设计教学既要开发学生的创新思维和创造能力，也要提升学生的文化素质和用科学方法解决设计问题的能力，应以艺术设计理念知识为先导，以提升创意设计能力和学会运用科学系统的艺术设计方法为目标，并融合课程思政元素，让学生在学习中理解艺术设计理念、创意和方法的关系，提高学生在艺术设计实战中的综合素质。

本书编者针对艺术设计本科生和研究生的特点，在编著内容的设计与组织上，遵循知识、技能、创造能力与理念、方法相结合的原则，最后还精选了与学生学习能力相适应、艺术设计品位较高、与设计理念方法相对应的优秀设计实践教学案例。本书注重建立科学的艺术设计知识体系，以适应设计学科艺术设计专业的教学目标与要求。

本书内容分为五章。第一章重在让学生了解艺术设计的基本概念、研究领域、思潮知识。教师可以从教学研究、教学目的、教学意义和教学内容方面讲解，使学生形成艺术设计领域专业知识的基本框架，对艺术设计有一个清晰的认识。第二章重在让学生了解艺术设计与创造性思维的知识，包括创造性思维概述、创造性思维的实质与特点、影响创造性思维的因素和主要方式，以及创造性思维训练方法，提高学生对创造性思维的认识，以明确如何进行有效的训练。同时，分析设计思维和商业思维的不同思维方式，为提高创意能力打下基础。掌握了前两章介绍的知识后，第三章讲解艺术设计理念与方法的概念让学生理解艺术设计理念是如何形成的，其流派有哪些，进而通过实例分析理念的表现，使学生对理念与方法及艺术设计方法论有整体的认识，提高学生的应用能力。第四章主要讲授系统设计及其方法，着重从系统论角度对艺术设计方法展开讨论，其目的是让学生理解科学的系统论对艺术设计方法的重要指导意义，学会客观、全面地应用系统设计方法，科学地解决艺术设计中遇到的问题，掌握解决问题的方法和路径。第五章是系统设计方法与实践案例，将前四章的知识点精心编排进艺术设计领域不同专业的五个优秀的案例中，让学生从不同专业角度，学会如何将具体项目理念运用到创意活动中，用科学的艺术设计系统方法完成有品质的设计项目，让学生直观了解艺术设计理念与方法的魅力。

本书的读者对象是未来从事艺术设计的设计师与教学实践者。因此，在内容的组织构成上，着力契合艺术设计专业的特点，为完善读者的艺术设计理念与提高艺术设计能力进一步拓展空间。本书有如下特点。

1. 内容系统性

本书的内容按艺术设计理论知识与实践特点，循序渐进，科

学地编排了设计实践中的主要知识体系。从艺术设计概念知识、创造性思维、设计理念与方法、系统论设计及其方法，到实践案例；从理论到实践，理论与实践结合；知识从易到难，抽象理论与具体项目实践相结合。这些都是系统论方法的具体体现，具有知识结构的完整性。

2. 体现前瞻性

随着我国科学技术和经济的进步与发展，我国在创新设计方面出台了许多激励政策，打造新经济增长点，驱动创新创造品牌。本书的专业性和前瞻性对未来设计师在面对市场经济主战场时，有实质性帮助。

3. 知识延展性

本书的篇幅及相关内容编排特点突出，包括不同的专业通识、知识教学，保证了实用性和可操作性的同时，还能为未来设计师从事设计指引方向。

4. 实战指导性

本书将艺术设计理念与方法知识结合，力图做到实训实战，绝大部分内容是编者的设计实践与教学经验之谈。这有利于向未来设计师传授设计理念，形成创意和系统设计的完整过程，使教学贴近实战。

本书主编翁炳峰为阳光学院设计学院院长／教授，翁宜汐为南京师范大学美术学院博士／副教授。本书的出版得到了阳光学院、南京师范大学（本书为2023年度南京师范大学新文科研究与改革实践项目"新文科背景下可持续性设计方法与系列课程研究"2023XWK06成果）的大力支持。阳光学院教师林雨璇、陈闽玥为本书的编写做了大量图片整理工作，在此表示感谢！由于时间仓促和水平有限，本书还存有不足之处，敬请读者不吝赐教，以便我们再版时改进和提高。

<div style="text-align:right">

编者

于侯官锦园　2023年2月

</div>

# / 目录

## 第一章 / 艺术设计概论　　　　　　　　　　/ 001

/ 第一节 /　艺术设计的概念　　　　　　　/ 002
/ 第二节 /　艺术设计研究的领域　　　　　/ 009
/ 第三节 /　艺术设计的门类与研究方法　　/ 010
/ 第四节 /　创新设计的原则　　　　　　　/ 014
/ 第五节 /　艺术设计与当代设计思潮　　　/ 016

## 第二章 / 艺术设计与创造性思维　　　　　　/ 019

/ 第一节 /　创造性思维概述　　　　　　　/ 020
/ 第二节 /　创造性思维的实质与特点　　　/ 022
/ 第三节 /　影响创造性思维的因素　　　　/ 024
/ 第四节 /　创造性思维的主要方式　　　　/ 038
/ 第五节 /　创造性思维训练　　　　　　　/ 043
/ 第六节 /　设计思维与商业思维　　　　　/ 053

## 第三章 / 艺术设计理念与方法概论　　/ 057

/ 第一节 /　艺术设计理念概述　　/ 057
/ 第二节 /　艺术设计理念的形成　　/ 059
/ 第三节 /　设计理念流派　　/ 060
/ 第四节 /　艺术设计理念表现　　/ 063
/ 第五节 /　艺术设计方法与方法论　　/ 065

## 第四章 / 系统论设计及其方法　　/ 073

/ 第一节 /　系统概述　　/ 074
/ 第二节 /　系统论概述　　/ 077
/ 第三节 /　系统论之设计研究　　/ 088
/ 第四节 /　系统论与艺术设计　　/ 107
/ 第五节 /　系统论与艺术设计方法　　/ 112

## 第五章 / 系统设计方法与实践案例　　/ 131

/ 第一节 /　"艾迪曼"品牌智能家居手机 App 界面设计　　/ 131
/ 第二节 /　绿色设计理念下总理船政工业园区导向设计　　/ 145
/ 第三节 /　服务理念下的家用制氧机设计　　/ 149
/ 第四节 /　原生态设计理念在滨海城市景观设计中的应用　　/ 156
/ 第五节 /　服装设计　　/ 165

# 第一章
## / 艺术设计概论

随着改革开放引入西方先进的科学技术和中西方文化艺术的交流，艺术设计走入人们生活的方方面面，发展之迅猛，是一般人难以想象的。不论是生活用具、环境景观、服装与配饰，还是人工智能、虚拟现实等领域，人们无处不感受到艺术设计的魅力和伟大力量。我们常说艺术设计改变了人们的生活方式，提高了生活质量，影响着大众的审美时尚、审美情趣、审美能力，也影响了视觉语言的表达。例如，现代数字媒体传播，已从传统纯美术表现发展到运用新媒体技术来表现。壁画、漆画、雕塑、景观、产品造型等，可借助3DMax、Adobe Illustrator、Photoshop等软件渲染效果，使艺术家、设计师更直观地了解最后呈现的艺术效果。由此可见，艺术设计的发展已改变了纯美术创作和艺术设计的审美传达方式，也丰富了艺术表现的途径，丰富了美术与设计的审美创造方法。20世纪80年代之初，设计被看作美工、实用美术或工艺美术。而后设计成为艺术设计，这一观念已被大众和艺术设计从业者所理解和接受。艺术设计与人和社会发展息息相关，有着强大的生命力，理应受到社会各方面的高度重视。

20世纪，经济发达的国家都高度重视艺术设计的发展，各国政府相继出台政策或组建相应的设计组织，推动艺术设计事业的蓬勃发展，促进了各国经济的腾飞。欧美的如英国、法国、德国、美国、加拿大，亚洲的日本、韩国、新加坡，以及中国香港和中国台湾，这些国家和地区的艺术设计走在世界的前列，它们在各自不同的设计领域领先或影响着全球的设计发展，艺术设计在促进经济发展的同时也给人类带来无限的福利。由此我们可以感受到艺术设计的无穷力量。

我国自改革开放以来，向西方和亚洲艺术设计水平较高的国家和地区学习，经过30余年的努力，艺术设计领域形成了跨越式的发展。我国的艺术设计在各个层面都与世界发达国家的艺术设计水平接轨，甚至在国际艺术设计领域的大赛中都

## 艺术设计理念与方法

## / 第一节 /
## 艺术设计的概念

红点奖中国设计师获奖作品

艺术设计概念及研究的领域随着人类文明的发展而发展，随着人类科学文明水平的提高，艺术设计越来越科学化，其科技含量越来越高。艺术设计基于文化基础之上，因此设计富有人性化与艺术美感，这就是设计具有艺术性的重要原因之一。如今，要想理解艺术设计这一概念，我们就有必要先理解设计这一概念，只有这样，我们才能真正懂得艺术设计的内涵与意义。设计概念随着历史、社会、经济、科学技术的发展有着不同的含义。研究表明，早期的设计仅仅是一项技术，而今天的设计已包含多方面的意义，它已经超越了技术这一层面，更富有哲理的意味，并在具体的学科中有着特殊的意义。

有中国获奖设计师的身影，当下我国艺术设计也影响着世界设计的发展。

西方用了近百年时间所走的现代艺术设计之路，我们用了30余年的时间就走完了，高等教育对培养艺术设计人才起到了重要作用。如今我国从事艺术设计的队伍十分庞大，但整体在设计理念、思维和高技术水平等方面还落后于一些国家。进入21世纪，我国政府意识到这方面的薄弱与原因，出台了许多有利于设计发展的政策，调整设计学的教育类别与培养结构，形成艺术一级学科，建立博士、硕士、学士、高职、中职的完整培养体系，设计学的建设被提到一个新的高度，加强设计学的建设已成为时代发展的必然。

榨汁机

我国古代将设计归为图案学,现阶段它是以艺术设计为中心而展开的设计活动。对于艺术设计,我们还要了解图案学的发展和当代艺术设计内涵,从而认识艺术设计的源流,进而确定艺术设计研究的领域。

20世纪40年代之前,人们将设计大概总结为"意匠""图案"的意思,设计学是指"图案学"。设计在中国古代是指"百工"之技,"百工"是对手工匠人以及手工艺行业的总称,人们常用"工巧""艺匠"来说明手工艺人技艺的纯熟与精巧的构思。古代最早的工艺著作《周礼·考工记》记载:"国有六职,百工与居一焉……审曲面势,以饬五材,以辨民器,谓之百工。""天有时,地有气,材有美,工有巧。合此四者,然后可以为良。"按其分工,共有木、金、皮革、画、雕、陶六种,工匠凭借精湛的技艺,兼顾时节条件、局部环境、材质性能,因材施技才能制作出优美的制品。

这是一种朴素的美学观,是对当时(生产力低下时)工艺理论的总结,但仍然是当下手工业者从事工艺制作的基本法则之一。《周礼·考工记》中记载了百工活动的多样性,如早期的礼仪设计不仅是形象设计,细细品味还带着阶层社会的文化美学意味,可见周代的百工活动在当时的生产力条件下已发展到较高的水平,随着历史的发展,我国的"百工"艺匠技艺日益完美,并深深影响着近现代工艺美术工作者的研究。中国近代工艺美术研究与西方早期设计发展相似,都是基于美术工作者的学识,从美化产品开始,即从工艺美术这一学术方面进行这一领域的研究。20世纪30~40年代,陈之佛、傅抱石、李叔同和雷圭元先生大都留学日本,受当时留洋导师影响,注重研究中国的传统图案,他们先后整理出版了《图案法ABC 图案构成法》《新图案学》《新图案的理论和作法》《图案基础》和《中国图案作法初探》等。他们对中国图案技法与理论研究做了系统探索,把中国传统的图案、工艺技艺理论提高到较为科学的认识上,对当下艺术设计学者认识传统图案及相关理论有着重要的研究与学习价值。

陈之佛《图案法ABC 图案构成法》

西方的现代设计始于早期工业化时代(1750年),其设计理论研究较为成熟,日本设计学者于20世纪20年代留学欧洲,全盘接受西方的设计思想。我国大约在20世纪中期经由日本引入西方现代设计理论。

我国于 1936 年出版的《辞海》中对"设计"[又称"图案"（Design）]的解释是：美术工艺品及建筑等，在工作之前，须先考察其形状、构造、色彩、装饰等应如何配置，表示此种考察之图样，称为图案，有建筑图案、染织图案、陶瓷图案、金工图案及装饰图案等。这说明西方的设计理论开始输出到东方。日本的设计学者把西方的设计理论带回日本，很快日本将设计与经济生产相结合，促进了经济的腾飞。这一时期，国内一批有识之士、美术从业者或东渡日本，或前往欧洲先进国家学习，并带回先进的设计观念。但由于多方面的原因，没能产生现代意义上的设计变革，当时的经济依然落后，无法振兴。

在西方，设计也同样是一个发展的概念，它是工业技术革命的成果。事实上，西方古代的美术家、哲学家认为：艺术家是一些从事手工艺的人，艺术是可以凭专门知识来学会的工作，音乐、雕塑、图画、绘画、诗歌之类是艺术，农业、医学、骑射、烹饪之类同样也是艺术。后一类通常被称为"手艺""技艺"或"技巧"，叫作"应用艺术"。在古希腊时期，雕塑、绘画类的艺术与农业等生产劳动一样，都是由奴隶和平民去做，奴隶主很鄙视这些匠人。早期西方的雕塑、油画都是在作坊里产生的，作坊内聚集了大批优秀的工匠，他们制作了大量艺术品，才产生了优美的艺术品。

柏拉图认为这些工匠没有灵感，只是凭技巧在从事生产，是"第六等人"。笛尔斯在《古代技术》中说："就连斐狄阿斯这样卓越的雕刻大师在当时也只被看作一个手艺人。"随着时代的发展，西方设计逐步与科学技术相联系，从早期工业化时代的设计到工业社会成熟期的设计，再到后工业社会的设计，设计技术成为科学技术的一部分。随着分工细化，传统的雕塑、绘画变成了纯艺术，设计渐渐演变为工艺美术。工业产品的大量涌现使人们认识到科学带来的生产力的解放和跃进。同时，人们也在思考产品的质量问题。生产发展与学术的教学探索，形成了现代的设计内涵。

欧洲包豪斯工业产品

当下对设计的解释较多，国内外设计界对设计概念做了如下主要的解析。

# 一、设计是一种思维活动

设计是指一种计划、规划、构思、解决问题的方法，是通过视觉语言的方式，表达思维活动的过程。主要包括以下三方面的内容：计划、构思的形成；视觉语言表达方式，即把计划、构思、想要解决的问题等用视觉语言方式传递出来；根据具体设计对象采用相应的视觉表达语言。

## 二、设计的内涵

设计,顾名思义"设"就是"设想","计"就是"计划",即在做事造物之前一定要有设想和计划。

设计一词使用很宽泛,一词多义,多用作动词,有名词转化倾向。设计的原意是指"针对一个特定的目标,在计划的过程中求得一种问题的解决和策略,进而满足人们的某种需求"。设计所涉及的范围十分广泛,包括社会规划、理论模型、产品设计和工程组织方案的制定等。当然,设计目标体现了人类文化演进的机制,是创造审美的重要手段,如"建筑设计""产品设计""形象系统设计"等,应限定其设计范围,明确各自的设计内容。

扫地机

设计包含艺术的意义,在建筑工程设计中,艺术家也参与其中。设计由多学科、多专业的设计人员协作完成,包括工程技术设计和艺术设计。在我国高等学校的教育专业目录中建筑设计是一级学科,除此之外还有理科与文科的不同设计专业,如工业设计(理科)、产品设计(文科)、艺术设计(文科)等。

## 三、设计是为人服务

进入21世纪,人们开始探索技术与文化的关系,技术的目的不是发明物体去探索人类未知的领域和自然的秘密,而是在于如何为人服务。技术是一种广义的人类文化,显示人类的历史和生命空间史,设计创造人的活动方式,文化则使自然之物与创造之物完善。

设计的物质语言是具体化的,是人类共有的,是一种世界共同语,可供民众享用,如高速列车、汽车、空调、手机给人类带来美好的生活。而人所在的社会是不确定的,是变化的。德国学者彼得·科斯洛夫斯基认为:"正是人,而不是外在于人的自然,构成总体现实性的基本模式和思维的类比源泉,因为人们须通过人来认识、解释事物,而不是通过物来认识、解释人。"哲学家们认为设计是一种有规划、构思、设想、期望和梦想的事,是一种能改变人的生活方式的理想方法。

## 四、设计之艺术设计

设计是指艺术设计,是将艺术的形式美感应用于与日常生活紧密相关的设计中,使之不但具有审美功能,还具有实用功能。正如上节中讲到的,艺术设计首先是为人服务的(大到空间环境,小到衣食住行),是人类社会发展过程中物质功能与精神功能的完整结合,是现代化社会发

高速列车

展进程中的自然产物。

艺术设计是我国教育部于1997年确定的本科招生学科名称，在设计类学科分类中，艺术设计是独立的一类，比如视觉传达设计、产品设计、数字媒体艺术、环境艺术设计、工艺美术和服装设计等。

艺术设计的主要特点有以下几个方面。

（1）独立性和综合性

艺术设计是一门独立的艺术学科，它的研究内容和服务对象有别于传统的艺术门类。同时艺术设计也是一门综合性非常强的学科，它涉及社会、文化、经济、市场、科技等诸多方面的因素，其审美标准也随着诸多因素的变化而改变。所以说，艺术来源于生活，反过来又作用于生活。

虚拟仿真AR场景

（2）思想性和行动性

艺术设计贵在创造与实践，是设计者自身综合素质（如表现能力、感知能力、想象能力）的体现。各个专业虽然对

设计知识的着重面不尽相同,但对于"大设计"概念关于美之节奏、韵律、均衡等的要求是一样的。无论是平面的还是立体的设计,设计师首先要理解所设计的对象——对设计对象相关的背景文化、地理、历史、人文知识的理解。艺术设计的特点决定了一个设计师不仅是个思想家,更是一个行动家。

"福文化"游船

（3）创造性

艺术设计的第一动机不是表述,而是对生活方式的一种创造性改造,是为了给人类提供一种新的生活的可能。不论在商业活动中,还是在日常生活中,艺术设计都是让人类获得各种更有价值、更有品质的生活的手段。让生活更加简单、舒适、自然、有效率,这是艺术设计的终极目的。艺术设计最终的体现是优秀的产品,而一个好的产品不是设计师的自我表达,比如苹果手机的设计虽然主要是为了服务消费,但其产品最终改变了现代人的行为方式。好的艺术设计产品能改变生活,好的艺术品能触动世界,这是不同的。

（4）科学性和合理性

艺术设计的实现手段是理性的,这和艺术品的实现是有区别的。你可以光凭艺术灵感的爆发创作出震撼的艺术品,但在艺术设计中你是不可能光凭借灵感就创造出一个好的产品的。艺术设计包含严谨的科学精神,是一项合理统筹的、目的性强的活动,要把自己的观点通过科学调查与合理的流程规划一步一步地完善,中间会有各种科学的实验,会有各种数据的考量,会有设计师基于实际生活需求在艺术追求上做出的各种妥协,艺术设计产品没有绝对的艺术性,它最终要以人为本,用体验去征服人们。

（5）个体性和协作性

艺术设计在实现阶段是一个工业化的过程,纸上的创意只是一个概念的产生过程,一旦要去制作,那就需要各种其他学科理论和技术的支持,靠一个人来完成几乎是不可能的,但是艺术家创作的艺术品往往只是一个人的事,人多了反而会妨碍艺术观点的表达。各种材料的研究,软件技术的应用,大数据的整理,工业化的生产及产品的销售等,都是艺术设计不能绕开的问题,这是个庞大的工程,不是一个人光凭激情就能做到的事,艺术设计师不但要有艺术设计的才能,更要有合作的精神,还要有合理统筹整个流程的能力。

艺术设计的研究内容和服务对象有别于传统的实用艺术和传统工艺美术。同时,艺术设计也是一门综合性极强的学科,它涉及社会、历史、文化、经济、市场、科技等诸多方面的因素,其审美标准

也随着这些因素的变化而改变。艺术设计实际上是设计师自身综合素质的体现。

## 五、设计之工业设计

工业设计指设计中的技术知识、人机关系理论、文化价值观念、市场需求等。国际工业设计协会（ICSID）在1980年的巴黎年会上，对工业设计下的定义是："就批量生产的工业产品而言，凭借训练、技术知识、经验及视觉感受而赋予产品材料、结构、构造、形态、色彩、表面加工、装饰以新的品质和规格。"这是对工业设计师工作范围的界定和对其工作能力的要求，是一种很具体的、很容易理解的定义。

人类社会发展进入工业社会，设计所带来的物质成就及其对人类生存状态和生活方式的影响是过去任何时代所无法比拟的，现代工业设计的概念也由此应运而生。现代工业设计可分为两个层次：广义的工业设计和狭义的工业设计。

电动汽车

广义的工业设计是指为了达到某一特定目的，从构思到建立一个切实可行的实施方案，并且用明确的手段表示出来的系列行为。它包含了一切使用现代化手段进行生产和服务的设计过程。

狭义的工业设计是指产品设计，即针对人与自然的关联中产生的对工具装备的需求所做的响应。包括为了使生存与生活得以维持与发展，对所需要的诸如工具、器械与产品等物质性装备进行的设计。狭义工业设计的定义与传统工业设计的定义是一致的。由于工业设计自产生以来始终是以产品设计为主的，因此产品设计常常被称为工业设计。

灯

## 第二节
## 艺术设计研究的领域

艺术设计作为一门独立的学科，如同其他学科一样，都有着自己的研究领域。国内外的许多学者对此做了大量的有益工作。这些宝贵的文化资源值得我们很好地学习与开发，将中国传统的工艺美术理论与现代西方的设计理论结合起来，构建具有民族特色的现代艺术设计学科。目前，我国艺术设计界对研究领域的认识理解主要有两种：一种是从设计理论、设计史和设计观念等方面来认识艺术设计，如尹定邦、李立新等；另一种是从艺术设计与其相关学科的联系来理解认识，如柳冠中、孙守迁的理解与实践。各种各样的对艺术设计研究的理解，应该说各有优势。若从史学的观念角度来认识、理解设计，研究的宏观性较强，与实际具体设计的感受、感性的认知有偏差。若从艺术设计各门具体的专业着手研究，设计的敏感性突出，能比较直观地理解艺术设计内涵，但只能对相应的设计学科深入认识，不能全面地认识艺术设计学科的意义。综上所述，艺术设计研究者应从两方面入手，研究艺术设计学科的领域，既要研究设计史，把握设计的发展脉络，认识设计；更要从服务经济社会的角度与具体艺术设计专业的角度来理解设计，获得丰富的实践经验，从而清晰地理解艺术设计学科的内涵。以下是学者在艺术设计研究过程中，为解决阶段性的问题，从设计史、设计理论和学科具体研究领域而展开的论述，供大家学习参考。

## 一、研究设计史

人类的文明史是人类自我创造的历史，任何文化、艺术的发展都是一种历史的继承。只有学好历史，才能把握未来的设计，才能实现真正的创新设计。尽管现代设计仅有百余年的发展历程，但是人类几百年设计活动的延续，各历史时期创造的文化瑰宝十分珍贵，是设计活动的具体体现。2012年以前未对设计学科进行分类，对现代设计学的研究仅限于艺术学门类下的设计学科，并被包含于艺术史中，被看作艺术史的一部分，研究缺乏以现代设计史的观念去认识、理解设计。如果我们从艺术史的视角来整理设计史，将会有新的认识与理解，就能深入地认识设计的本质特征。国内外对西方设计史的研究主要集中于近代设计史的研究，如王受之的《世界现代设计史》，李亦文等校译的《世界现代设计图史》，朱铭、荆雷的《设计史》、高丰的《中国设计史》、陈瑞林的《中国设计史》等。我们研究设计史是为了树立史学的观点，培养艺术理论和历史观思维，明确设计发展脉络，掌握学术基础，以便进一步创造。当然，每一时期的设计史研究不是孤立的，总是与设计活动，与这个时代的哲学思潮观念和美学思想相关联。我们还得关注和研究相关的学科动向，这样才能全面认识设计史。

## 二、研究人文社会学科的设计理论

人文社会学科作为设计的理论研究对象是艺术设计研究的重要领域。它首先存在于中西方的哲学、理学中，该思想深深地影响着中国与世界的设计创造与发展，是设计理论的核心。其次，各国的历史、不同民族文化影响着设计的审美、人文及艺术的表现性，这些人文、社会等因素，影响着世界各国设计文化的发展与创造。在西方工艺美术运动中，威廉·莫里斯和拉斯金倡导技术与艺术的结合，就是指设计要有人文性，设计是技术与艺术美的结合。从歌德弗莱德、谢姆别尔的《科学、工艺、美术》和《工艺与工业美术的样式》，罗宾·乔治、科林伍德的《艺术原理》等；我国早期设计理论《考工记》《天工开物》《园冶》《髹饰录》《营造法式》等，可以看出，实际上设计与工科、人文学科是有机结合的。

随着社会进步，在设计文化、设计理论、设计美学、设计评论和科学技术等方面形成了综合性知识，设计学科的边界越来越模糊，各学科间广泛地渗透。其一是自然科学，如数字媒体技术，涉及计算机科学、物理学和数学。其二是社会科学，涉及社会学、历史学、文学、艺术、民俗美学等。

## 三、艺术设计学科的研究领域

艺术设计是一门独立的设计学科，囊括了人类生活中衣食住行等各个方面。由于其领域的广泛性，从设计的目的性来说，艺术设计主要是根据人对不同功能的需求，确立物质生产领域，生产出符合人们使用需要和审美价值的产品，协调人与社会生活、环境条件和自然的关系。

艺术设计是一门综合性极强的学科，它涉及社会、文化、经济、市场、科技等诸多方面的因素，其审美标准也随着诸多因素的变化而改变，设计的主体不单是设计师一个人，更强的团队才能应对当下的种种挑战。

## / 思考练习

1. 20世纪初，为什么我国工艺美术界的留学人员东渡日本学习设计时，日本的设计学者却远赴欧洲学习设计？
2. 艺术设计的文化涉及哪些方面？

## / 第三节 /
## 艺术设计的门类与研究方法

基于艺术设计学科各专业研究的特点，设计学与艺术设计又有各自不同的研究领域，设计学既有理论学科的特点，又带有很强的艺术性归纳与总结，给艺术设

计带来深厚的学术滋养和文化底蕴，让我们的艺术设计充分地体现民族、个性、地域等方面的文化内涵。设计学研究的方法是艺术设计学科的学术基础，各艺术设计学科专业知识具有明显的学科差异性。掌握了研究方法，我们才能解决问题。亚里士多德在《工具论》中讲道，科学就是知识和方法的结合，知识是永恒的真理。设计学研究方法是解决问题的钥匙和捷径，因此，研究方法对所有从事艺术设计的人或解决问题的人来说是极其重要的。

设计学科是一门新兴学科，研究涉及人类学、生理学、心理学、哲学、逻辑学、方法学、思维学和行为科学等跨学科的边缘科学。设计学理论研究包括三个大的领域，即设计史与理论、设计评论和设计教育学。

## 一、设计史与理论

设计史与理论的研究涵盖了设计史、设计经济、设计心理学、设计行为学，以史为鉴对各个不同历史时期、发展阶段的设计进行研究，是人们对艺术设计的认识与活动的反应，也是对人类社会在不同时期、不同阶段设计现象的总体反应的研究，涉及人类的各个方面。

## 二、设计评论

设计评论是以设计鉴赏为基础，以一定的设计理论和相关的人文科学理论为指导，对各种设计现象及设计作品进行分析、研究、评价的认识活动，它是一种高层次的设计活动和设计再创造。设计评论在设计活动中的作用是不可忽视的。它更多地体现着设计的人文科学精神，是整个设计活动的组成部分，其中的价值作用涉及许多方面。这里我们介绍主要涉及的几个方面：① 设计评论对读者的阅读和理解，以及对作品设计有指导作用。② 设计评论对设计师的创造活动具有调节作用。③ 设计评论可以帮助设计师总结创作上的经验和教训，提高设计创造能力。

## 三、设计教育学

设计教育学专门研究广泛存在于人类生活中的教育现象以及教育规律，其隶属于社会科学学科的范畴。设计教育学通过对教育现象、教育问题、教育规律的探讨，阐明设计教育中发生的各类问题，并揭示出种种教学规律，在此基础上建立起设计教育学理论体系，从而推动设计教育学和社会的发展。

根据艺术设计行为的特点，我们大致将艺术设计的内容依据设计目的进行分类。主要分为：产品设计、环境设计、室内设计、展示设计、服装设计、数字媒体艺术、平面设计、工艺美术、艺术与科技、影视动画设计等。各类别设计技术、环境截然不同，因此形成各自不同的规划标准体系，难以形成可比性。由此可见，艺术设计的研究方法是相对的，以下列举一些类别进行说明。

## 艺术设计理念与方法

（1）环境设计

环境设计又称环境艺术设计，主要由建筑设计、室内设计、公共艺术设计、景观设计等组成。环境设计是以建筑学为基础，有其独特的侧重点。与建筑学相比，环境设计更注重规划细节的落实与完善，与园林设计相比，则更注重局部与整体的关系。环境设计是艺术与技术的有机结合，具有整体性、多元性和人文性的特征。

室内场景

景观场景

（2）室内设计

室内设计是指以满足人们对空间的使用功能需求，对现在的建筑物内部空间进行深加工的增值工作，是建筑物内部环境的再创造。室内设计可分为公共空间和居住空间两大类别。从事室内设计时会提到动线、空间、色彩、照明、功能等相关的专业术语，室内设计泛指对室内的相关物件，包括墙、窗户、窗帘、门、灯具、空调、水电、环境控制系统、视听设备、家具与装饰品的规划。

（3）展示设计

展示设计是一门综合性艺术设计，它的主体为产品，展示空间是伴随着人类社会经济的阶段性发展逐渐形成的，在既定的时间和空间范围内，运用艺术设计语言，通过对空间与平面的精心设计，使其产生独特的空间艺术氛围。不仅含有解释展品、宣传主题的意图，还能使观众参与其中，达到完美沟通的目的。这样的空间形式就是展示空间。对展示空间进行设计是展示设计的内容，展示设计形式有标本与活体结合的、室内展示与露天展示结合的、实物与电子信息技术结合的等。从商业的角度来看，展示较其他促销手段来说有着更高效、直接的特点，在给企业带来巨大商机的同时，也为企业节约了不少资金。另外，商业展对商家建立销售网络也起着重要作用，建立和完善自己的营销体系，文艺类展示的功能不言而喻。博物馆、科技馆、艺术馆、民俗馆等是社会文明的重要组成部分，起着传承文明、启迪智慧、展现现代科学的作用，同时更是一种十分重要的文化资源。

装设计、广告设计、印刷设计、平面媒体设计、书籍装帧设计、刊物设计和系统设计。

展览场景

（4）服装设计

服装设计是行业名称，根据不同的工作内容及工作性质，可分为服装造型设计、结构设计、工业设计，是根据设计对象的要求进行设计构思，并绘制出平面效果图的设计。

（5）数字媒体艺术

数字媒体艺术是一种融自然科学、社会科学和人文科学的综合性的科学艺术和人文理念。它反映了其科技基础，媒体强调其立足于传媒行业，主要有数字动画、数字娱乐游戏、数字空间、数字影像（影视制作、数字交互、数字媒体应用、网络媒体设计）等数字产品，是未来的"朝阳"行业。

（6）平面设计

平面设计是在二维空间范围内，以色彩、形态、图形与底色之间的不同表现组合表达主题。平面设计所表达的立体空间感是设计师通过图形的视觉引导作用，形成幻觉的空间。目前常见的平面设计项目可以归纳为几大类：网页设计、包

平面设计

在艺术设计的实践活动中，跨门类、跨领域的合作运营是非常普遍的事。对艺术设计领域的分类，并不是从概念上区隔设计学和艺术设计的内容与相互关系，而是力求在总体把握艺术设计各门类领域特征的基础上，对其广泛的从属部分进行恰当的分类。另外，各门类领域中具体项目自身存在着涵盖和游离状态，也使得分类形式显得模糊而不明确。随着数字化和网络技术的发展，设计行业也会出现更多新的门类，进而使设计的领域范畴更加宽泛而复杂。

## / 思考练习

> 根据目前所学的专业谈一谈如何确立你未来从事的设计方向及研究方法。

## / 第四节 /
## 创新设计的原则

艺术设计的创新设计原则是对设计行为的约束，受设计师的设计水平、设计理念以及体制等因素的限制。传统的创新设计原则主要着眼于设计产品的功能及其技术范畴，而随着信息网络技术、协同技术等新技术的发展，当下的创新设计活动只有锐意进取才能有所突破，有所创造。只有创新设计出的产品才具有真正的市场竞争力，才能满足人们日益增长的生活需求，因此对产品设计提出了更高的要求。目前，创新设计的原则主要从如下6个方面来认识：原创性原则、功能原则、经济原则、科技原则、美学原则和合理原则。

### 一、原创性原则

原创设计是指对给定的艺术设计任务提出全新的创造性的解决方案。这种解决方案可以视为发明创造，如外观专利、实用新型专利。成功的原创设计是独一无二的，受到知识产权的保护，作为设计者就必须具备独立设计能力。要有宽广的视觉设计知识储备，谨防设计雷同，杜绝抄袭。国内外设计师的知识产权保护意识日益提升，特别是艺术设计更应该将原创性作为设计的基本准则，以提升设计水平为抓手。同时，学习先进的设计思想，提升原创设计水平。

### 二、功能原则

要考虑设计产品应具有合目的性与合规律性的功能。人们通常用功能和形式是否统一来作为评判一件设计产品好坏的标准。以舒肤佳香皂造型为例，其整体造型源自女性束腰柔美的曲线，简洁大方，形态自然而优美。束腰造型有利于使用者抓握，避免因湿滑掉落。这种集功能与审美于一体的设计，使之成为洗浴产品的经典之作。

### 三、经济原则

考虑经济核算问题，设计师必须从消费者的利益出发，在保证质量的前提下，研究材料的选择和构造的简单化，减少不必要的人工成本，并延长产品的使用寿命。现代社会，在自然资源极度紧张和环境污染加剧的情况下，设计师要具有社会责任感和使命感，立足生态环境，从企业和用户的角度出发，设计出既符合现代审美情趣和功能要求，又合乎经济原则的产品。以德国某花盆设计为例，该花盆产品

以植物、土壤作为原料，降低了企业生产成本的同时，随着时间的推移花盆会土壤化，不会对周围生态环境造成污染，可直接将花盆种植入土。数个月后花盆成为花卉的肥料，一举两得，为保护生态环境作出了贡献。

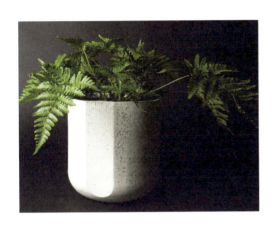

可降解花盆

## 四、科技原则

设计的严谨性使得其必须含有科技成分，设计的内涵就是创造。设计的产品要与科技发展结合起来，以技术为载体，以生产、生活为中心，创造出既具有科技水平又合乎美学规律的产品。以华为手机产品为例，在其出现前，苹果手机牢牢地把控着手机行业的龙头地位。华为手机有科技含量高、储存量大、清晰度高、多功能等特点，在触摸屏的基础上实现了跨越式的创新，软件设计也别出心裁，用户滑动屏幕时用力度的大小来调节页面滚动的距离。人机交互式的创新和技术的革新，使得华为手机产品很快占据了手机行业市场，成为全球手机产品占份额较大的公司。

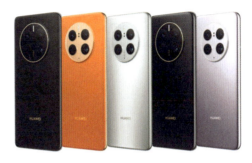

华为手机

## 五、美学原则

经过设计的产品应具有恰当的审美特征和较高的艺术品位。众所周知，产品必须通过其美观的外在形式，使人得到美的享受。现实中，绝大多数产品都是满足大众需要的物品，因而产品的审美不仅仅是设计师个人主观的审美，只有符合大众普遍性的审美情调才能实现其审美性。产品的审美往往是通过新颖和简洁的形态来实现的。它必须在满足功能的基础上具有美好的造型。产品设计追求形式和功能相统一的终极目标，这需要设计师在艺术方面作出更切实际的努力。设计师要狠下功夫丰富美学、哲学、心理学等相关学科的知识，对所设计的产品要进行严谨的市场调研分析，准确定位。当下的高科技产品，特别是欧美国家生产的产品，的确有其独特的外形，也具有极高的美学价值和艺术特色，带给人多种情感享受，形成其自身的艺术风格。

015

欧洲高科技产品

## 六、合理原则

设计时要考虑尊重和符合客观规律，避免设计师对产品功能的主观思考。从满足消费者对产品功能需求的角度来看，产品要具有的特点是安全、经济、合理、有效。其中的合理是指设计中各部分形式和功能协调统一，摒弃单纯的形式和设定的低级趣味审美。如美国在20世纪20~30年代设计交通工具的外形时，采用当时流行的运动风格设计了流线型汽车——甲壳虫汽车。以圆滑流畅的线条为主要形式，形成了风靡一时的流线型风格的工业设计特征，是继装饰艺术风格之后形成的另一种运动美学风格，代表了当时的审美趣味。光滑、流动、富有戏剧性的线型变化特征对与空气动力学相关的设计起到了积极影响。

创新设计的原则要求我们在具体设计某产品的过程中，一定要秉承原创性、功能、经济、科技、美学和合理原则。在艺术设计过程中解决产品的功能和形式美相统一的问题，可以帮助我们更高层次地认识和理解创新设计的原则，为我们今后的设计实践活动提供更强大的理论支撑和设计思路。

/ 思考练习

创新则兴，不创新则亡。这是市场经济的普遍规律，你是如何理解创新艺术设计的？

/ 第五节 /
## 艺术设计与当代设计思潮

艺术设计活动是一种动态的活动方式，需要静下心来去领悟、理解设计，用这种方式来认识、思考艺术设计十分必要。这有利于我们全面地了解艺术设计的风格、流派及发展演变规律，随潮流准确理解设计。

### 一、艺术设计体现着物质和技术、物质和精神、物质和艺术的统一

无论设计显现出什么形态，或在什么时代，设计都是设计师内在特质的外化，它还表现为与当代社会生活紧密的联系。在现代社会生活中，社会思潮对设计的影响尤其明显。在很大程度上，设计是随着社会需要而发展的，可以说是社会思潮的发展推动着设计思潮的产生，并导致设计流派的产生。设计流派是在相应的社会思潮、哲学思潮、文学思潮、艺术思潮和社

会现象中所表现出来的一种重要现象。研究当代设计思潮和设计流派，有利于我们更好地理解设计的特征和内在规律。

艺术设计总是同一定的时代和历史文化相联系的。在这样的时代背景下，设计不仅面临社会的需求，同时也深受哲学、文学、艺术思潮的影响。这些思潮内在地推动着设计的发展。一方面它影响着设计的物质语言的创造，为设计创造了前提条件，使设计创造成为可能；另一方面为设计师提供了艺术设计的生活基础，在主观方面有利于设计的形成。同时，艺术设计过程中的创作思想、设计活动、审美观念、审美理想，会广泛而深入地影响设计思潮的形成。所谓设计思潮，是指在一定的社会历史、文化运动或者时代变革以及科技革命的影响下，广大设计师的设计主张、审美理念、审美追求和文化素养，它们既有差异又有着相似性。因此，设计师的设计活动形成了一种具有广泛社会性的设计运动或设计潮流。

## 二、设计思潮不同于设计群体，不是设计流派

设计思潮的形成是在一定的社会历史条件下产生的。它与社会历史条件，人们的审美心理、审美趣味有关。设计思潮体现出设计的创新、变革，或复古，或反叛传统，从而追求一种新的设计理念、设计思想和设计主张，表现或者开拓新的表现手法，并以新的设计观念表达，体现新的设计思想或设计技艺。

设计思潮表现为一定的设计运动或设计潮流。设计思潮是在一定的社会历史文化运动或时代变革的推动下形成的，设计思潮不是少数设计师或设计理论家、批评家随意想出来的。因此，设计思潮能够从理论与实践两方面对设计形成一种强大的冲击，影响或打动一大批设计师或设计理论家，使他们形成共同的设计主张并朝这一目标努力，这样就形成一股设计潮流，并影响着世界各地的设计。一种设计思潮一旦形成，就会通过现代网络很快影响全球，形成一种国际化的设计运动。

设计思潮是以设计史上重要的设计师、设计作品、设计理论家、设计批评家、设计著作为实绩的。纵观设计发展脉络，设计思潮一般表现为设计作品和理论著作。随着设计活动的发展，渐渐地形成了某些带有共同性的设计见解、设计主张和审美倾向。从而在设计活动实践中形成了一种不可抑制的设计创作趋势，最终发展为一种设计潮流，即设计思潮。设计理论、设计批评立足于当前的设计实际，影响着设计师再度进行新的创作设计，形成更大规模的设计潮流。由于设计潮流的深入，又促使设计理论再度深化，这样的设计理论与设计活动的有机结合，使设计思潮走向成熟。

设计思潮的产生有多方面的原因。概括起来主要有外部和内部两方面的原因。外部原因：社会中的政治、哲学、文学和艺术思潮直接影响着设计思潮的产生，是根本的外部原因之一。内部原因：设计内部的自身运动和发展的需要，也会引起设

计思潮的产生。经过一段时间的发展，所有的这些共同汇成一种审美理想和时尚潮流，这样就演化成设计的自身运动，引发设计思潮的产生。影响设计思潮产生的内部原因还有科学技术的因素。设计总是与科学技术相关联，科学技术推动设计活动发展，并带来设计的物质条件和技术条件，正是科技生产力的发展，客观上为设计活动提供了实现可能。在市场经济推动下，设计使满足人们对新产品的需要成为现实，设计活动可开拓更多新领域。随着新产品的不断开发，出现新的设计创造趋势。经过一段时间的发展，必然会出现新的设计思潮。

设计思潮的出现是设计走向自觉成熟的标志，是设计进一步发展以及繁荣的体现，它对艺术设计的革新和创造具有重要的意义。从设计史方面来看，一次次设计思潮的涌现丰富了设计的多样性。因此，研究艺术设计与设计思潮具有不可忽视的意义。

（1）以宏观的视野把握设计师的创作

设计思潮作为一种具有广泛社会倾向性的设计运动，它可以辐射到相当广阔的时空领域，影响众多设计师的设计活动，给他们烙下当代设计思潮的烙印，这样才能更清楚地理解设计作品的意义和地位。

（2）可以从中发现设计的规律

设计思潮的出现并不是偶然的设计现象。如前所述，它是在一定的历史条件下产生的。要客观理性地研究设计思潮，可以从设计运动、设计史、设计潮流中把握设计与当代历史条件下的社会思潮、哲学思潮、社会大众的关系，从而发现影响设计的因素，总结设计发展规律。这样，我们再去创造艺术设计，促进艺术设计的发展，使之形成良性循环。

## / 思考练习

1. 艺术设计活动如何受哲学、文学、艺术思潮的影响，请举例说明。
2. 设计思潮产生的主要原因是什么？
3. 人脑的超越性体现在哪几方面？
4. 创造性思维为什么是人类特有的？

新款视屏

# 第二章
## / 艺术设计与创造性思维

设计是一种造物活动，设计的本质在于创造，而创造力的产生与发挥，就必须依赖创造性的思维。因此，创造性思维是艺术设计的核心。设计师如果能了解创造性思维的特点、规律，将更有助于运用设计思维的规律去激发创造的潜能，启发创造力的发挥，并创造性地由表及里、由此及彼、举一反三、触类旁通地发现问题、归纳问题、分析问题和解决问题。这是艺术设计过程的本质所在，是设计造物的灵魂所在。

创造性思维的实质表现为"选择""突破""重新建构"这三者关系的统一。选择是建立在科学分析的基础上，非盲目地选择，其目标在于突破创新，而问题的突破程度表现为从"逻辑的中断"到"思想上的飞跃"。艺术设计面向市场，决定了它既不是设计师单纯意义上的设计，也不是所谓的纯艺术。英国伦敦皇家艺术学院的米沙·布莱克教授曾说："设计师不应该被教育成那种首先把自己看成具有美学判断力和对人类了解的艺术家。我们不想培养对人类和美学仅有肤浅了解的工程师，或者具有浅薄的工程技术知识的艺术家，要培养一种新型的，能够像作出机械的，或者生产方面的决定那样有把握地作出审美判断的工程师。"

艺术设计需要的是创造性思维，但许多从事艺术设计工作的人，包括学了四年的艺术设计专业的学生，并没有系统地思考如何运用创造性思维。因此，会影响到其创造能力的发挥，或使其对创造性思维的认识不足或不科学。如认为艺术设计是形象思维的单一发挥，那么在从事设计时，就会很依赖形象思维。殊不知形象思维不等同于艺术思维。艺术思维更多的是感性而忽略了理性，甚至错误地认为过于理性（逻辑思维）会扼杀其艺术天赋。因此，艺术设计思维不得法，设计师就会束手无策，无从思考。这就是对创造性思维不理解导致的不良后果。其实，形象思维并不是设计中唯一的思维形式，它需要与其他思维形式结合形成合力，产生实质的创造性思维。

## /第一节/
## 创造性思维概述

### 一、人脑独具的思维能力

人类的神奇力量并非来自肢体（与动物相比，并没有优越性），而是来自人类大脑独有的思维功能。法国思想家帕斯卡说过，人不过像是一株芦苇，是自然界脆弱的东西；可是，人是有思维的。思维，正是人脑的特别之处，从而使人类征服自然、创造社会的物质文明和精神文明，令其他动物望尘莫及。

人类凭借思维的力量，首先在头脑中构思出千万种自然界本不存在的奇妙事物，并把这些艺术设计变成实实在在的东西，从而改变自然世界，创造一个又一个"巧夺天工"的奇迹，使人类生活的空间愈来愈美好。事实上，人类的每一种行为，每一次进步，每一项成功，都与自己的思维能力休戚相关；就是因为独具思维，人才称为"人"。正是在这种意义上，历代学者都把"思维能力"理所当然地概括在"人"的定义里。人能思考，会创造。脑科学研究表明，迄今为止，在其他动物身上没有发现类似的思维能力；有的较高级物种，虽有一定的知觉模仿能力，但它们仍不会思考，更不会创造，和人的思维无法相比，所以人类成为地球上的无冕之王。

### 二、思维能进行创造

人脑中的思维活动是世界上一种最特殊的活动。人类成为"万物之灵"，靠的就是这种思维活动，人类依靠思维不断地认识世界，改造世界，也发展了自身，创造出人类特有的科学文化，使人类变得日益强大。

人类从刀耕火种到发明和应用蒸汽机，引发工业革命，再到计算机出现代替人脑从事复杂的劳动。甚至，构建网络虚拟的元宇宙世界，人工智能正在以空前的规模和速度发展，这都是人脑思维的硕果和结晶。

人脑思维为什么会创造出一个又一个的奇迹呢？脑科学的研究表明，人脑的思维有巨大的智能超越性——创造性思维。

思维能超越具体的时间，不受时间的限制。就是说，能够在头脑中构思具体时间之外的事物和情景。达尔文、凡尔纳就是靠这种超越性，分别创造了科学进化论

天堑变通途

和百余部科幻小说等。思维能超越具体的空间，不受具体空间的局限，在头脑中构思出空间之外的事物和情景。如著名词作家陈哲创作的《同一首歌》，爱因斯坦的追光实验和牛顿发现万有引力等。思维还能超越具体的客观事物，不受具体事物的约束。卖火柴的小女孩能够在火柴的微光中看到热腾腾的烧鹅和慈祥的祖母。也许有人认为那只是小女孩的幻觉，其实正常人在某种环境下同样也能有这种感觉。

智能超越性是人类思维最基本的属性，也是思维能进行创造的根本原因。如果我们把思维活动和体能活动作一番比较，就能更明显地把握思维的智能超越性的真正含义。人的身体属于物质实体，只能处于现在的某一时刻，并遵循物理的、化学的、生物的种种运动规律。这就是人体的非超越性，是身体不如大脑的地方，虽然思维的无限的超越性和人体功能的局限性形成了鲜明的对比，但绝不能因此而贬低身体的功能。虽然人体受到具体时空的限制，但能物化思维的构想，使之成为现实。没有人体的物化功能，思维中再好的创意也只能永存在头脑中，无法实现超越性。

当然，思维的智能超越性是相对的，而不是绝对的。思维自身也要受到种种制约，而不可能漫无边际。诸如客观环境、社会背景、教育程度、生理状况等，都会制约着人的思维超越性和创造性水平。但是，人能够意识到这些制约，不断调整、突破这些制约。只有我们不断开展和坚持创造性思维训练，才能突破多种思维的制约，增强思维的智能超越性，发挥人脑的创造能力。

## 三、何为创造性思维

思维能进行创造，创造能改变世界。创造性思维是人的大脑所特有的属性。因此可以说，人类所创造的一切成果都是创造性思维的结果。人们常在设计前，先计划好目标，即观念。时常会出现种种新主意、新谋划，那就是思维所产生的种种创造性想法，这种创造性想法指挥人们进行形形色色的创造性工作，不达目的，决不休止。当创造实现后，世界就出现了变化，或者出现了新的人造物，或者诞生了新的思想，新世界焕然一新。这种变化层出不穷，构成了色彩斑斓的人类创造史和今日世界。

因此，我们可以给创造性思维下一个定义，即思维的结果具有明显新颖性和独特性的思维。创造性思维只是按"思维结果是否具有创新性"这一标准划分的一类结果，与其他标准对思维进行分类的结果不可能有一一对应的关系。也就是不能说灵感思维（按思维方式划分）就是创造性思维，或者说逻辑思维不是创造性思维。

那么，究竟什么是创造性思维呢？创造性思维从逻辑上讲是思维主体运用已有的思维形式组合新的思维形式的思维活动。它是反映事物本质属性和内在、外在有机联系的具有新颖性的广义模式的一种可以物化的思维心理活动。这是人类智慧最集中表现的思维活动，可以在一切领域

中开创新的局面,来满足人类精神文明和物质文明的需求。

创造性思维活动是在人的大脑中进行的一种非常复杂的生理现象。一般认为,创造性思维活动是大脑皮层在原有刺激物的作用下留下的痕迹和暂时神经关联的重新筛选、组合、搭配和联系,从而形成新的关联联系的过程。旧的联系和关联的简单恢复,并不能组合成新的思维观念和信息,产生新的信息必须有过去从未有过的新神经关联的组合。也就是说,在人的创造性思维中,各种神经细胞群以新的、过去没有联系过的方式组合起来。这是从生理方面说明创造性思维的全新性。

/ 思考练习

1. 人脑的超越性体现在哪几个方面?
2. 创造性思维为什么是人类特有的?

/ 第二节 /
## 创造性思维的实质与特点

创造性思维是人类思维的最高层次,也是整个创造活动的实质与核心。创造性思维是有创见的思维过程,它不仅能把握事物发展的本质,而且能进一步提供具有新价值的各种思维成果。人类只有充分发挥创造性思维的功能,才能使智慧之船沿着正确的航道驶向成功的彼岸。为此,就必须洞察创造性思维的奥秘,包括创造性思维的实质及主要特点等。

### 一、选择、突破和重新建构

创造性思维是开拓人类认识新领域,创造新事物的思维过程,其实质表现为选择、突破和重新建构三者的统一。

著名科学家彭加勒指出,任何科学的创造都是发端于选择。这里的选择,就是经过了充分的思索,让各方面的问题都充分暴露出来,并搜索到解决问题的各种途径,进而舍去那些不必要的和不佳的途径,确定出最需要和最佳的途径。这种选择既包括对纷繁复杂的对象材料的选择,也包括对可行创造方面的选择。

选择可以分为无意识和有意识的选择,创造性思维特别强调有意识的选择。在创造性思维中,选择的重要性主要表现为两点。首先,选择是创造性思维得以展开的首要要素。其次,选择也是创造性思维各个环节上的制约因素。在创造中,选题、选材、选方案等都落脚于选择。创造性思维是发散思维和收敛思维交替的过程,其中的发散思维常常是有选择的发散,收敛也是有选择的收敛。同理,创造性思维中分析与综合的交替过程也贯穿着一系列的选择。选择不是盲目的,创造性

思维选择的目标在于突破，即破旧立新、推陈出新。突破的终点在于"新"字，是新的质在一个焦点上的爆发，是新价值在一个缺口上的涌流，是新假设、新设计、新思路、新理论、新产品、新成果等的诞生。

新现代设计方案

突破和选择一样，并不是最终目的，其结果在新的建构中最终实现。重新建构，就是有效、及时地抓住新的质，建立起新的思维架构，迅速扩充其新的价值领域，完善和充实新的思想体系，为理论的发展和各种新的思维成果奠定新的根基。选择和突破是重新建构的基础，重新建构则是选择和突破的最终目标和归宿。创造性思维的选择和突破不仅仅是为了淘汰旧体系、旧秩序、旧形态，而是为了直接引发新的思维形成。

人类的创造行为、创造成果都受到创造性思维的制约，更准确地说，都是受重新建构后具有新价值的思想体系的制约。这种新的思想体系，只有经过完善和充实之后，才可能成为创造行为的指南。创造性思维在实质上是选择、突破和重新建构三者的辩证统一。这三者并不具有绝对的界限，是相互渗透、相互作用、相互促进的，从而组成创造性思维的运行规律。

## 二、创造性思维的特点

创造性思维和一般性思维相比较，有其独特的特点。

（1）求异性

是在别人司空见惯，不认为是问题的地方找出问题，这是创造性思维的首要品质。创造性思维的实质是选择、突破和重新建构的统一，是对于同一问题形成尽可能多的、尽可能新的、尽可能独创的、尽可能前所未有的和尽可能没有遗漏的设计、方法、方案、思路和可能性等。创造性思维的求异性是通过发散性、侧向性、反向性等不同思维方向上的思维结果体现出来的。

（2）灵活性

灵活性是指创造性思维的思维结构灵活多变，具有设计思路及时转换变通的品质。思维结构的灵活性首先表现为具有立体思维的功能，不是从单一角度和单一思路去思考，而是从多方位、多角度、多层次、多学科进行思考，使众多思路在立体的结构中并存、比较。思维结构的灵活性还表现为及时放弃陈旧的思路，转向新鲜的思路，及时放弃无效的旧方法，采用新颖的方法。

（3）突发性

创造性思维往往在时间上以一种突然降临的形式出现，表现出其非逻辑性的品质。实际上，它是创造性思维活动在长期

量变基础上的质的飞跃，或者说受某一偶然因素启发的一触即发，因而在时间上思维是极短暂的。这种突发性思维在灵感、直觉等思维中表现得最为明显。

（4）新颖性

创造性思维表达的新颖性，是指对创造性成果准确、有效、流畅的揭示和公开，并将它落实到设计的各元素符号中。艺术设计在创造性思维成熟期，就能有效、简洁地表达其主要内容。

新潮产品设计

（5）整体性

创造性思维成果的重新建构是和系统论的整体设计原则紧密相关的。前面讲的突发性着重表明的是时间上的特征，而整体性则着重显示的是空间上的概括性和综合性，是创造性思维的迅速扩展，在整体面貌上带来价值的更新。

艺术设计中，许多设计师凭经验获得了某种灵感或直觉，直至好的创意，但由于并不善于总结、表达，不能被人理解，结果使很有创造力的有价值的创意成果随之溜走。

/ 思考练习

> 创造性思维的实质是什么？其特点体现在哪几个方面？

/ 第三节 /
## 影响创造性思维的因素

创造性思维是一种高级、复杂的思维，具有多维性、非逻辑性、非程序性。影响创造性思维的因素，即创造性思维因子。创造性思维既有理性的判断推理，合情合理的假设想象，也有非理性的直觉、灵感、想象，还有追求理想事物的审美因素，甚至有时突然会闪现创造性思维的点子。而且，在创造性思维活动过程中，起作用的常常并非一个因子，在绝大多数情况下，都是多种因子同时或交织地起作用，在众多因子的相互碰撞中产生创意的点子。

在众多的创意因子中，最重要的是直觉、想象、灵感和审美，这些都是非理性的，属于非逻辑性因子，它们在创造中往往起突破性作用，当然它们从不同侧面给人带来创意，所起的作用并不相同。如直觉偏重经验，想象偏重想象力，灵感偏重情感和境遇，而审美偏重审美的理想和情趣。在创造性活动中，它们错综交织地发

挥作用，既有建立在联想基础上的想象活动，也有灵感迸发的情绪激动和对问题获得深刻理解的直觉领悟。其与创造性思维的产生是密不可分的，或是想象诱发了灵感或直觉，或是灵感和直觉唤起了想象。灵感和直觉有时会同时出现，这就是创造活动过程中的多维性、非逻辑性。

## 一、直觉

有人说："直觉即人类直观地把握世界的思维方式。"也有人说："直觉是在实践经验的基础上，由于思维的高度活动而形成的对客观事物的一种比较迅速的直接的综合判断。"还有人说："简而言之，直觉就是直接的察觉。"美国《哲学百科全书》的解释为：直觉是一种直接的领悟。

### 1. 直觉的概念

直觉是客观存在的，人人皆有，是人类最重要的思维形式之一。我们有时进入商店，感觉某一金属汤匙特别好看，就有购买的冲动。设计某项目，在与甲方沟通时，认真听取甲方对项目的介绍要求之后，我们的脑子里就会闪烁解决该设计问题的途径，并作出正确的选择。可是要问作出这种选择的依据是什么，可能要用很长时间梳理才能讲清。上述例子表明，虽然作出判断的时间很短，不是按照严密的逻辑推理进行的，但却能根据职业的经验直接得出结论，这种思维就是直觉。直觉是一种思维形式，一种建立在经验之上的认知能力。同时，也是一种再认知的过程。目前学界对什么是直觉，却没有统一的看法，其原因是缺乏科学分析，无法给予明确定义。

根据直觉的思维形式可以得出如下结论：直觉是人在思维中，无明显完整的推理过程，而出现的经验结论，它本质上是一种直接的领悟，由感觉形式来传递，故称之为直觉。直觉是思维运动形式，且具有直接判断功能。直觉是心理反应现象，是一种极其广泛的概念，从心理学的角度来说就是知、情、意三个方面。由此可见，它是一种情感和意志的活动，是一种认知过程和方式。同时，又是建立在已有的经验、知识基础上，凭借"感觉""直觉"直接把握事物的本质和规律的心理过程。

### 2. 直觉的类型

国内外许多专家、学者对直觉的类型进行了广泛认真的研究，提出了许多种分类方案。如学者 B.P·伊杜娜与 A.A·诺维科夫提出了把直觉分为概念直觉和感性直觉。科学哲学家 M·邦格在《直觉的世界》一书中把直觉分为"作为感觉的直觉""作为想象的直觉""作为理性的直觉"和"作为评价的直觉"。还有从学科和艺术方面来划分的，如"科学的直觉"和"艺术的直觉"。这些分类是专家和学者从各自研究领域的视角对直觉所作的表述，他们在各自的领域里对直觉作了较为科学、全面的勾勒，让我们加深了对直觉的理解，使直觉从抽象的概念变为可感知的具体东西。从设计视角研究，我们把直

觉分为以下4类。

（1）本能直觉

本能直觉是一种生理现象，人们常说的条件反射就是一种生理的本能反应。如我们在走路时突然正前方有只鸟飞来，本能地就会做出自然的回避动作。这种直觉是人的生理机制对异常现象作出的本能性的判断或反应，是人类在自身活动过程中积累起来的一种生理的积淀，属于本能直觉。动物界同样有这种本能直觉，如老鹰俯冲抓小鸡时，它的翅膀投影在地面上，小鸡见状就会本能地逃避，这是因天敌产生的条件反射。这些是一种对客观世界的消极反应，不存在创造性，有时艺术家在艺术创作时会借助这一思维去达到某一艺术效果。

（2）感性直觉

感性直觉是人依靠以往的感觉、体验，认知日常生活中遇到的问题，是凭借一定经验形成的直觉。这种直觉是从大脑所储存的各种解决模式中去检索、寻找。由于这种感性直觉仅仅是依据个人的知识、经验，带有片面性，就不那么可靠。如在日心说出现之前，人们认同地心说，太阳每日东升西落，总觉得太阳围绕地球转。即使到了今天，对宇宙星系不了解的人，还是认为太阳围绕地球转，所以感性直觉有时会带来错觉。

（3）理性直觉

理性直觉是一种建立在对事物的本质有了洞察（透彻的了解）的基础上形成的直觉，是一种升华了的直觉。这是一种科学的感觉，理性直觉冲出了经验的条框，它不仅含有直接的感受，而且还包含了理性思维方式对事物本质的觉察；它是理性直接作用于感受活动的思维成果；它省略了一般理性思维的逻辑程序，形成一种快捷的、特殊的、有理性穿透力的洞察力，这在艺术设计中经常运用。

（4）审美直觉

艺术设计的创造性思维是设计师凭借审美的标准、理想和艺术情趣作出的审美判断。设计师在设计中运用想象思维，将丰富多样的设计方案形式加以呈现。他们有着丰富的直觉判断力，其设计素养带有鲜明的美感和审美成分。设计确立需要鉴别、选择。正如科学家贝弗里奇指出的，此时"势必只能主要凭借鉴赏力的作用来作出判断"。在这里，他把鉴赏力理解为美感或审美敏感性，按哲学家康德的理解即为"审美判断"或"鉴赏判断"。科学研究表明：发明就是选择。这里的选择就是审美直觉选择。好的艺术产品设计都要依靠审美直觉。

### 3. 直觉的特点

直觉本来随处可见，但由于思维科学发展的局限性，直觉的概念长期处于神秘状态下，甚至认为只能意会不能言传，成为心理之谜、思维之谜。中外学者对此有过深入研究，为研究直觉的特点奠定了基础，可概括为以下2点。

（1）非逻辑性

这是直觉的最基本特征。① 直觉的随意性。直觉的出现依赖于直观的对象，没有具体直观对象就不会有直觉，人不会凭

空产生直觉，只有在碰到某一个问题或遇见某一种现象时才会产生直觉。达尔文在观察向日葵正面总是向着太阳的这一现象时，便猜测到其背向太阳的一面一定有一种怕见阳光的物质，一百年后，人们找到了这种物质。由此可见，人们发现问题或遇见某种现象是随机的，所以直觉的产生也是无法预料的，也就不会有什么逻辑推理了。② 直觉形成的瞬间性。直觉是一遇到问题就马上萌生解决问题的思路。这在艺术设计思维中是较为常见的一种思维，凭借设计经验与直觉和设计对象产生共鸣。在直觉思维中，所有的逻辑思维过程都被省略了，凭借直觉的领悟，霎时直抵事物的本质，表现出独特的直接性、直线性和瞬时性，即对概念的共鸣和理解。

（2）整体把握性

直觉是对具体对象的直观洞察，从整体上把握对象，而不拘泥于细枝末节。当然，没有直观的对象是难以产生直觉的。如我们在面试一位教师时，会从他的精神状态判断其是否适合从事这一工作。这种直觉，是建立在整体的初步把握上，而不是在掌握了对方的工作资料后作出的缜密的分析和严格的推论，这就是直觉的整体把握性。

### 4. 直觉与设计

直觉是创造性思维的基本因素之一，它在创造性设计活动中占有很重要的地位。心理学家研究发现，直觉作为创造性思维的关键，是创造性设计的不竭源泉。那么，直觉在创造性设计中有哪些重要作用呢？

首先，直觉有显著的设计导向作用。科学发现、技术发明、艺术设计、经济和社会事务的决策，都是从发现问题开始的。艺术设计涉及自然界和社会中很多形形色色的问题，在解决某一具体问题时，又往往有多种可能性（途径、方法、手段等），能快捷、正确地作出抉择，就成为解决问题，即创造性设计的关键。设计实际上就是在多种解决方案中作出最佳的选择。艺术设计单靠逻辑思维是无法完成的，必须依靠直觉，直觉就像一个最聪慧的向导。其次，直觉在创造性设计中具有突破性的作用。直觉在面对设计时有一种奇特现象，即先对设计的结果作出大胆的设想或构思，而不是立即动手完成设计。直觉是模糊性判断，在创建新理论或设计时显得格外重要。一项创新性设计总是突破常人的习惯性设计和审美视角。如果设计之初就沉溺于暂时无法或难以抉择的枝节问题，那么好的设计直觉就会被扼杀在摇篮之中。

总之，直觉在创造性设计活动中的作用是巨大的，也有科学家认为："伟大的，以及不仅是伟大的发现，都不是用逻辑的法则发现的，而都是猜测得来；换言之，大多是凭创造性的直觉得来的。"但是，我们也应该认识到直觉有时也存在不当的情况：一是直觉没有论证的力量；二是直觉包含普通常识；三是直觉是粗犷的，不够精细。设计时不能完全依赖直觉，它不是灵丹妙药，有时也会出错。

## 二、想象

人的大脑是很奇妙的，有许多不可思议的现象产生，想象就是这些奇妙现象中的一种。当人们手拿一根系着重锤的直线，闭上眼睛想象重锤做圆周运动时，会发现重锤真的转动起来了。如想象举重时，会感觉到肌肉的紧张，并能记录到肌肉相应的生物电活动；艺术设计往往借助构思，就能在脑海里呈现设计的形象。所有这些现象的产生，都是因为有想象在起作用。想象每个人都有，特别是当我们进行创造性设计而又未曾感知过时，是离不开想象的。想象，对于设计的创新具有十分重要的意义。

### 1. 想象的概念

想象是人在头脑里对已储存的表象进行加工改造形成新形象的心理过程，它是一种特殊的思维形式。想象与思维有着密切的联系，都属于高级的认识过程，它们都产生于问题的情景，由个体的需要推动，并能预见未来。

想象是对我们感觉不到的事物形成心理图像、语音段落，是一种类比或叙述的能力。想象是我们记忆的一种表现，使我们能够仔细审视过去，并构建尚未存在但假设存在的未来情景。

形象、表象、想象之间的关系极为密切。任何事物都有自己的形象，自然物、人造物各有其形象。所谓形象从客观上说，就是事物固有的样子。表象是客观事物在人脑中的印象。当人直接或间接地感知、接触、操作某种外在事物时，这种事物的形象就会印刻在头脑中形成表象，在一定的条件许可下，就会浮现出来。表象即是印刻、保留、活跃在人脑中的事物形象，亦即事物在人脑中形成的主观形象。而主观形象又是以事物的客观形象为基础的，没有事物的客观形象，就形成不了事物的主观形象，即表象。

正如前面所述，想象是在已感知的基础上对表象进行的创造新形象的心理过程。主要包含如下内容。

（1）想象是在头脑中创造新形象

想象的形象是新形象，是想象者之前未曾感知，却是人们所期望的东西，如标志设计。

（2）想象是对表象进行加工改造的成果

想象的过程是从表象开始，对表象进行加工改造，使其成为新形象。如园林艺术设计师通过生活体验，在大脑中留下众多景观表象，园林设计过程就是对头脑中的表象进行再加工改造，使之典型化的过程。

园林设计

（3）想象是创意、创造的重要因素

人的创意是对现实中尚未存在的事物进行想象，因此想象是创新的重要因子。没有想象就没有创新，也就没有设计。

（4）想象是审美的基础

康德认为"审美是关联着想象力的、自由的、合规律的，对于对象的判断能力"。想象是审美的伴侣，脱离了想象力，审美活动也就无法进行。设计始终与审美相伴，想象是联系创意设计和审美的纽带。

关于想象的概念众说纷纭，大体集中于"想象是在人脑中对已有表象进行加工而创造新形象的过程。想象是在感觉表象的基础上，对客观现实的某种特征进行思维的过程。想象就是在头脑中创造新事物形象的过程"。这些概括有助于人们认识想象的本质。

### 2. 想象的分类

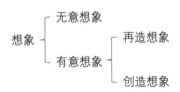

想象的分类

想象是一个复杂的系统，可以从多角度予以分类。即：无意想象和有意想象。

无意想象是指无特殊目的、不自觉的想象，属于想象的初级、简单的形式，多表现为"走神"、梦境等。

有意想象是指有目的性和自觉性的想象，属于想象的高级形式。根据所形成的形象是否有独创性又分为再造想象和创造想象。再造想象是自己没有经历过，根据他人的描述而在头脑中形成形象的过程。如借助照片或图像，经介绍描绘的想象场景；创造想象是根据已有的表象，在头脑中构思出前所未有的新形象，具有明显的设计创意想象。如飞行器的发明，都是创造想象的硕果，其与再造想象有质的差异。

无人机拍摄

除了无意想象和有意想象之外，还有一种心理过程，即联想，与想象密切相关。联想是由一个事物想到另一个事物的心理过程，其核心是在不同的表象之间建立联系，由此及彼，形成意象运动，通过联系"形""象"达到"意"的目的，为进一步创造想象奠定基础，是一种初级形态的想象活动，如龙的形象组合。

联想和无意想象、有意想象均有区别，它不像无意想象那样无意识、杂乱无章，而是由此及彼，有内在的有机联系；但又不像有意想象那样聚焦在一点，构建一个整体。联想虽然本身不创造新形象，但它通过有效的"串联"作用，为创造新

形象提供丰富的素材，是"有意"的联想，有意想象是想象力中最主要的因素，也称为组合想象。

### 3. 想象的特点

想象是被心理学家长期探讨和研究的概念，因其内涵丰富，至今尚有许多东西未被真正把握。对想象的特点的认识，仍处在探索的过程中。目前，关于其特点基本可归纳为以下几点。

（1）想象的广阔自由性

想象是不受时空的限制，自由度极大的思维方式。想象可以由外界刺激，也可以由自选的方向引发或产生。想象的内容既可以集中在一定的范围内，也可以是自由联想式，凭个人的兴趣、喜好展开想象。在想象中出现的事物之间，有可能有某种联系或相关，也有可能毫无相关。想象中的形象可能是现实生活中存在的，也许未曾出现，甚至根本不存在。

（2）想象的易变性和偶然性

想象的过程是发散的，有多发性的变化，而不是线性的，它遵守的是或然率，而非必然率。因而，它有不可重复性和不可预测性，正因为这一易变性和偶发性，想象才富有创造性。

（3）想象的情绪性

"有感而发"是受情绪的直接影响，情感左右着想象的发挥与发展的方向。

### 4. 想象的功能

哲学家康德说："想象力作为一种创造性的认识能力，是一种强大的创造力量，它从实际自然所提供的材料中，创造出第二个自然。"科学家廷德尔说："想象力是科学理论的设计师。"艺术设计很大程度上归功于设计师的想象力，没有想象，就没有科学创造、艺术设计和策划，也谈不上任何的创意。

想象在创造性思维中的作用，归纳为以下几点。

（1）想象的黏合作用

想象可以把相近、相似、因果、对比的东西"黏合"起来，是联想的基础特点。如龙、凤的形象黏合。

（2）想象的填充作用

创新设计与现实之间总有一定的距离，如何使创新设计变为现实，这就得借助想象把它们连接起来。一项艺术设计要变成实物，就需要想象的帮助。如达·芬奇设计的飞行器，两翼像鸟的翅膀一样，这离不开想象的指导。

（3）想象的超越作用

数千年前中国人就有上九天揽月、嫦娥奔月等超越时空的想象，激励一代代人的创造欲。如今的宇宙空间站和月球、火星、木星探测器等都是发挥想象的超越作用的杰作。

由于有了想象，人们才能以非常活跃、机敏、奇特的方式，突破严格的逻辑程式的约束以及形形色色的思维障碍，进行有效的超越性的探索，获得难以预料的成功。

### 5. 想象的训练

达尔文认为想象力是"人类所拥有的

最高特权之一"。心理学家认为：想象力不是一种单一的思维力，而是一种多因素组合的高级智力结构。它是以敏锐的观察力和美妙的记忆力为基础，集聪慧的分析力、综合力、判断力、选择力等积极参与思维活动的综合性思维结构。丰富的想象力需要后天培养，与坚持长期不懈地进行针对性训练是分不开的。

（1）要有丰富的经验、开阔的视野

想象可以从千差万别的事物中找出相似点、连接点或组合点，即新事物的生长点。世界上的事物各具特点，设计师可利用联想律（相近、相似、因果、对比）把它们连接到一起。例如：森林、稻田、水库、司机、水果、鱼等，只要找到它们之间的连接点，即使是风马牛不相及的事物也能串联在一起，这就是想象思维的作用。

（2）要善于把抽象的事物形象化

想象的天地非常广阔，有形的、无形的，以及未曾出现的事物，都可以想象。在艺术设计中设计师要将抽象变为形象，这是一种高层次的想象。许多理念、概念是抽象的，化抽象为形象，是设计的重要方法。

（3）要克服心理障碍，大胆想象

设计师在长期工作中受限于种种因素，在思考问题时思维往往形成一种习惯程序，被称为思维定式或定式思维。比如，去小岛的方式，大多数人会考虑乘船、游泳、架桥梁等，当问到能否有别的办法时，有不少人会束手无策。其实，去小岛的方法有很多的，比如，用缆绳、乘坐热气球或挖隧道等。这里的关键就是要突破思维定式，打开封闭的思路。一旦克服心理障碍，创造性设计思维就会像脱缰之马，自由驰骋，想象就会拥有极广阔的时空。

设计师想象时要根据具体要求，找准现实的立足点，不能毫无边际，不顾设计现实的可能性，胡思乱想。这样想象再多，也达不到设计的创意点。

## 三、灵感

当我们遇到问题时，虽苦思冥想却不得其解，几乎要气馁了，便暂时搁置，去做其他事。但不经意间会突然灵光一闪，茅塞顿开，解决问题的途径就在面前，这就是人们常说的"来了灵感"。灵感是一种富有魅力的思维，设计师的许多创意都源于灵感，正因为这样，灵感成了人们赞美、追求的目标。同样，也使它笼罩上一层神秘的面纱。

### 1. 灵感的概念

德国哲学家黑格尔说，灵感是艺术家的一种能力。柯·柯·普拉图诺夫说："灵感是一个人在创造性过程中的能力的高涨，它以心理的明晰性为其特征，同时和一连串思想，以及迅速与高度有成效的思维联系的。"

所谓灵感，是指人们对于曾经反复探索而尚未解决的问题，因某种偶然因素的激发，突然有所领悟，顿时豁然开朗，一通百通。有"众里寻他千百度，蓦然回

首,那人却在灯火阑珊处"的感觉,其实是长期思考,偶然所得。灵感就是如此境遇的思维形式,因此,有时把灵感思维称为顿悟思维。

在创造性活动中的确存在灵感现象,即新创意的产生带有突破性、突现性。灵感就是人在创造性活动中出现的一种复杂的心理现象,是最佳的、最活跃的创意因素之一。从本质上说,审美创造性活动中的灵感,是想象和直觉的矛盾达到高度统一,即想象结果被直觉肯定时突然呈现的一种理智和情感异常活动的状态。此外,研究表明:人的灵感的出现和创意思维中的潜意识活动密切相关,它是一种人自身未能觉察的大脑活动,其效果相当于一系列隐蔽的思维加工过程。显然,人类的思维由实思维(显意识)和虚思维(潜意识)共同组成。

**2. 灵感的类型**

灵感对于艺术设计者来说并不神秘。它与形象思维、抽象思维一样,是人脑对客观世界的反应,是社会实践的产物。实际上,它是创造性思维中的一种心理状态,是认识过程中的一种"顿悟"现象,从大多数获得灵感的人们的描述中,可以归纳出灵感的主要类型。

(1)启发性灵感

该灵感产生于与所思考的问题有某种共同特征的事物(相似事物)中,从而找到解决问题的途径。灵感也被称为原型启发,其原型既可以是形象,也可以是语言或思想,更多集中于形象的关联。如蛙泳、鱼与潜艇等,类似工业设计中的仿生学设计。

(2)诱发性灵感

只是因为一种事物产生的灵感,它们之间无直接的相似之处。比如,酒与书法本无直接联系,但人在喝酒后,写出一幅好的书法作品,王羲之与《兰亭序》就是一个例子,类似这样的例子还是比较多的。

(3)迸发性灵感

这是一种在紧迫的时间里进行强制性思考而迸发出的灵感。例如,跳高运动员理查德·福斯伯创造的背越式跳高。

(4)无意识状态灵感

是指在创造性的梦幻中产生的灵感,类似现代画家达利的绘画作品。

**3. 灵感的特征**

有过灵感体验的人,对灵感特征的认识和描述也会各不一样,归纳起来基本有下列5种。

(1)灵感的突发性

这是灵感最显著的特征,它的出现完全是由创造者意想不到的偶然因素诱发的。

(2)灵感的跳跃性

灵感的跳跃性是指思维过程和结果不是一种连续的、自然的进程,而是为摆脱常规的逻辑思维模式的束缚,出现的创造性"冒险"的一跃,灵感是在这种跳跃性中实现的。例如,词作家所写的歌词。

(3)灵感的不稳定性

灵感的呈现,往往是模糊的。无论在睡梦里,还是在清醒的状态下,灵感转瞬

即逝，要把握时机，一旦没及时抓住，就再也追不回来。因此，在这种情况下设计师一旦来了灵感，就要奋不顾身地投入创意设计，不获成果，决不罢休。

（4）灵感的迷狂性

灵感常常是在苦思冥想不得其解时突然降临，一旦出现，就会令人欣喜若狂、豁然开朗。事实上，灵感潜伏期的情绪多是强烈碰撞，有激动和不安的触发因素；而灵感显现的瞬间，往往令人精神恍惚或迷狂；灵感明晰时，必然有一番惊喜和情绪高涨。然后，就是迫不及待地进行创造性设计。所以，在灵感来临时，设计师的神智总是达到一种忘我、忘情的痴迷程度。

（5）必然性与偶然性的统一

灵感的出现，虽然具有随机性和偶然性，但长期从事艺术设计创意的设计师就会有这种感觉，在某一项目的设计过程中，由于专注于该项目内容，其灵感必指向所要设计的目标内容，这其实是长期思维和追求的结果。

**4. 灵感的捕捉**

灵感是一种非理性思维，不被人的意志所左右，但这并不意味着它是不可捉摸、无从把握的东西。设计师多积累创意经验，关注灵感的产生或出现的时机，还是能找到其规律和轨迹的。

（1）对要解决的问题有持之以恒的思考

设计师对问题要有持之以恒的思考，这也是获得灵感的先决条件。正如画家列宾所说的，"灵感不过是顽强劳动所获得的奖赏"。不论是艺术家的创作，还是艺术设计者的设计，无一不是历经一番艰苦探索才获得灵感的。专注执着地冥思苦想，可使人进入一种迷狂状态，思维处于高度振奋的漩涡之中，故而一旦放松下来，灵感便乘机而生。

（2）要有充分的心理准备

这是由于灵感来无影去无踪，何时来、怎样来，有其随机性。如何把握住时机，捕捉住灵感，使创意设计成功，关键在于要有充分的心理准备。例如，苹果落地的现象很多人都见过，但能从中发现万有引力定律的，只有牛顿一人。

（3）要善于创造易于产生灵感的环境氛围

虽然灵感产生的时间不可预测，但灵感产生的环境是可以创造的。这是因为创意设计者经过一段紧张的脑力劳动之后，需要有一个较为放松的环境，使头脑更清晰，思路更明确，更有利于产生创造性的直觉或想象，如在散步、钓鱼、轻松地运动、听音乐等情况下，由于设计师的思维获得放松，潜意识开始活跃，各种思维信息相互碰撞，很容易产生创意思维的火花，从而使灵感产生。

（4）要及时记下灵感

灵感有转瞬即逝的特点，一旦出现，必须火速记录下来，以防其消逝而无法捕捉到。许多艺术家、科学家、设计师都懂得这个道理，例如，圆舞曲之王约翰·施特劳斯有一次在和女友郊游时，突然来了灵感，但身边无纸，他就马上脱下衬衣在

袖子上谱写起来,《蓝色多瑙河》由此诞生了。设计者在进行创意时,要不失时机地追求和捕捉住来之不易的创造性灵感。

## 四、审美

艺术设计体现大众的审美属性,设计必须遵循科学之美,按照美的规律来进行。前面所述直觉、想象、灵感三个创造性思维因素的参与,它们都有审美因素的相伴。

### 1. 美与审美

人类追求美、创造美、塑造美和探索美的过程是永不停歇的。正如马克思所说的,"社会的进步就是人类对美的追求的结晶"。

什么是美?人们为此已经争论了2000多年,无法给出一个准确的定义。在我国,孔子曾提出"尽美尽善"说,庄子曾提出"至美至乐"说。在古希腊,有柏拉图的"美是理念"论,亚里士多德的"美的整一"说等。大体上,我国古代美学侧重把美与善联系起来思考,西方古代美学则多把美与真结合起来研究。

张涵在《美学大观》一书中介绍了西方美学对美的本质的14种看法,即:美是和谐;美即有用;美在于将零散的因素结合成统一体;美是对"神明理式"的分享;美与真、善相统一;美在于善;美存在于观赏者的心理;美是物体的一种性质;美是关系;美在于自由的欣赏;美是理念的感性显现;美是意志的充分客观化;美是生活;美是直觉,即成功的表现。

《美学大观》中还列举了中国美学家对美的本质的12种看法:美在人文;美在自然;美在天人合一;美在知乐;美在滋味;美中象外;美本乎天,集在人;美在心中;美是典型;美是主、客观的统一;美是客观性与社会性的统一;美是人的本质力量对象化。

由此可见,美是人们创造生活、改造世界的能动的自由创造活动及其成果的形象体现。它具体地、历史地体现了人类发展的客观规律和人们的崇高理想、意志、情感和愿望,是将真与善统一于客观现实生活。美能够激起人们的感情愉悦,是使人获得精神享受的感性形象。可以认为美是一种能体现人的自由的有意识的创造活动,是与真、善紧密联系的创造才智、品格、感情、思想等本质的,能引起人美感的具体的客观形象。

知识的来源主要有两种:一种是言传的知识,就是通常说的理论;另一种是意会的知识,即靠身临其境体验、领会的知识。美是通过意会的途径和直觉的窗口而被筛选、捕捉的。此时人的想象力和理解力达到高度协调,激起心灵的极大喜悦。因此,提高意会(直觉)能力,特别是对艺术设计者来说,在审美实践中有重大意义。这种能力是人的经验、知识水平和心理素质的综合反映。

审美是一种高级心理活动过程,"审"就是观察、感受、认识、鉴赏、判断、创造事物的过程。"审美"就是通过这些活

动鉴别事物的美丑，以美的东西来改造生活方式和陶冶自己，以丑为戒。

审美过程一般要经过感知、联想、体验、判断和创造五个阶段。

① 审美感知阶段。包括感觉和知觉，通过感觉，人们感受到美好事物的形状、色彩、声音等；又通过知觉，经大脑分析综合，形成事物的完整形象。在此阶段，对事物的认识还是肤浅的。

② 审美联想阶段。联想是把直接的美感与已有的表象相联系，经过加工改造，与想象相结合，以创造新形象。

③ 审美体验阶段。审美者在联想、回忆、想象的同时，根据自己的生活经验和审美情感，进行体验和思索，引起感情上的共鸣。

④ 审美判断阶段。即形成自己对待客观事物的态度，如喜、怒、哀、乐之情，作出美丑的判断，表现出爱憎的程度。

⑤ 审美创造阶段。审美创造是审美过程的最高阶段，也是审美的目的。按照美的规律，改造客观世界和主观世界。如动车、磁悬浮列车和新颖的设计产品等。

**2. 美的形态**

美的形态即美的表现形式，不同艺术门类对其呈现的形式与美感体验差异较大。但基本上对于美的形态认识是基于优美、壮美和奇美。三者间相互渗透、组合，形成了复杂、微妙、变化无穷的美感。

（1）优美

古人对美的认识有阳刚之美和阴柔之美的区别。现在所谓的美是以和谐、对称、简洁、清新、秀丽、精致、幽静、淡雅、柔媚、轻盈等为特征。在艺术作品、科学论著、技术发明、产品设计、手工艺品、社会生活和自然景物中，优美都有多种多样的表现。例如，苏州园林中的拙政园，其中亭、台、楼、阁、廊、水、假山相互映衬，布局井然有序，错落有致。给人以优雅之美，显示了主人的审美水平。正如前述，这种美的信息流是通过直觉的窗口被筛选捕获的优美，就是设计师的想象力和理解力在空间配比上的协调。即是说，只要审美对象的配比十分恰当，既充满驰骋的想象力，也处处符合审美心理的内在尺寸标准，达到均衡统一，能为人带来美好的审美感受和愉悦的情感，不论是窗棂与太湖山石，还是湖面倒影；不论是杏花春雨，还是银装素裹等，都会给人以配比上的恰到好处之感，即优美的形态。

（2）壮美

也称崇高之美，古人谓之阳刚之美。例如，闪电、雷暴、飓风、海涛、狂风、暴雨等此类的景象，有一种人类无法抗拒的力量。如人类攀登险峻无比的山峰，攻克许多科技难关，实现飞船与太空舱对接……在人类生活、认识、探索的各个领域里，都有设计师留下的壮美的足迹，是更崇高的美。

壮美体现了想象力和理解力在力量上的协调。在壮美中，想象力在审美空间中自由驰骋，具有压倒一切的气势。同时，

理解力气概不凡、雄壮有气势，使审美对象和内在尺度在新高度下吻合，美显得无比壮观，壮美往往具有激荡、壮阔、浓烈、粗犷、刚健等特征，给人以惊心动魄的审美感受。

设计师要有创造壮美的勇气，既要有无畏的胆略，不怕风险，又要有知识、经验、智能和技巧，有足够的胆识，才能追求壮美，这也是审美创造学的重要使命。

（3）奇美

又称为新奇美，或奇妙美，是美的一种很重要的形态。使人在惊讶、超出意料的神态中体验到美的特殊魅力，是其突出特征。例如，著名艺术家蔡国强利用火药爆破技术，创作的泉州海丝馆的主题画。

"火药爆破法"主题画

奇美反映了想象力和理解力在变化上的协调。换言之，想象力往往是逆着传统，面向未来，突破条框，不拘一格，追求独树一帜，独具特色的。而理解力也紧紧相随，陪伴想象力得以升华，使审美对象和内在尺度在新的意境上吻合，从而显得分外奇妙。奇美的特征表现在：异峰突起，曲折惊险，出乎意料，妙不可言，与众不同，前所未见，总是给人以耳目一新的审美感受。

奇美的核心在于"变"，它不是小修小改或常规的变，而是带有潮流性的，常常体现出时代的美，且影响着优美、壮美。例如，西方哲学、艺术等领域的流派，其影响具有划时代的意义。现代艺术设计、产品设计等往往要借鉴"现代流派"的东西。

好奇心是推动人类创意、创造的重要因素之一。没有对奇美的追求，就没有现代美学和现代创造学。可以说，奇美是现代美学和经典美学的分水岭。

### 3. 美的基本形式

美的基本形式可以归纳为5种：自然美、科学美、艺术美、伦理美和社会美。其中，艺术美表现得最为突出、鲜明，它是美的中心地带，美的特征体现得最充分。但艺术美并不是美的全部，可概括为，自然美的潇洒，科学美的严谨，社会美的多姿，伦理美的高尚，这些都不是艺术美所能涵盖或全然取代的。同时，5种形式的美是彼此相关的。

### 4. 美与创造

创造美，是由各种实践与知识之美来追溯、分析创造过程中的美，最终发现美与创造的本质联系。创造美的研究，是关于美的最高境界的研究。一般来说，创造与美相结合，产生了两门边缘性学科：创造美学和审美创造学。前者偏重从创造角度研究美学问题，与鉴赏美学相对应，属

大美学范畴；后者偏重从美学角度研究创造学问题，属大创造学范畴。

美是可以由人类的直觉判明的，带有某种特性的整体信息流。如果这种信息流是从外界传递给审美主体（人），则主体通过意会来品味，这就是鉴赏美。例如，听高水平音乐会和看画展，或参加新产品发布会，理解科学理论内在的信息妙趣等。鉴赏是重要的，鉴赏力的高低是反映审美水平的重要标准。反之，理解亦即主体创造美的信息流，包括思维的创造和实践的创造。思维的创造，如设计师、艺术家、作家、科学家、发明家、思想家等头脑中形形色色的构思；实践的创造，是将内在构思外化、物化，即设计师通过文字、图案、产品造型等形式表现出来，从而使思维信息通过物质的载体得到显现、记录和保存，并把各种构思变成客观存在的、能普遍交流的东西。两种创造相互联系、相继而生、不断反馈。设计师不仅善于捕捉美的信息流，而且要大胆创造这种信息流，即美的生命在于创造。《美学原理》的作者指出："美的事物之所以能引起人们的喜悦，就是由于里面包含了人类的一种最珍贵的特性——实践中的自由创造。"自由创造是人类最珍贵的特性，其创造了人类赖以生存、发展的物质财富和精神财富，并推动了历史的发展，生动地体现了人类的智慧、勇敢、灵巧、力量、刚毅等品质。自由创造的形象表现就是美。张涵在《美学大观》中说："美就是人类借助自然自由创造的现实生活；而美的本质就是人类借助自然对现实生活的自由创造。""哪里有人类的创造，哪里就有自由，哪里有自由创造的生活，哪里就有美！"

由此可知，美和创造密不可分。但在具体研究领域，美学家往往只谈美学原理和美的范畴，很少触及创造实践或只限于谈论艺术创作；而创造学家则乐道于创造的技能，很少从美学角度深入探索创造的组成要素。美与创造的严重分离，造成美学理论"玄之又玄"，关于创造学的著作显得呆板松散，缺少灵气。固然，美学和创造学的分别研究是必要的，当下如何将两者有机结合起来研究，显得十分必要。审美创造学的目标，就是要通过美与创造、想象力与理解力、原理与技能的结合，全面训练和开发人的审美创造力，造就具有全面素质的艺术设计人才。

**5. 美的规律**

美感是艺术设计创意思维中的重要因素。如庄子说过："原天地之美，而达万物之理。"由此可见，美感对于设计的科学创造的价值。

综前所述，美感是最高层次的显意识和潜意识相结合的思维功能，它是唤起和激发人的最高活力和朝气蓬勃的心理状态，产生设计想象、灵感和知觉的源泉。美感的高度提炼和凝聚，正是设计创意思维的模型结构，反映着美的规律是人类创造的本质。

动物骨骼生长规律

/ 思考练习

1. 直觉可分为几种类型?其特点是什么?

2. 想象在创造性思维中的作用有哪些?请举例说明。

3. 设计时灵感来临的特征有哪些?你是如何来把握的?

美的规律就是按照自然界和人类社会中纷乱的表象所掩盖着的实质去创造。美的规律首先表现为自然界存在着的和谐性,如自然界中的生物链,植物生长的规律等。其次是简洁性,把本属于简洁的东西搞成复杂的东西,不是一种创造,充其量不过是一种卖弄或虚伪的做作。爱因斯坦说:"评价一个理论是不是美,标准正是原理上的简单性,不是技术上的困难性。"事实上,人类历史上那些最辉煌的发明创造和艺术杰作,都是以极为简洁的形式表达了复杂的自然规律和人类活动,从而使人们赞叹这些简洁形式的优美、壮美和奇美。美的规律可以唤起人们向未知领域去开拓探索的欲望,即创意的欲望。大自然的统一、和谐的美可升华成为一种坚定的信念,激发人们去创造,并带给人们无穷的探索动力和智慧,指导人们怎样去创意与探索。当人们迈入创意思维之中,只有那些和谐、简洁的美的形态,才能被觉察到,才能引起突破和重构。而那些缺乏美感的思维却永远难以引起强烈注意。

/ 第四节 /
创造性思维的主要方式

创造性思维是在综合运用比较、选择、突破和重构等逻辑思维与形象、灵感等非逻辑思维的基础上,产生新方案、新办法、新概念、新形象、新观点的成熟期的思维过程。在创造性思维活动过程中,形成了典型的几种创造性思维形式,即发散思维、收敛思维、横向思维、纵向思维、正向思维、反向思维、从后思维、形象思维和抽象思维。

一、发散思维

发散思维又称扩散思维、分散思维、辐射思维、分殊思维等。它是对同一个问题寻求不同的、多种的,甚至是奇异的解决问题的思维方法和过程,也就是以一

个需要解决的艺术设计问题为中心，让思维尽可能向多方向观察、推测、想象、假设的"试探"性思维过程。解决设计问题的方案越多越好，越奇妙越好。这种思维就像夜间灯光或烛光一样，向四面八方辐射，任凭"标新立异""异想天开"。它要求设计师在考虑问题时，保持思维的广阔性，使思维的触角不受知识、经验、时间、空间等的约束，大胆突破各种思维定式的障碍，从各个不同，甚至违背常规的角度去思考问题，就能得到始料未及的创意点。这是一种开放性的思维，它和联想、直觉、想象、灵感、审美情趣等有密切的关系。发散思维是构成创造性思维的主导成分，是创造性思维的典型形式。

运用这种思维，可以发现众多设计创意源（发散求异过程），使思维活跃、流畅，能够在短时间内产生大量新设计方案，这样设计者就可以在各种设想中选择一个理想的方案。吉尔福特认为："发散思维几乎可与创意并称，没有发散思维，就没有创意。"从艺术设计思维角度进行思考，由发散思维可派生出用途发散、功能发散、结构发散和因果发散。

用途发散是指以某一具体事物的用途为扩散基点，思维由此展开。如刀的各种用途（切菜、削水果、劈柴）。

功能发散是以某一具体事物的某种功能为发散点，设想出获得该功能的各种可能性。如火的各种功能（照明、烧烤、取暖）。

结构发散是以某个事物的结构为发散点，设想出具有这一事物结构的各种可能性。如桶式结构（太空舱、滚筒洗衣机、潜艇）。

因果发散是以某一事物发展的起因或结果导向为发散点，推测可能会造成该结果的各种原因。如水污染（工业废水排放、生活废水排放、海藻生物）。

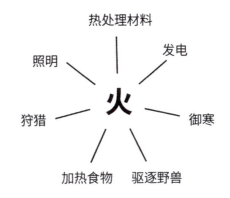

火的各种用途

## 二、收敛思维

收敛思维又称集中思维、求同思维、汇合思维、聚焦思维、辐辏思维。该思维是从已给的大量指向设计信息中搜索、寻求、汇总，从中推断出一个正确的设计方案或最优方案，换句话说，收敛思维是指最终的设计方案，并用已知的设计知识和方法推演出正确结论。它就像磁性很强的磁铁，将小铁块集中指向（收敛）于一个焦点。靠的是设计师应用已有的知识与经验，把各种方案思路综合于逻辑程序设计之中，有条理、有组织地思考，解决最终设计方案。

发散思维和收敛思维都是创造性思维

的组成部分,它们具有互补作用,不可分离。艺术设计运用创造性思维之初,主要是注重更多的发散,寻求多种设计思路,在思维有眉目之时,归于收敛思维。切勿只发散不收敛,找不出最优、最佳方案;反之,只收敛不发散必然走向枯萎,没有创造。只有发散思维与收敛思维并举,才能涌现创造性思维,设计方案才能有所突破。

## 三、横向思维

横向思维是一种共时性的时间概念下的横断性思维,即研究同一事物时将它放入某一时段的不同环境中观察、推测其发展状况,并同周围事物的相互关系比较,找出该事物在不同环境中的不同思维活动。横向思维从多个角度入手,改变了解决问题的常规思路,拓宽了解决问题的视野,在创造活动中显然能从解决难题出发,发挥其作用。

横向思维有同时性、横断性和开放性的特点。著名心理学家爱德华·德·波诺提出了促进横向思维的6种方法。

① 对问题本身产生各种选择方案;② 打破定式,提出富有挑战性的假设;③ 对头脑中冒出的新主意不要急着作是非判断;④ 反向思考,用与已建立的模式完全相反的方式思考,以产生新的联想;⑤ 对他人的建议保持开放态度,让一个人头脑中的主意刺激另一个人头脑里的东西,形成交叉刺激;⑥ 扩大接触面,寻求随机信息刺激,以获得有益的联想和启发。

平衡车

## 四、纵向思维

纵向思维相较于横向思维,是一种历时性的时间概念的比较思维,它对事物自身发展过程中的每个阶段进行分析比较,发现事物在各不同时期的特点及前后关系,从而把握事物本质的思维过程。纵向思维在各领域被广泛利用,是一种以客观为基础的思维,尊重、重视每个事物的发展过程,从中捕捉到事物发展的规律性问题。

纵向思维是在我们日常工作、生活、理论和科学研究中经常用到的思维方法。纵向思维具有历时性、同一性、预测性的特点,在具体实践研究中,可发现事物在发展过程中呈现的规律性问题。纵向思维关键的问题,就是要用发展的、历史的眼光来看待事物。其方法主要有向上挖掘和

向下挖掘两种。向上挖掘是对当前某一事物、某一层面出现的若干现象的已知属性,按照新的方向、新的角度、新的观点进行新的思考,从而挖掘出与这些现象相关的新因素。向下挖掘是对当前某一事物、某一层面的关键因素,利用发散思维、收敛思维从新的方向、新的角度、新的观点进行综合分析,以发现与这个关键因素有关的新属性,从而找到解决问题的路径。

## 五、正向思维

正向思维是人们在创造性思维活动中,沿袭某些常规方法去分析问题,按事物发展的进程进行思考、推测,是一种从已知到未知,通过已知来揭示事物本质的思维方法。

正向思维是根据事物固有的产生、发展和灭亡的过程,从过去到现在,由现在走向未来。只要我们把握事物的特征,了解其过去和现在,就可以在已掌握的规律的基础上预测其未来。这种思考问题的方法就是一种正向思维的方法。它是在对事物的过去、现在作了充分分析,对事物的发展规律作了充分论证的基础上,推出事物的发展规律性,对其格局作出正确的分析、判断,提出解决问题的方案,因而是一种科学的研究方法。正向思维在时间维度与时间方向上一致,随着时间的推进展开,符合事物的自然发展规律和人类认识的规律,符合事物正态分布规律及本质。面对生产生活中的常规问题时,正向思维较为管用,能取得很好的效果。

## 六、反向思维

反向思维是相较于正向思维,在思维路线上相反的一种创造性思维方法,也称为逆向思维,是发散性思维的另一种特殊形式。它要求打破常规的思维定式,从与习惯的思路相反的方向去探讨问题。其特殊性既体现为艺术设计的特殊视觉设计面貌,又体现为设计师组织营造艺术设计的特殊表现方法。具体说,是指设计师用与事物固有的客观自然规律和常规普遍逻辑规律相反的方式去表现事物,并充分发挥主观联想和想象,将现实与幻想、真实与虚幻、主观与客观有机地结合起来,从而创造出艺术设计中反常态、变异和矛盾的视觉设计。这与中国古语"反其道而行之"的说法不谋而合。通俗讲:原来的思维方向得不到解决,向相反方向进行思考,可能会产生意想不到的创意。有时,正反两方向都可能产生创意。这种反向思维在艺术设计中运用得较为广泛,它们或反事物发展规律或反时空,都会给人造成一种心理上的诙谐感,使人在认识艺术设计思维的过程中,理解和解决疑惑的问题。

在艺术设计的创造性思维过程中,我们应该学会从多角度进行反向思维,运用条件颠倒、作用颠倒、方式颠倒、过程颠倒、结构颠倒、纹理颠倒、图底互换与空间颠倒、比例位置颠倒、结果颠倒、观点颠倒、影画相异、延变图形等反向思维

方法。艺术设计凭借这种方法，就能创造出有视觉冲击力和文化内涵的产品，使受众产生智慧和意念的交融，在众多平淡的设计产品中起到先声夺人、出奇制胜的作用，由此体现出反向思维的创造性。

倒立房子

## 七、从后思维

事物的发展总是由低级形态向高级形态进化；同一事物的现实形态变化是由单一简陋向更加完整的形态发展，这些情况都反映了从后思维。事物的高级形态总是包含了低级的形态成分，从而可以在逻辑上演绎推理。

## 八、形象思维

形象思维是指设计师凭借事物的形象，按照分析思路和审美逻辑规律而进行的思维方法。形象思维形式可以分为三个层次：表象、联想和想象。表象是单个的，联想是将两个表象联系起来思考，想象则是建立在表象的联想上，构成新形象的过程。设计师须具备大量的形象信息源，其形象思维才能特别丰富，这是设计形象思维的基础。形象是各种思维的起点，不管思维多么抽象，如果没有形象信息源的支撑和参与，设计创造就难以顺利进行。

形象思维在创造性思维中占有重要的分量，并发挥着独特的作用。这在创造性想象和创造性形象思维中得到了明显的体现。创造性想象是按照设计师的指向性思维创造想象，而形成的设计目标具有某种独特性的表象或新形象。创造性想象是摆脱了现实束缚的自由想象，它是科学理论的设计师。

## 九、抽象思维

抽象思维是凭借概念，按照逻辑规律进行的思维方法。其思维形式有概念、判断和推理，是理性的思维过程。所谓概念，是一般化了的表象，如"梅花"的概念是从现实中许多梅花的形象中概括抽象出来的，人们对梅花有各种赞美，是对事物本质属性的反映，是单个存在的，通过判断对事物获得肯定认识。所谓推理，就是将两个或多个判断连接，并使它们的关系明确。逻辑学上经典的推理主要有两种方法：演绎和归纳。

抽象思维分为形式逻辑思维和辩证逻辑思维。前者是在相对稳定的状态下认识事物，反映其较为稳定的一面；后者是在动态下认识事物，反映出不断发展、运动、变化的一面。

色块图形

## /思考练习

1. 发散思维和收敛思维在艺术设计创造性思维中起什么作用？

2. 创造性思维的9种形式在创造性艺术设计活动中是一种思维体现，还是以综合形式出现，请举例说明。

## /第五节/
## 创造性思维训练

创造性思维能力，除了受到智力因素的影响，还受到创造主体感情、欲望、自信心、气质、性格、个人的潜意识等因素的影响。在创造性思维的培养过程中，需要奠定创造性思维的基础，突破各种惯常的思维定式，加强思维视角泛化，拓宽思维的广度，加深思维的深度，提高思维的速度和精度，并对发散思维、直觉思维、联想思维和想象思维进行培养训练，从而提升创造性思维能力。

## 一、创造性思维基础

创造是人类的本质特征，在人类创造的实践中，创造性思维具有基础性和先导性的作用。创造性思维作为多种思维要素相互协调作用的结果，与创造主体的意志、兴趣等心理活动及外在环境相关。

### 1. 创造性思维的心理基础

人的创造性思维活动是与人的心理活动相伴而生的，创造性思维的形成和发展离不开其心理活动基础。创造性思维过程也是创造性活动过程，人的目标、意志、兴趣等因子构成创造性思维的心理基础。

（1）目标

目标是任何创造性思维与活动的首要因子和追求的行动目标。对于创造主体来说，自然有长远的间接目标和近期的直接目标。长远目标往往与社会意义联系着，是社会要求在人们头脑中的反映，具有较大的稳定性和持久性，能在较长时间内起作用。近期目标是与思维活动本身直接联系的，往往受直接兴趣的影响，但作用比较短暂，容易随着情境的变化而变化，两者之间是相互联系，相互补充的关系。目标的选择要结合自身的实际情况，不可高估，也不低估，适当才能更好地激发人们进行思考。

（2）意志

意志是创造性思维的又一重要诱发因子，表现为人为了达到目标，自觉运用自己的智力和体力进行创造性活动。意志可调节人的行为，使人的行为趋向于一定的

目标,并为达到目标而努力,意志在创造性活动中表现得很明显,主要表现为自觉性、顽强性、果断性和自制性。

（3）兴趣

兴趣是人对某种事物或某项活动的个性倾向。强烈而高尚的兴趣往往使人在艺术设计中达到一种乐此不疲、如痴如醉的状态。兴趣能培养和增强人的主动性和顽强性,能强烈地吸引人进行创新和开拓。兴趣的基本特征为广泛性、深入性、持久性。有了这三个特征,创造性思维便得以延伸。

### 2. 创造性思维的环境基础

创造性思维作为人脑的特殊技能,其思维的方式、方法、过程和结果,既受到个体大脑生理活动状态、人体健康状况等因素的影响和制约,同时也受外部环境的影响和制约。从艺术设计视角来看,创造性思维环境主要有宏观大环境和具体研究环境之分。

① 宏观大环境。主要指设计师所处环境的社会价值观、社会制度、国家政策及社会风气等。如当前国家高度重视创新,为此作出了具体规划,制定了相关政策,为国民的创造和创新提供了良好的政策环境和法治环境,从而有力地调动了国民的积极性,提升了国民的创造力等。

② 具体研究环境。主要指设计师在运用创造性思维过程中所直接面对的具体社会、文化和经济研究的内容。艺术设计针对文化环境对创造性思维的影响展开较多的研究。

创造性思维环境对设计师来说,是一种外部环境,对创造性思维的运用具有正面或负面的影响。在优良的环境中,设计师可自由地创造,容易发掘设计潜能,强化创意动力。反之,环境异化给创造性思维设障,阻碍创意的发挥。因此,在分析创造性思维环境对创造活动的影响时,要清晰地认识它的两面性,充分利用优良的外部环境,强化创造性思维运用,也要注意处于逆境时将压力转化为创造动力。

## 二、突破思维定式

人们在长期的思维活动中,总习惯于已形成的自己惯用的思维模式,当面临某一事物或现实问题时,便会不假思索地把它们纳入已经习惯的思维框架进行思考和处理,即思维定式。思维定式的主要特点：一是形式化结构,思维定式不是具体的思维内容,而是许多具体的思维活动所具有的逐渐定型的一般路线、方式、程序和模式；二是强大的惯性或顽固性,不仅逐渐成为思维习惯,而且深入潜意识,成为处理问题时不自觉的反应。

思维定式有益于日常对普通问题的思考和处理,但不利于运用创造性思维,会阻碍新思想、新观点、新技术和新形象的产生。因此,在创造性思维过程中需要突破思维定式。思维定式多种多样,根据不同人的工作经历随之形成个人不同的思维定式,常见的思维定式有从众型思维定式、书本型思维定式、经验型思维定式和权威型思维定式。

**1. 从众型思维定式**

从众型思维定式是没有或不敢坚持自己的见解，总是顺从大多数人的意志，是一种广泛存在的心理现象，日常生活中从众思维普遍存在，即"随大流"。这种思维往往与创造性思维背道而驰，须警惕和破除，创造性思维的成果大多属于新思想、新创造，并不能被大多数人掌握。艺术设计师要有独立的思维意识，切忌盲目跟随，要敢于坚持真理，具备承受挫折与打击的心理抗压能力。

**2. 书本型思维定式**

书本知识是人类的宝贵财富，对人类所起的积极作用是显而易见的。现有的科学技术和文化知识是人类几千年来认识世界、改造世界的经验教训总结，通过书本得以传承。对于书本知识的学习、传承要懂得古为今用，掌握其精神实质，活学活用，不能当成教条死记硬背，不能作为万事皆准的绝对真理，否则将形成书本型思维定式。

书本型思维定式就是认为书本上的一切都是正确的，必须严格照书本上说的去做，不能有任何怀疑和违反，是把书本和知识夸大化、绝对化的片面有害观点。由于书本知识随着社会的不断发展不能及时有效更新，导致书本知识与客观事实之间出现差异，做不到与时俱进。如果一味地认为书本上的一切都是正确的或严格按照书本知识指导实践，将违背事物发展观，也将严重束缚、禁锢个人创造性思维的发挥。

破除书本型思维定式，要注意如下4点。

① 要有发展的眼光，正确认识现有书本中的科学技术和文化知识不是绝对真理，而是人类在某一特定阶段的认识的产物，有其时代的局限性。

② 任何科学定律、定理都是一般原理，都必须与具体实践相结合，高度认识"实践是检验真理的唯一标准"。

③ 对专业知识、技术，既要认真学习，深入钻研，又要跳出来，从更高的层次看清其在现代科学技术与文化知识体系中所处的地位和作用，避免产生片面观点。

④ 对任何问题都应该了解相关的各种观点，以便通过比较进行鉴别，得出较为全面的结论。

**3. 经验型思维定式**

经验是人类在实践中获得的主观体验和感受，是通过感官认识个别事物的表面现象。外部联系的认识属于感性认识，是理性认识的基础，在人类的认识与实践中发挥着重要作用，是人类宝贵的精神财富。但经验并未充分反映出事物发展的本质和规律，在思考过程中，人们经常习惯性地根据已有经验去思考问题，制约了创造性思维的发挥。经验型思维定式是指处理问题时，按照以往的经验去解决的一种思维习惯，实际上是照搬经验，忽略了经验的相对性和片面性。

用经验型思维处理常规事务时可少走弯路，提高办事效率，但应用于创造性活

动中会阻碍创新，对此可采用一些措施破除经验型思维定式。

① 提高对经验型思维定式的认识，把经验与经验定式区分开，经验是宝贵的，越多越充实。而经验定式却会设限，禁锢创造性思维的发挥。

② 深入了解因为经验定式的禁锢而影响创造性思维的典型案例，注意对现实中科学研究规律的掌握，逐渐认清其机制、规律和经验教训，为破除经验型思维定式积累资料。

③ 学习掌握创造性思维方法，提高灵活变通的能力，在分析和解决问题时要充分发挥创造性思维。

**4. 权威型思维定式**

在思维领域，不少人习惯引证权威的观点，甚至将权威作为判定事物是非的唯一标准，一旦发现与权威观点相悖，就认为是自己错了。这种思维习惯或方式就是权威型思维定式。权威型思维定式是思维惰性的表现，是对权威的迷信、崇拜与夸大，属于权威的泛化。权威定式的形成来源于多个方面，比如在儿童或青少年时期，家长和老师把固化的知识、泛化的权威观念，用灌输式教育方式传播下来，缺少对教育主体的有效启发，使其形成了盲目接受知识、盲目崇拜权威的习惯。

在创造性思维中，需要及时破除权威型思维定式。

① 正确区分权威与权威定式，权威是人类社会不可缺少的，但权威定式却是阻碍创造性思维的大敌。

② 明确任何权威只是相对的，都只是一定领域、一定阶段的权威，没有适用于一切时间、空间的绝对权威。各个领域的专家要恰当地认识自己权威的相对性，注重对新观点、新想法的包容和接纳。

③ 坚持"实践是检验真理的唯一标准"，在实践面前，任何理论、专家的权威都得让位。

## 三、泛化思维视角

思维定式束缚了创造性思维的发挥，是一种消极的东西，它使大脑忽略了思维定式之外的事物和观念，而从社会学、心理学和脑科学的研究成果来看，思维定式又是难以避免的，解决思维定式常见的方法是尽量多地增加头脑中的思维视角，拓宽思维的广度，学会从多种角度观察同一个问题，即扩展思维视角。

设计师需要一种敏锐的观察力，即洞察力。这种观察力或洞察力，通常表现为一种不同寻常的视角，以不同寻常的视角去观察寻常的事物，就有可能发现事物不同寻常的性质。这种不同寻常的性质，往往并不是事物新产生出来的，而是一直存在于事物之中，只是由于人们习惯从寻常的视角进行观察，因此从来未被发现。例如，一串珍珠在贵妇人眼里，它就是象征身份的某个装饰物；在化学家眼里，它就是磷酸钙和其他磷酸盐相混合的物质；在生物学家眼里，它则是一种贝壳类动物所产生的，带病态的分泌物；在多愁善感的诗人眼中，它是大海的泪珠……这都源于

各种不同寻常的视角，它有无穷多的属性。由此可见，视角泛化训练具有重要意义。

### 1. 改变思考方向

大多数人对问题的思考，首先是按照常规、常理、常情去想的，或者是顺着事物发生的时间、空间顺序去想。常规的思考方向由于是沿着事物发展的规律进行的，容易找到切入点，解决问题的效率比较高。但也往往容易陷入思维误区，制约创造性思维。因此，需要改变原有的思考方向，以获得更多的思维视角。

横切苹果

常见的改变思考方向的方法有如下3种。

（1）反向思维

当正向思维不能顺利地解决问题时，反向思维就是一种新的选择，反向思维也称为逆向思维。例如，地球一直在不停地转动，但很长时间里，人们都将它视为静止不动。哥白尼从转动的角度来观察地球，成功地解释了许多天文现象，这是逆向思维中的典型案例。

（2）从事物的对立面出发

事物总有其两面性，对立双方是既对立又统一的，若改变一方，就可达到改变另一方的目的。例如，红绿补色对比，若改变其中一方的色相、明度、纯度、面积就会削弱它们之间的强对比，从而达到和谐状态。

（3）换位思考

换位思考是指设计师改变自己的思考角度，从其他设计角度看问题。

### 2. 转换问题的视角

在艺术设计实践中思考的问题很多，但彼此间有着相通之处。对于一时难以解决的问题，切不可死盯住不放，要懂得转换看问题的视角。

（1）将复杂的问题转换为简单的问题

在解决复杂问题时，学会化繁为简，就能产生一种新视角从而解决它。例如，爱迪生将不规则梨形的复杂体积计算问题，转换为简单的水体积测量问题。从而很快地解决了灯泡容积计算问题。

（2）把生疏的问题转换为熟悉的问题

对于从未接触过的问题，可将其转换为自己熟悉的问题，有利于问题的解决。

### 3. 把直接变为间接

在解决比较复杂和困难的问题时，直接解决问题经常会遇到阻力，这时就需要变通思路，采取退一步的方式来思考，或采取迂回路线，或先设置一个相对简单的问题作为铺垫，为实现最终目标创造条件。例如，未来高速列车为解决进站减速、停车、旅客下车、启动再到重回高速需要一段时间这一问题，设计师采用间接

手段，在到站前几十公里的地方，待该列高速列车经过后，马上启动短列车跟随并对接高速列车，将该站上车的乘客转移到高速列车，同时将该站下车的旅客转移到短列车上，然后再脱离高速列车，实现到站旅客高速转换。

高速列车转换车厢

## 四、发散思维训练

对于不同的人其发散思维的差异性很大。从创新设计的教学经验中，我们发现可以通过多种方法提升和培养发散思维的能力。目的是加强对发散思维能力的培养和训练，不断提高创新设计思维能力。

### 1. 发散思维的模式

发散思维模式包括个体发散思维、集体发散思维和假设推测思维。

（1）个体发散思维

个体发散思维是指设计师根据具体设计项目的功能、结构、形态、色彩、工艺和材料等，在多向思维、横向思维、逆向思维、纵向思维等基础上展开发散的创造性思维模式。设计师可以从项目的不同角度突破思维定式或思维困惑，而产生创意。

（2）集体发散思维

集体发散思维即利用群体和设计团队的智慧，集思广益。常见的有用"头脑风暴法"激发集体发散思维，鼓励团队成员发表个人意见，对提出的方案进行筛选评价，最终选出最佳的解决方案。

（3）假设推测思维

设计使用假设推测思维模式，假设某一问题有可能与事实相反，或是不现实、不切实际，甚至荒谬的假设，但通过这种假设推测思维方式，可产生意想不到的新颖观点。有些观念经转换后可以成为有可利用价值的方案。

### 2. 发散思维训练方法

针对课题在训练时可能遇到的问题，通过发散性思维活动，将大脑中已有的记忆表象和概念等反复进行重组改造，产生尽可能多的设想。常见的有如下几方面的训练方法。

（1）一题多解

在解决一般性问题时，努力打破常规的思维定式，可从多维方向思考探索，提出多种解决方案，且不可局限于一个方案，当遇到问题时可另辟蹊径加以解决。

（2）多问为什么

在发散思维时，多给自己提问题。目的在于启发思考时从多方向、多角度、多层次进行思维剖析，提倡设计师自我提问、分析问题、主动解决问题。常问"还有新思路吗？""还有新想法吗？""还有

新见解吗？"等。

（3）鼓励质疑问难

要学会挑战权威，不迷信书本，要有勇于质疑的精神，筛选出具有创意价值的问题。运用启发想象和联想思维，达到分析、判断及综合解决问题的目的。

（4）借助形象思维

设计多运用形象思维来思考存在于头脑中的每一个事物的完整形象，并将问题形象化、具体化。在训练时，要结合设计内容，不失时机地抓住切入点，用手绘草图、图形图表及多媒体等手段，拓展形象思维。

（5）及时捕捉灵感

一定要清晰地认识到灵感的产生是建立在长期集中的思维基础之上的，且与紧张后的松弛状态有一定关联。要学会一些捕捉灵感的方法，创造利于灵感产生的环境，促使在创造性活动中产生顿悟，激励产生更多有创意的想法。

**3. 发散思维训练应注意的问题**

在进行发散思维训练前，设计师还要对发散思维训练的要点有所认识。注意如下4个问题。

① 在发散思维应用中，不必担心想象结果是否合理、是否有实用价值，要大胆地想象，尽量摆脱逻辑思维的束缚。

② 训练发散思维前要有心理准备，应尽可能地拓展思维的广度，从不同的视角和层次提出发散方案，并跳出逻辑思维的圈子，努力产生大量的发散结果。

③ 要合理掌握训练的时间进度，思考每个思考训练问题，时间以2~3分钟为宜，以提高迅速发散思考能力。

④ 在训练时要合理利用联想、想象、推演等多种思维形式，多以发散思维为主。

## 五、直觉思维训练

直觉思维是思维主体凭借已有的知识与经验，对突然出现的新事物或新问题，在不经过层层分析的情况下，迅速作出准确识别、本质理解和正确判断的一种跃迁式思维。直觉思维体现人的领悟力和创造力。

**1. 直觉思维能力培养**

直觉是人们凭借对问题的感知产生的预感，也被称为第六感觉。培养直觉思维能力，主要从以下几点入手。

（1）要有广博的知识和丰富的经验

直觉是凭借设计师已有的知识和经验才得以出现的，直觉往往比较偏爱知识渊博、经验丰富的人。因此，获取广博的知识和丰富的生活经验是直觉强化的基础。例如，当人聚精会神思考某个问题时，往往会神思飞跃，忽然意念一闪，想出绝妙的解决办法。这在艺术设计中会达到意想不到的效果。

（2）培养敏锐的观察力和洞察力

观察力和洞察力是直觉突出的特点。因此，直觉与设计师的观察力及视角息息相关。要有意识地培养自己的观察力，尤其是提高对那些不太明显的知觉，如感觉、印象、趋势等无形事物的观察力。

（3）学会倾听直觉的呼声

人们常说"跟着感觉走"其实就是直觉因素，即直接的感觉。直觉需要细心体会、领悟，倾听直觉所传递的信息和呼声。直觉出现时不必迟疑，更不能压抑，要顺其自然，作出判断，得出结论。

（4）客观对待直觉

直觉会受客观环境、个人情绪的影响与干扰。因此，要客观、真诚地对待直觉，直觉产生的过程中应尽量营造有利的客观环境，排除各种干扰。出现直觉时要冷静客观地分析。例如，欧几里得几何学的建立、达·芬奇对惯性的预见、居里夫人对镭的发现等，都是属于客观对待直觉。

**2. 直觉思维的训练方法**

直觉是潜意识的一种思维反应，是可以维护、操控和训练的。直觉思维能力训练可以从以下几方面进行。

（1）营造宽松的环境

每日给自己设定放松时间，如深呼吸、听音乐、散步、绘画等愉悦身心的活动，转移固化思维意识，感受直觉。

（2）厘清认知情绪与偏见

厘清判断直觉、情绪与偏见，分辨出哪些感觉是情绪或渴望，哪些感觉含有先入为主的偏见。

（3）去粗取精

对直觉信息要进行甄别，对问题进行归纳精减处理。发挥潜意识赋能作用，要保护敏感的瞬间判断力，去粗取精。

（4）锻炼决策力

多积累经验，训练自发性决策力，提高设计时的当机立断能力。

（5）学习"薄片撷取"

潜意识能在极短的时间内，凭借少许经验切片收集必要的信息，作出内涵复杂的判断。美国学者马尔科姆·格拉德维尔把这种能力称为"薄片撷取"。

## 六、联想思维训练

联想是根据当前感知到的事物、概念或现象，想到与之相关联的事物、概念或现象的思维活动。联想思维可以很快地从记忆里搜索出需要的信息，并把它们构成一条链，通过事物的四个联想律（接近、相似、因果、对比），把许多事物联系起来思考。联想思维是艺术设计的创意基础，可开阔设计思路，加深对事物的认识。

**1. 联想思维的类型**

（1）接近联想

由于事物空间和时间特性的接近而形成的联想。如星星与月亮，向日葵与太阳，手机与计算机等。空间和时间是事物存在的形式，空间和时间上接近的事物相互关联，反之亦然。在日常生活中，人们提到甲就会想起乙，提到昨天就会想到今天或明天等。

（2）相似联想

由于事物间的相似点形成的联想，也称为类似联想。例如，从江河想到湖海，由树木想到森林，由火柴想到打火机，从缝衣想到缝纫机，从洗衣想到洗衣机等，

就是通过相似联想而创意出来的。

（3）对比联想

具有相反特征的事物或相互对立的事物之间形成的联想是对比联想，也可称为逆向联想或反向联想。例如，人们常从白想到黑，从水想到火，从冷想到热，从上想到下，由大想到小，由方想到圆，由对称想到非对称，由真善美想到假恶丑等，都属于对比联想。

（4）因果联想

由事物之间的因果关系而形成的联想，因果联想的事例不胜枚举。例如，因森林破坏造成的水土流失，因水土流失造成的生态失衡等。

**2. 联想思维的方法**

艺术设计产生于设计师的联想。在联想思维的运用过程中，通常是多种联想作用的结果。除如上四种基本联想还包括：自由联想、强制联想等。

（1）自由联想

自由联想是指思维不受任何限制的联想，可以从多方面、多角度、多种可能性寻找问题的答案。这种联想的成功率较低，但经常思考能产生许多出奇的设想，产生意想不到的结果。特别是借助科技手段探索生物世界、宇宙天体等。

（2）强制联想

将乍看起来毫无关联的事物强制地糅合在一起而形成的联想，有时会找到创意思维的转机，获得意想不到的成功。在产品创新设计、广告策划、营销策略以及现代艺术创作中得到广泛应用。

**3. 联想思维的训练方法**

联想思维可以在生活中培养和自我训练，可参考下列步骤。

① 从给定信息出发，尽可能地用到各种类型的联想，形成多种多样的综合联想链。

② 寻找任意两个事物的联系点，建立两个事物间有价值的联系，并由此形成创造性设想。例如，毕加索将自行车的坐垫作为牛头，方向杆作为牛角组合成的雕塑。

## 七、想象思维训练

想象思维是人类进行创造性活动的一个重要思维形式。正如哲学家康德说"想象力作为一种创造性的认识能力，是一种强大的创造力量，它从实际自然所提供的材料中，创造出第二个自然"。爱因斯坦说"想象力概括着世界的一切，推动着进步，并且是知识进化的源泉"。可见想象思维是人脑通过形象的概括，对脑内已有的记忆表象进行加工、改造或重组的思维活动，是借助表象进行加工操作的最主要的形式。

**1. 影响想象力的因素**

影响想象力的因素有很多，主要表现在以下几个方面。

（1）丰富的知识和经验是想象力的重要基础

很显然，知识和经验越多者，其头脑中可供发散的形象及它们之间的联系就越

多，可以引起想象的因子越多，想象源泉越丰富。知识和经验贫乏会直接导致想象力的缺失。此外，知识的丰富与否和经验层次的高低也直接决定了最终想象结果的优劣。

（2）形象思维对想象有启发作用

形象思维需要借助多种具体形象产生，是对大脑中已有形象综合与加工的过程。很多想象都是受到各种形象的启发产生的。例如，中国龙的形象，是中国古人对农耕社会中的牛、蛇、鹿等形象的崇拜产生的综合体。

**2. 想象思维的训练方法**

想象思维训练是在设定的条件下，在较短时间内，完成大量相关想象力的思维训练。

（1）有意想象训练

有意想象训练是受想象者主观意志控制的训练方法，主要包括形象化法、假设法、辅助联想法等。形象化法是借助形象思维展开想象，把思想具体化和形象化，且按有意想象的要求去思考，以找出不同对象之间的联系，并建立起新的形象。假设法经常提出"假如"式的问题，这有助于想象的展开。具体来讲，就是将与事实相反的情况、现象与观念设为疑问句，再作出推测。辅助联想法要求加大联想的跨度，进行"风马牛不相及"式的联想，可以产生多种不同的想象结果。

（2）无意想象训练

由于无意想象是一种不受主体意识支配的心理活动，所以较难通过有目的的意志控制来达到训练的目的，但在操作时只要彻底放松，完全可以在一定程度上进入无意识想象状态。如在梦境或在似睡非睡的状态下，无意想象的效果都比较好。其操作要领包括精神放松、注意力集中以及记录结果三个步骤。

第一步：精神放松。端坐在椅子上，手掌放在腿上，微闭眼全身放松。接着，再一次全身放松。具体方法是：先把精神集中于脚趾，想象脚趾不用力气，完全放松了。接着把精神集中于脚腕，想象脚腕也不用力气，完全放松了，然后，再由腿到腰、到肩、到颈、到头，逐次放松。

第二步：注意力集中，彻底放松后。将精神集中到丹田，缓慢地进行腹式呼吸，约十次以后，将注意力集中到下腹，同时连续想象全身放松了，舒服极了。这样过一会就会有飘飘然的感觉，此时，既已进入无意想象的状态。

第三步：记录结果。进入无意想象几分钟后，停下来，恢复正常状态。立即用笔将刚才头脑中闪过的形象、事物记录下来。

进入无意识想象状态后，把要解决的问题联系起来。即使没有解决什么实际问题，无意想象训练也可以锻炼我们的想象力。

（3）再造性想象训练

再造性想象是根据外部信息的启发，对自己脑内已有的记忆表象进行检索，并对检索结果进行改造和组合的思维活动。在平时写作业、考试和工作中都经常用到再造性想象，因而人们对再造想象的运用

是非常熟练的，进行这方面的训练可以限制思考时间、提升速度、提高质量等。

（4）创造性想象训练

创造性想象与再造性想象的根本区别在于，创造性想象虽然也是在已有记忆想象的基础上展开的，但其并不限于已有记忆表象的水平，而是将已有记忆表象进行加工、改造、重组等思维操作活动产生新的形象。其核心是必须有新形象产生，否则就不能称为创造性想象。

（5）幻想性想象训练

创造性想象的结果应该是具有新颖性和可行性的。幻想性想象可以看成创造性想象的一种极端形式，其特点是幻想的结果远远超出了现实可能性，甚至很荒谬。但其中也包含了创造的成分以及创造的先导思维，幻想性想象是有益无害的。在进行幻想性想象训练时，应大胆地任意想象，而不必考虑能否实现。

## / 思考练习

> 1. 打破常规设计思路，设计出10种不同造型的碗。
> 2. 运用发散思维，从划船的人的形态开始，画出与其相关联的20张图形，最终回到划船形态。
> 3. 请用图形设计表达联想思维的4种类型。
> 4. 运用想象思维设计一种图腾。

## / 第六节 /
## 设计思维与商业思维

### 一、设计思维定义

一提到艺术设计，人们自然就会想到视觉传达设计、环境设计、服装设计、产品设计、数字媒体艺术、建筑设计等。其实设计思维来源于英文的"design thinking"，其中design的真正含义是针对任何一种复杂的现象或者问题，设计出一套创新的项目、服务、流程、模式、战略、产品等。设计思维是利用设计师的思维模式来解决复杂的问题，是获得创新解决方案的思维模式。它适用于任何一个需要解决问题的人，包括解决现有的和寻求现在还不存在的、新的产品、服务、流程和模式等的问题。

设计思维是从最终用户的角度出发，利用创造性思维，事先对设计的项目、流程、产品、商务模式或者某个特定的事件等，通过观察、探索、定义、头脑风暴、模型设计、编剧、讲故事等，制定目标或方向。然后，寻求实用的、富有创造性的解决方案。其主要目标是站在客户需求或者潜在需求的角度发现问题，然后解决问题。

设计思维与设计不同。设计是把一种计划、规划、设想通过某种形式传达出来的活动过程。而设计思维是一种思维模式，它不但考虑设计的项目、服务、产

品、流程或者其他规划，更重要的是"以人为本，客户至上"，站在客户的角度实现创新设计。例如，某酒店认为客人登记入住是客户进入酒店最重要的时刻，所以在此时给客户提供最佳的服务应该是良好印象的开始，也是让客人感受到宾至如归的时刻。这就要求设计师设计一项登记入住的优质服务。设计师着手进行设计的步骤之一是观察调研，并亲身体验，从机场上车到酒店门童接待，再到登记入住，最后乘电梯进入房间。客人脱下外套，摘掉领带，躺到床上，打开电视，开始休息。观察结果发现，客人对酒店的印象有一个"关键时刻"，该时刻不是登记入住和门童接待，而是进入房间"舒口气"的时刻。像在家一样的环境下，将整个旅程的疲劳在这里"冲洗掉"才是"关键时刻"。所以，设计应该重点放在这个"舒口气"的时刻，设计出像家的感觉。这一思维模式就是设计思维。

设计思维是一种以解决方案为基础的，或者说以解决方案为导向的思维模式，它不是从某个问题入手，而是从目标或者是要达成的成果着手。然后，通过对当前和未来的关注，同时探索问题中各项有关因素的变化，找出解决方案。

设计思维不仅是对产品的样式、功能和外形的改变，而且是通过一整套的工具和方法论来完成"以人为本"的创新设计，它是将人性和创新紧密结合到一起，将右脑和左脑（商业思维）紧密结合在一起的思维模式。

以前的产品设计大部分属于设计的范畴，聚焦在产品的外观、样式、功能、包装等，重点在于从现有产品存在的问题出发，找出解决方案。而设计思维是站在最终用户的角度，发现用户需求，满足用户较高的体验，超越用户需求，发现问题、解决问题。比如，所谓的样式，就是使物品的外观看起来感觉更好，更吸引人；所谓的功能就是使物品使用起来更方便，满足客户各种不同情景的应用需求；所谓解决问题，就是从产品或者解决方案中的某些问题客户的投诉不满中发现新机会；所谓发现问题，就是将原有的问题重新定义，挖掘新的含义，从而创造新的机会。在设计思维中，是将设计和思维紧密结合起来，本着"以人为本，客户至上"的思想，站在最终用户的角度，挖掘问题的本质，重新定义问题的研究方向，发现客户的潜在需求，从而实现创新。

## 二、商业思维与设计思维的区别

商业思维强调的是逻辑的推理和分析，专注于执行和规划。对于现有的产品和解决方案，发现使用时的问题和客户的不满，始终围绕着现有客户的需求和挑战，考虑如何解决当前产品的问题和客户的需求。围绕现有业务的概念设计产品和业务模式，利用最佳实践和常见的套路观点来满足客户的需求。一般情况下，商业思维经常使用的是逻辑推理、业务分析、找到瓶颈、解决问题。所以商业思维常常是利用左脑思维，以现状和问题为导向。

① 左脑思维——现状和问题导向。创造可能性设计思维；挑战现状，围绕客户的期望思考问题；围绕创新业务的概念设计未来业务模式；用创新实践和独特观点超越客户的期望。

② 右脑思维——目标导向。设计思维强调的是创新和未来，专注于挑战现状，从最终客户的期望出发，创造客户新的需求点，创新业务模式以适应业务概念的变化，利用创新实践和独特的观点，以超越客户期待为导向，来进行实践与概念的创新。

一般情况下，设计思维经常使用的是有创造性且出人意料的想法，研究新的可能性，甚至解决最终客户还没想到的问题。设计思维一般是利用右脑思维，而且是目标导向，而不是仅仅通过逻辑推理获得问题的解决方案。

/ 思考练习

请画出商业思维与设计思维的导图。

# 第三章
## / 艺术设计理念与方法概论

设计是一门独立的艺术科学，同时，也是一门综合性极强的学科，它与社会、文化、经济、市场、科技等多方面密切相关，它的审美理念随着这些方面的改变而变化。当然，它是来源于设计师对社会生活的体验。设计师要体会它的特点，明白其中的规律和道理。理念其实是人们对事物认识的升华，是设计师进行艺术设计的核心指南。

设计方法是建立在理念之上的，是为了达到某种目的所运用的手段、程式，以及可以被人们总结出来的规律性的东西等。艺术设计的不同专业方向间存在与之相应的方法，不同方法的存在是必然的。而且，同类设计方法也不止一个。艺术设计方法是在设计实践中被广泛应用的方法，其中某些内容可能专属于技术方法的范畴，而另一部分内容可能属于工程方法的范畴。设计方法因内容复杂程度不同，也有着明显的差异性。

## / 第一节 /
## 艺术设计理念概述

人类早期的装饰艺术和民间传统艺术由于时代和认识的限制，没有上升到设计的高度，自然没有设计理念之说。当时的人们多侧重对美的直观感受，强调审美的功能性。随着时代的发展，艺术也进入了设计阶段，不再为装饰而装饰。人们也开始思考根据某一主题内容而装饰，为谁装饰和如何装饰的问题。设计理念对设计的影响越来越为人们所重视，虽然说有好的设计理念未必就能做出好的设计，但没有好的设计理念支撑，一定不会有好的设计。

设计理念的发展同人类社会发展一样，也经历了漫长的历史。回溯设计的发展，主要是几个大的阶段。在古代社会，设计主要表现为为王权和宗教服务。它的主要特点是华丽的装饰、繁杂的图样、细

致的手工。进入工业革命后，强调装饰是这一阶段主要的设计理念。

1919年德国包豪斯设计学院成立，对现代设计理念产生巨大的影响，这一时期设计师更加理性地理解机械的美，把功能放在重要的位置上，设计讲究简洁，几乎没有什么装饰。但对点、线、面的关系，抽象元素的研究，形体的组合，开辟了一个新的纪元。现代主义设计理念强调功能和技术，其虽然对设计做出了巨大的贡献，但由于排斥装饰和对人文的轻视，使得人们的生活环境如机器般冷漠，没有人情味。年轻一代的设计师对现代主义价值观进行批判和对抗，他们开始重新审视历史的价值、意象的象征意义和对文脉的尊重。

后现代主义设计理念注重不同文化的相互关系，以及对传统文化的呼唤和对感性的呼唤。年轻一代用和以前不同的，甚至夸张万分的手法来认识设计的价值。后现代主义对设计理念具有非常积极的进步意义。随着工业的发展和现代技术的应用，人们的生活环境遭到巨大的破坏，地球生态平衡被打破。保护生态环境逐渐成了一股巨大的潮流，涉及各个行业，生态的设计理念是人们观念上的革命性改变。它强调设计不是为了创造商业价值，而是要认真考虑有限的地球资源的使用问题，并为保护地球环境服务。

那么什么是设计？设计的理念又是什么？如我们常见的视觉传达设计、环境艺术设计、服装设计、产品设计等，理念是关于看法、思想、思维活动的结果。人们对设计的普遍期待是美的外观，设计被认为是用于品牌形象塑造的工具，是设计师的神奇创造。有时它们和奢侈品联系在一起，意味着令人心惊的价格……这一切都是设计，又不全是设计。美的外观是设计的一个方面，技术条件决定产品提供的功能，设计更重要的是解决如何把功能提供给客户，包括产品及服务的外形，产品与使用者的交互界面，甚至人们头脑中形成的意象。它涵盖使用者在产品和服务交互时的所有体验。设计必须反映产品的核心功能、工作原理、操作方法和产品在某一特定时刻的运转情况。设计是为了使产品与功能匹配，为使用者提供良好的用户体验。

设计理念就是设计要达到目的，艺术设计与其他设计不同的地方是设计的亮点。理念顾名思义包含理和念。理即道理，通常是指条理、准则、规律；念是指思念、念头、想法。理要求设计合情合理。同时，也包括设计师的逻辑推理、构思合乎世事人情以及常理规律；念是设计师的个人修养和设计风格，是设计师的灵魂所在。要能想到也会想到，更要想得全面周到，遵循设计理念就是要求设计时要提炼设计的精髓，将其升华到理论的高度来设计塑造产品，体现产品的一种内在含义。总的来说，设计理念就是用正确的原理、方法、思路去表现产品的个性化。理念是指导或支配设计的核心思想。

设计是否成功与设计理念是否准确、是否完善密切相关。在设计的流程中，设计首先要建立在调查的基础上，调查是设

计的开始阶段和基础，需要了解背景、市场、产品、受众品牌，涉及设计定位、表现手法，设计需要有目的和完整的调查。在调查的基础上，确定设计的内容，它包括主题和具体内容两大主要部分，确定设计内容后，就要确定设计的理念。理念一贯独立于设计之上，构思立意，思路比其他更重要，在设计作品中传达出正确理念是最难把握的。确定理念后，运用设计元素和适当的表现手法，完成设计作品的创作。古人也常说"凡事预则立，不预则废"，给设计一个准确的理念，才能找到准确的设计诉求点。

## /第二节/
## 艺术设计理念的形成

艺术设计理念的形成是一个非常复杂和不断变化发展的过程。随着时代的变迁，人们思想的不断转变，设计也在不断变化。从广义的方面来说，一个新的设计理念的形成，往往与社会的发展、科技思想的进步和生活的新要求息息相关。而具体的一项设计所体现的新理念，与设计师个人或者一个设计群体的集体能力和思想紧密相关。因而，它不是一个孤立的概念，也不是一个静止的理论，更不是一个没有生机与活力的观念。正相反，它的形成是很多因素综合在一起不断发展的一种文化、思想的表现。

虽然表面上看来，现在的设计是趋向于个性化的设计，无定式可循，但针对各种设计的专业方向来说，都有各自一些基本的原理和要求。拿产品设计来说，设计时就应当遵循一些基本理念，设计人员也要具备相应的素质。产品设计的价值在于通过设计理念将产品转化为可复制的利润，设计一张好看的图纸却没有市场，甚至连生产的可能性都没有，无法将设计与企业获利产生链接，就是失败的设计。贴近市场需求，符合基本理念的设计是产品设计师入门培养的第一项课题。而当创意转化为产品产生落差时，从小细节着手，坚持大格局的完美就是一门艺术。产品开发同工程之间的系统整合，是设计人员必须具备的基本能力。同时，良好的沟通能力也是评价设计人员是否优秀的重要依据。

### 一、设计理念本身是有周期性的

很明显自手机产品开发至今，以诺基亚（Nokia）和摩托罗拉（Motorola）为代表的"活泼+大方"的设计理念持续了多年后被三星（SAMSUNG）和LG代表的"活泼+含蓄"的设计理念取代。随着苹果（iPhone）、华为的"高速+超容量"设计理念的发展，处于摇摆不定的三星与之渐行渐远。也许在不远的将来，其他公司或者这些公司经过创新设计的产品才可赢得市场。

## 二、设计理念是不断延续并发展的

比如，华硕的工业设计可分为两个阶段，即2001年的"禅"和当前的舒逸设计。根据其成功经验和对未来趋势的判断，华硕的设计总结出了均衡、简单、快乐、舒适、平静、沟通、和谐、人性、简约等要素，提炼出来就是以和谐、人本、均衡、简约为原则的舒逸设计风格。最终的用意在于还给消费者一个爽朗的人本工作空间，希望华硕的产品与各个使用空间完美和谐地并存，并将最精彩的部分还给消费者。

## 三、设计师必须有自己的设计风格

设计师如果没有自己的设计风格就只能是在一个低水平的层次上徘徊，或者只是做助手。永远都没有自己的东西融入设计中，取得不了好的成绩，只有在不断探索和实践中总结经验，提高自己的同时，树立起自己独特的设计理念，才能够形成自己的风格，开辟出新天地。在形成自己的风格的同时，尝试一些不同的风格，寻求突破，不破不立，只有不断地尝试，才有机会赢得这种尝试的成功。经常有意识地这样实践，就有可能达到自己的设计新境界。当然，成为一名设计师，突破自己的设计风格不是一件容易的事情，这需要设计师具有不断开拓进取的精神。在设计实践的过程中，不断完善自己，不断充实自己。不能将自己锁定在一个方面，要不断地尝试不同的艺术设计风格，以期找到自己风格变化的突破口，多学习更多传统和现代的设计方法，吸收其长处，在自己的实际应用中反映出来。这样就能使突破自己的设计风格变得容易，也会使自己在这个方面变得更加得心应手。当然，在具体的设计功能上的实践也是非常必要的，通过经验的交流，可以很容易得到想达到的实际效果。

/ 第三节 /

# 设计理念流派

现代设计主要有十大设计理念，分别是波普主义设计、现代主义设计、后现代主义设计、新现代主义设计、孟菲斯主义设计、高技派设计、解构主义设计、绿色主义设计、人性化设计、未来风格设计。设计的发展终究跳不出辩证法的思想，用否定之否定规律、螺旋上升规律总结设计风格的变迁是十分贴切的。设计思潮和理念的变迁往往是继承与发展并存的。在研究当代设计思潮中，常常把人性化设计、后现代主义设计和绿色主义设计归入当代设计思想。

未来风格设计产品

自欧洲工业革命以来，世界设计思想发展史是从新古典主义到折中主义，从英国工艺美术运动到新艺术运动，一直到维也纳分离派、德意志制造联盟、荷兰风格派、构成派、德国包豪斯现代风格、法国艺术装饰风格、美国流线型风格、斯堪的纳维亚风格、现代主义、商业设计、有机现代主义、理性主义、高科技风格（高技派）、欧洲波普风格、后现代主义、解构主义、绿色主义设计等。其实从设计产生以来，人们就时刻探索新的设计思想、新的设计理念。但在这些过程中，仅有少数人的行为或成果成为流派，因为他们敏锐的观察，对新事物和未来世界的敏感，很快又很早地意识到了社会的发展方向，并作出顺应历史潮流的探索。这样，他们的成果才被人们接受，被历史承认。所以，设计是时代的产物。同时代的设计和建筑、绘画、音乐，甚至与人们的生活方式都是环环相扣的。新思想无论从哪个方面开始突破，都是代表未来思潮和发展的方向。所以，设计先驱首先是思想先锋，代表了思想发展的趋势。同时，也可以总结出当新的思想出现时，对于当时的人们来说总是超前的，难以接受的。而敏锐超前的设计师总是迫不及待地希望展现出这种思想。表现得也会比较极端，甚至会采取一些非常手段。但随着社会的发展，人们逐步接受，大家又都会冷静下来，对于新的思想进行理性的分析，从而否定之否定地前进。其实，这也是一切新事物发展的一般规律。例如，高科技风格不仅体现理性科学，还结合了感性的美学理论。高技派呈现的是日新月异的高新技术，对其表现出极高的乐观和崇拜。高技派认为人应该抱着对高新技术无比乐观的态度，去适应高新技术及其深远的社会影响。高技派在反传统、纯技术方面走向了极限主义。高技派一味炫耀技术的伟大，认为技术是至高无上的，它的缺点逐渐被人们认识，人们开始通过人本思想来正视科技，有一部分设计师甚至批判对科技的盲目乐观。于是，所谓的"超高技设计"应运而生，"超高技设计"是与"高技派"对应的异化物，其将技术当作一种符号加以嘲弄和挖苦，"超高技设计"的技术悲观思想也注定了它是短命的，但它为盲从科技的人们提了个醒。

高技术风格产生的同时，POP 风格也闪亮登场。POP 风格因追求形式异化，走向了形式主义的极端。但是，这些风格的出现，预示着设计史上狂风暴雨的来临。现代主义的冷漠表现被人们厌倦之后，20世纪 50 年代以斯堪的纳维亚设计为代表的有机现代主义以其非正规化、人情味和轻便灵活的特征开始兴盛。60 年代的新现代主义似乎向设计界吹进了新鲜空气，其实也是对 20~30 年代现代主义的继承发

展，它推崇几何形式和机器风格，与现代主义不同的是新现代主义更加注重几何形式的抽象美和高品位。

现代设计产品

20世纪80年代后期以来，极少主义从近乎混沌的众多流派中脱颖而出，较之现代主义它表现出更为强烈的感情精神追求，它不仅是一种设计风格，而且是一种生活方式，物欲被淡化了，极少主义追求清心寡欲以换取精神上的高雅与富足。"节约是美德"仅出现在战后经济复苏时期，然后以"消费是美德"振兴经济。在产品大量积压，经济停滞时期，有人甚至提出"浪费是美德"的口号。实际上，极少主义是一种极端的形式主义，崇拜"干净利落"到了不惜代价的程度。

无独有偶，以麦克尔·格雷夫斯和理查德·迈耶为代表的白色派也是这种思潮的代言人。但它以极少的真诚语言来表现丰富的空间形式，与兼收并蓄的后现代主义仍是水火不相容。在设计风格上，后现代主义"宁可丰盛过度，也不要简单贫乏"的理论同样受到责难，朴素的美学观又在对繁复设计的批评声中开始成长。但是，这一次提倡简洁的设计思潮，其实不像包豪斯那样非常理性，其中包含了强烈的感性因素。

苹果电子产品

在设计形式、设计风格上，多元化的格局已经形成。没有哪一种流派能够一统天下，也没有什么权威可以剥夺某些流派存在的权利。理性与感性是天平的两端，不是谁压于谁而是趋向于某种平衡。目前，特斯拉新能源汽车的设计表现出"新锋锐"风格，将符合空气动力学的流线型与刚挺有力度的硬线条结合在一起，凸显了感性认识和理性推理的和谐，成为造型设计形式的新引导趋势。总之，当今多元化时代的设计形式之间只有主流和非主流之分，"高科技"转化为"高情感"，人性化设计从改造自然转变为适应自然，绿色设计、生态设计才是未来设计的主题。

## /第四节/
## 艺术设计理念表现

欧洲园林几何形态景观

艺术设计作品最终都是以视觉形象的形式呈现出来的，蕴含其中的设计理念也应借助实体形式加以表现。当我们通过对设计理念进行解析，找到表达作品设计理念的最佳途径后，应将设计表现的基本要素贯穿于整个设计作品中。设计表现的基本要素由形态、色彩、肌理等因素构成。

### 一、形态

造型因素中的形态概念是指设计物的外形及其内在结构，是设计物内外要素的统一的综合体，分为人工形态和自然形态。构成形态的基本形式有点、线、面、体等，造型中点是指与整体外形相比面积微小的部分，它们通常会成为视觉中心。线具有丰富的表现力，不同的线具有不同的性格与情感。面是体的组成部分，面的轮廓线决定了它的特征。设计物的形态创造是运用变化与统一、韵律与节奏、对比与调和、比例与均衡、比拟与联想等多种造型手法，创造出符合设计目的的产品。由体现物的结构和品质的功能形态向传达具有丰富视觉的审美形态进行有效转化，是设计中形态创造的本质。

设计的形态创造应围绕其设计理念展开，设计物的形态反映了它的设计理念。如戴姆勒-克莱斯勒公司展示的这款基于热带箱鲀设计的概念车，体现了仿生设计这一理念。箱鲀的外形极其符合空气动力学原理，能够节约能耗。

基于热带箱鲀设计的概念车

### 二、色彩

色彩在人的生理和心理上所起到的作用，使它成为表达设计物信息的重要形式因素。它不仅具备审美性和装饰性，而且还具备符号意义和象征意义。作为视觉审美的核心，色彩深刻地影响着人们的视觉感受和情绪状态。人类对色彩的感觉最强烈、最直接，印象也最深刻。色彩对人的影响源自色彩对人的生理刺激，使人由

此而产生丰富的经验联想和生理联想，进而产生复杂的心理反应。人对色彩的感受还受到所处时代、社会、文化、地区，及生活方式、习俗的影响。在对物的造型设计过程中，色彩不仅能够通过具体的色相、明度、彩度等因素有效传达物的品格和性质。而且，可以利用色彩心理、色彩感情创造丰富的联想，提高设计物的审美功能。

色彩设计应依据设计物表达的主题体现其诉求。有资料显示，在5分钟内，观众首先把握的内容80%是色彩，然后逐渐转向造型。因此，在广告设计中，为了在短时间内引起观众的注意，其色彩一定要单纯，这样才具有强烈的吸引力。产品设计中色彩给人的感觉是强烈的，不同的色彩及其组合会给人带来不同的感受。应根据具体的设计理念进行色彩配置，如苹果公司推出的一款钛合金材料的笔记本电脑，确立了一种明快的、后工业时代的产品设计风格，与iMac的那种新奇设计特色截然不同。之后的产品基本上都是银灰色的外观，每个细节都体现着科技时尚。之后发布的iPod shuffle及iPhone延续了这种风格，体现出理性、前卫，引领时尚潮流。

## 三、肌理

肌理是表达人对具象的表面纹理特征的感受。它不仅包含材料本身的质感，而且还反映了人工在材料上创造的新的肌理形式。材料是指设计物的物质载体，根据其性质不同，肌理呈现出自然形态（木材、石材等）和人工形态（塑料、合成金属、人造皮革、丝织品等）两种形态。同样材质不同的加工工艺可以得到不同的肌理效果，不同的肌理效果带给人们的心理感受是完全不同的。如玻璃、钢材可以表达产品的科技气息，木材、竹材可以表达自然古朴、人情味等。材料质感和肌理的性能特征，将直接影响产品最终的视觉效果。

材质肌理

设计师采用何种材质或何种肌理是表达设计理念的一个方面。如在建筑、家具的设计中，使用天然的材料，以未经加工的形式体现绿色设计的理念。在室内设计中肌理的应用对于烘托空间的氛围有不可替代的作用。日式空间布局简洁，常选用天然的材料来装饰，如木材、竹、石材、纸、鹅卵石等，这种追求自然的装饰风格给人以朴实、清新超脱之感，体现出一种"禅"意，强调空间中自然与人的和谐。

设计物的形态、色彩、肌理是表达其自身最重要的三个方面，三者又是紧密联系在一起的。应从设计理念出发，更好地彰显其内在的设计理念，这样的作品才不

会是空洞的。优良的设计作品总是在形态、色彩、肌理三方面相互交融,以体现并折射出隐藏在物质形态表象后面的作品精神。

/ 第五节 /
## 艺术设计方法与方法论

科学与技术进步促使艺术设计方法的优化。手工业时代,以师傅带徒弟的形式传授经验,言传身教的传统方法,使设计方法的形成带有强烈的经验主义色彩和偶发性试验特征。对于艺术设计方法的研究往往由于传统的突发性中断和行业门类的人为阻隔,而显得支离破碎且封闭局限。到了欧洲工业化时代,科学与技术的发展为艺术设计方法的形成提供了新的突破和辅助手段。教学实践方法、控制理论等一系列横向科学的诞生为现代设计方法的研究和推广奠定了深厚的基础。1962年在英国伦敦召开的首次世界设计方法会议,以及之后多次召开的有关问题研究探讨会议,渐渐开始建立起比较科学的设计方法研究系统和理论体系,掀起了国际性设计方法运动,并逐渐形成了研究方式各异、研究角度不同的学术流派,完善了设计方法论的研究和运作体系。

## 一、设计方法的流派

### 1. 计算机辅助设计方法派

该流派以强调客观的科学性和逻辑性为特点,提倡运用现代最新科技成果和信息技术,对复杂的设计问题,借助计算机先进的数字技术分析手段,将其分解为对各基本要素的综合、归纳、研究、评价,最终获得完整的设计方案。由分解到综合的过程是一项较为庞大复杂的工程。因此,要求设计师对与设计本身相关的内容有全面的认识,尽可能细致入微、全面客观地完成分解过程,并提出各个基本要素的可发展内容,以供综合、归纳、提取和选择。这一流派中,由于分解和综合有多种多样的方法形式,因而形成了各具特色的设计方法。如由罗伯特·克劳福德提出的属性列举法,以系统论为基础,主张利用属性分析的方法对设计物进行全方位的研讨和评价。他说"如果问题区分得越小,就越容易得出设想",并认为"各种产品部件均有其属性"。在确定设计物以后,首先将其依照属性进行分解归类,逐层逐个地分析各分解因素的现状和可发展内容,寻求其理想的最佳状态和最佳解决方法。然后进行全方位的综合调整,列出多个可供选择的设计方案,再回到设计物属性的分析研究中,以取得最终的设计方案。

该设计方法应用范围较为广泛,如数字媒体艺术中的信息图表设计,产品设计中对开发设定分解(类别、功能、使用方式、体积、颜色、形状、材料、工艺等)

的范围等逐一研究，即思考范围法。

**2. 创造性方法流派**

该流派注重设计师的主观能动性和创造性的发挥，相对于计算机辅助设计方法，它更加强调设计师个人或团体的学识和经验的积累，以及直觉的顿悟爆发力。该流派在艺术设计中常被广泛应用，如美国天联（BBDO）广告公司的奥斯本发明的头脑风暴法(Brain Storming, BS)。此后，许多设计师创造性地运用头脑风暴法，与相关会议组合在一起，取得了进一步的拓展，如采用头脑风暴法—评价—头脑风暴法的形式或采取个人作业—小组头脑风暴法—个人作业的组合形式反复进行，这种方法称为"三明治技巧"。又如，德国的鲁尔巴赫发明了书面畅述的默写式激励法——635法，日本的高桥诚发明了使用卡片集中个人设想的智力激励法——CBS法。川喜田二郎的"把看上去根本不想搜集的大量事实如实地记录下来，并对这些事进行有机组合和归纳"的"KJ法"，以及美国通用电气公司的找出问题点的"缺点列举法"，均属于这一流派。

**3. 主流设计法流派**

该流派的设计主张主观与客观结合。一方面，基于直觉和经验；另一方面，基于严格的数理逻辑。同时，把与设计问题相关的伦理性思考、创造性结合起来，以达到高效率地解决问题的目的。约翰·克里斯托弗·琼斯是这一流派的代表人物，他的专著《设计方法》和《设计方法：人类前途的根源》是举世公认的设计方法论的经典著作。他提出设计者在任何场合、任何时候都不应受到现实界限的制约，以开阔、自由的思路发挥主观的创造性思维能力。同时，不依靠记忆、记录和与设计有关的信息，创造出使设计需求与问题求解相结合的手段。依照上述前提条件，按分析、综合、评价3个阶段进行设计。

（1）分析阶段

将设计项目的技术信息，如产品名称、类别、性能、材料、工艺、使用方法、包装、产品形态，甚至涉及伦理等的多方面内容，进行列表分析比较。

（2）综合阶段

指对设计项目各项技术信息参数进行综合评价分析求解。综合阶段含有独立思考、部分性求解、界限条件、组合求解、求解方法等的内容。

（3）评价阶段

评价阶段是检验在综合阶段得到的结果是否能解决该设计项目的问题。它包括评价的方法和对操作、制作及销售的评价。在评价阶段，主要应用创造性思维设计方法，如变换法、发散思维法，同时与收敛思维法结合进行设计评价。这一阶段设计师提出具有创造性的初步构思方案，制定解决问题的方法，画出设计原理图及草图等。这里介绍变换法，变换法一般分为4个方面。

① 思考的表示。形象的变换：运用创造性的理念，如灵感思维来扩展设计构想的方法。

② 语言的表示。语言的变换：运用口

头或文字等语言,将构想分类从而扩散设计构想的方法。

③ 数字的表示。数字变换:追求设想的数量从而扩展构想的方法。

④ 绘画的表示。视觉的变换:运用草图将抽象思维转换为形象思维来扩展设计构想的方法。

收敛思维法是运用收敛思维的设计方法,需要判断和评价相结合的思维。它始终贯穿于创造性思维思考的全过程。在大量创造性设计设想的基础上,通过大量分析、综合、比较、判断,选择最有价值的设想。正如约翰·克里斯托弗·琼斯的分析:收敛是把发散、变化后而扩大的领域和方向集中综合的过程,发散是尽可能地找出设计问题,变换是找出具体的解决问题的方法和图样,收敛则是从中找出一条通向设计目的的最佳途径。它解决了设计师主观与客观的分析、逻辑推理、客观判断评价之间的协调问题,使主、客观思考融于创造性思维中,并以此为基础,产生创造性的设计方案。

除以上介绍的方法外,还有参与设计法、技术预测法、优化设计法、模拟设计法、可靠性设计法、动态设计法等多种方法,这些各自会形成不同内容的流派体系。对于具体的设计活动来说,有时需要多种方法交叉使用,随着科学技术的进步发展,必将产生更新的适应高新科技需要的设计方法。

## 二、现代设计方法及方法论

设计方法在人类文明史进程中蕴含于设计活动中,在不同的历史发展阶段,由于科学技术水平不同,设计方法也不尽相同。因此,设计方法是历史时代的产物。

人类运用科学与技术创造的工具可推进设计方法的改进,人类对工具的制造经历了三个发展时期。原始社会生产力低下,人们开始制造和使用自制的石刀、石斧捕获野生动物,以木棒为犁耕田。原始人类在制造石刀之时,在脑中初步形成了制作这种工具的想法,用石刀来修削木头、切割植物以及分割肉食,因此要求石刀要有锋利的刃部;而耕地用的木棒应能容易地插入地中,因此木棒的一端被磨成尖形。这可能就是最原始的设计及加工过程了,设计方法也必然寓于其中。虽然,当时的设计方法是原始的,但也是一种有意识、有目的、有计划的活动,是人与动物本质的区别,早期人类的这种设计是简单思维的设计方法。后来,迫于实际生活的需要和积累了一定的使用经验,随着人类智力水平的提高,开始将骨、角等不同材料组合起来制作工具,如铁犁、弓箭等。但设计方法没有本质的改变,这个阶段的历史历经了300多万年。

人类社会在畜牧业、农业、手工业出现分工以后,科学与技术水平有了很大的进步。尤其是文字的形成,人类社会出现了文化、艺术与科学等。直到近代,设计方法发生了质的变化。

20世纪60年代,欧洲掀起了国际性设计方法运动,人们开始了对现代设计方法的探索。特别是1963年联邦德国机械设备制造业联合会召开的"关键在于设

计"的会议，会议认为，改变设计方法落后的状况已经到了刻不容缓的地步，必须研究出新的设计方法和培养新型设计人才。经过20余年的实践与探索，形成了具有德语地区特色的新的设计方法体系——设计方法学。西方国家也开始了对设计方法学的研究，并取得了一定成绩，形成各具特色的设计方法学。

现代设计方法学从传统设计方法中产生，具有如下几个特点。

（1）从大视角高度来审视设计对象

按照设计方法学的特点，设计师不能只着眼于设计对象本身，还要考虑产品与企业内外的关系，其中设计与市场的关系尤为重要。现代设计方法学否定了传统设计方法，要求设计师的视角要宽，要在大范围内搜寻与设计对象有关的信息。如高铁动车的设计，如果只是单纯考虑如何设计动车，则设计思维集中在零部件或产品本身，如果从更高的层次来看待这个问题，就可以将这个设计定为"全国乃至国际高铁动车网"。这样会从区域、全国高铁动车网情况、客流量、各站点分布、区域维修能力，以及人口分布情况，各地区的气候条件、季节变化规律、经济情况等各方面来把握这个设计。经过创造性的思考，也许设计师会推翻原先设计高铁动车的初衷，提出有建设性的更加优化的设计方案。

（2）交叉学科的设计方法学

设计方法学是涉及方法论、应用科学等的新兴交叉学科。设计方法学主要研究设计进程中各阶段、各步骤之间的联系规律、原则和原理，以求得合理的设计进程。因此，设计方法学是探讨设计进程最优化的方法。

设计方法学还涉及物理学、化学、材料科学、环境科学、价值科学、决策学、市场预测学、心理学和生态学等。同时，还涉及政治、经济、法律等社会科学。设计方法学集各种学科理论解决"设计"这个特殊问题，把不同领域的知识联系在一起，从而形成新概念、新思想、新规则、新方法等，开创新的知识领域。因此，设计方法学也是一门交叉学科。设计方法学随着其他学科的发展与新学科的出现，也处于不断发展、不断完善的过程中。

（3）系统性的设计方法学

设计方法学是在系统工程思想的指导下，运用科学方法解决复杂问题的一种方法论。它把设计对象视为一个完整系统。而后依次列出子系统，运用系统方法解决设计问题。

（4）设计方法学追求设计结果的整体最优化

设计始终以整体最优化为准绳，不可因小（局部）利而失大体，只有每个设计师担负起责任感，在共同努力下，才能保证设计的整体最优化。

设计方法学致力于调动设计师的积极性，充分利用设计师的创意思维活动和创新求异精神，在设计过程中冲破种种困难，力争获得最佳方案。因此，这是高层次的设计方法，是设计方法发展的高级阶段和必然结果。

日本著名设计学者高桥诚编著的《创

造技法手册》中，针对设计的目的、内容及适用技法，分析了 100 种创造技法，将其归纳为扩散发现技法、综合集中技法和创造意识技法三大类型。其诸多方法大多数能运用于现代艺术设计中，由此可见，这些方法具有相同的基本特征，大致可凝练为以下几种设计方法。

（1）综合设计方法

将多种设计因素融为一体，以组合的形式或重新构筑新的综合体的形式来表达创造性设计的意义。

（2）移植设计方法

在现有材料和技术的基础上，移植相类似或非类似的因素，如形态、结构、功能、材质等，以获得创造性的新型设计。

漆陶制作工艺

（3）杂交设计方法

提取各设计方案或现有状态的优势因素，依据设计目标进行组合配置和重新构筑，以取得超越现状的设计效果。

（4）改变设计方法

改变设计物的客观因素，如形状、材质、色彩、生产程序等，可以发现潜在的、新的创造成果，如改变设计师的主观视角，能够使设计构思得到更具创造性的体现。

（5）扩大设计方法

对设计物或设计构思加以扩充，如增加其功能因素、附加价值等。对原有状态的扩充，在构思过程中可以引发新的创造性设想。

人体健康参数监测手表

（6）缩小设计方法

对设计对象原有状态采取缩小、省略、减少、削弱等手法，以取得新的设计。

（7）转换设计方法

通过分析转换设计物的不利因素和构思路径，以其他方式超越现状和习惯性认识来达到新的设计目标。

（8）代替设计方法

借助其他解决方法或思路，来解决目前设计中的问题。

（9）倒转设计方法

倒转、颠倒传统的解决问题的途径或设计形式来完成新的设计方案，如反向、

里外、上下、左右、正反的位置置换等。

（10）重组设计方法

将设计物的形体、结构、顺序和因果关系等内容打散再重新组合排列，可获得意想不到的设计效果。

多功能插座

上述10种基本设计方法，体现了现代设计方法的科学性、综合性、可控性、思辨性特征，作为解决设计诸多问题的有效工具和手段，它的运用和发展奠定了设计方法论的研究基础。

设计方法论是对设计方法的再研究，是关于认识和改造广义设计的根本科学方法的学说，是设计领域具有一般规律的科学，也是设计领域的研究方式、方法的融合。

设计方法论主要包括信息论、系统论、控制论、优化论、对应论、智能论、寿命论、离散论、模糊论、突变论，在设计与分析领域被称为10大科学方法论，现做如下简要介绍。

（1）信息论

包括狭义信息论、一般信息论和广义信息论。狭义信息论指研究信息量、信息容量以及信息编码等理论与技术。一般信息论除了通信问题外，还研究噪声理论、信号滤波与预测、调测与信息处理等理论和技术；广义信息论指研究与信息相关的各方面理论和技术，如信息的产生、获取、变换、传输、存储、处理、显示、识别和利用等。信息论主要有预测技术法、相关分析法和信息合成法等。

（2）系统论

是指用系统的思想，按照系统的特性和规律认识客观事物，解决和处理各种设计问题的一整套方法体系，系统论主要有系统分析法、聚类分析法、逻辑分析法、模式识别法、系统辨别法、人机系统和运用系统观点研究设计的程序等。

（3）控制论

它是关于耦合运行系统的相互联系、结构、功能、运动机制、作用方式，及控制过程的一般规律的科学，是由数字逻辑学、数理逻辑学、生理学、心理学、语言学，以及自主控制和电子计算机等学科相互渗透的边缘科学。控制论主要有动态分析法、震荡分析法、柔性设计法、动态优化法和动态系统辨识法等。

（4）优化论

设定目标，在一定的技术和物质条件下，按照某种技术和经济的准则，找出最优设计方案的方法和理论。主要由优化法和优化控制法构成。

（5）对应论

指将同类事物间（相似）和异类事物间（模拟）的对应性作为设计的主要依据的方法与理论。对应论主要包括一般类比法、科学类比法、模拟与模型技术等。

（6）智能论

指运用智能理论，采取各种途径得到认识、改造、设计各种系统的理论与方法。智能论主要包括计算机辅助设计法（CAD）、计算机辅助工程（CAE）、计算机辅助制造（CAM）和智能机器化（人工智能 AI）等。

（7）寿命论

寿命为设计物特有的能够发挥正常功能的时间，或称为对设计物的利用从有序到无序的全过程。寿命论是指保证设计物在寿命周期内的经济指标与使用价值的理论与方法。它主要包括可靠性分析预测、可靠性设计和功能价值工程等。

（8）离散论

指将复杂广义系统离散为有限或无限细分单元，以求得总体的近似于最优解答的理论与方法。它包括有限单元法、边界法、离散优化，及其他运用离散数字技术的方法等。

（9）模糊论

运用模糊分析而避开精确的数字设计的理论方法。如模糊分析、模糊评价、模糊控制与模糊设计等。

（10）突变论

人脑因设计产生质的飞跃而建立的初步数学模型的理论和方法。突变论中的创造性是人类不断开拓、无穷发展的关键。其思维方法与工具的变革是人类赖以持续发展的根本，所以运用突变论，可以将普通设想变为创造性的设计。突变论主要包括智爆技术、激智技术、创造性思维和创造性设计等。

以上设计方法与理论是具有较强的理性、逻辑性和科学性的思维方法，针对不同设计项目，要有区别地对待。借助设计科学方法和方法论研究，去撬开艺术设计这一崭新而又古老的研究领域，一定会不断得到充实和发展。

## / 思考练习

1. 主流设计法流派多应用于艺术设计，请举例说明。

2. 现代设计方法有哪些主要特点？10 大设计方法是什么？10 大科学方法论又是什么？

# 第四章
## / 系统论设计及其方法

系统论是研究系统的一般模式、结构和规律的学问，它研究各种系统的共同特征，用数学方法定量地描述其功能，寻求并确立适用于一切系统的原理、原则和数学模型，是具有逻辑和数学性质的一门新兴科学。系统论在20世纪40年代与控制论、信息论同时诞生，由美籍奥地利生物学家贝塔朗菲首创。

系统论认为整体性、关联性、等级结构性、动态平衡性、时序性等是所有系统共同的基本特征。系统论方法不仅应用于生物学领域，而且应用于各门学科。它是研究各种系统的共同特点和本质的综合性科学。英文中的 system approach 被直译为系统方法，也可译成系统论，因为它既可代表概念、观点、模型，又可表示数学方法。贝塔朗菲说，我们故意用 approach 这样一个不太严格的词，正好表明这门学科的性质特点。

艺术是客观对象在主观意识中的形式再现，也就是说艺术作品是创作主体的主观思想意识理念物化的形态。设计也是如此，艺术设计的产品受客观条件与技术条件的约束，同时产品本身在人们的日常生活中起着导向的作用，引导着人们的审美意识和新的生活方式。系统论在设计实践中的具体体现主要是系统论主导的思维方法。当我们为满足各种各样的功能需求进行设计时，就是在创意、技巧方法、工艺流程等方面下功夫。在现代艺术设计早已成为一门科学的背景下，我们不能总是靠经验从事设计工作，观念要更新，要靠具有前瞻性的理论来指导，还要依靠科学的思维方法；而科学的思维方法不仅仅只有指导技巧的作用，而是对各种艺术设计信息、各类工艺技术数据、各种计划模式进行综合、分析、优化和重组，从简单的日常用品到复杂的工业造型及工艺品设计，系统论的应用从根本上说不存在简单复杂之分，对这些设计约束的程度也是一致的。在设计产品形成以前，有的只是人们的潜在需求和设计师的观念，而要促使这个观念成为"人为的物"，则需要相当复杂和严格的过程，通常我们所说的设计

程序只是整个造物过程的一个步骤而已。系统论的思维方法是一个立足整体，综观全局，在整体控制下，对局部进行逐一分析，最后通过归纳得出规律性认识的科学方法。这种方法采用的是"综合－分析－综合"式的思维方式，以达到最优化处理问题的目的。

粒子到宇宙，从环境到人类社会，从动植物到社会组织，无一不是以系统的方式存在。系统时时处处可见：一个国家、一座公园、一家企业、一所学校、一台计算机等都可被视为一个系统。人们所置身的生活和工作环境也都是具体的系统，如交通系统、商业系统等，人们不能脱离系统而存在。

## / 第一节 /
## 系统概述

钱学森认为，系统是由相互作用、相互依赖的若干组成部分结合而成的，是具有特定功能的有机整体，而且这个有机整体又是它从属的更大系统的组成部分。英文中的"system"一词意为由部分组成的整体。系统的定义应该包含一切系统所共有的特性。系统论创始人贝塔朗菲对系统的定义为：系统是相互联系、相互作用的诸元素的综合体。

汽车运行结构系统

当系统一词出现在不同的领域或环境中时，往往被赋予不同的含义。长期以来，系统概念的定义和对其特征的描述尚无统一规范的定论。而系统论则把系统定义为：由若干个体（部分）以一定结构形式关联构成，具有某种特定功能的有机整体（集合）。一个系统可以包括若干子系统，但它本身往往又从属于另一个更大的系统。在这个定义中包括系统个体、结构、功能和环境四个概念，表明了要素与要素、要素与系统、系统与环境三方面的关系。我们可以从以下 4 个方面理解系统的概念。

### 一、系统的基本概念

近代以来，一些哲学家和科学家常用系统一词来表示复杂的具有一定结构的整体，一切相互影响或联系的个体（部分）如生物、教育、制度等的集合都可以视为系统。在宏观世界和微观世界中，从基本

（1）系统是由若干个个体（部分）组成的

所谓个体，就是系统内部相互关联的诸个组成部分，设计中常将其称为要素。它是系统的基础，也是系统各种结构关系的承担者。这些要素可能是一些个体、单元、零件，也可能其本身就是一个系统（子系统）。如船体、内燃机、传动器、船舵等组成了船舶系统，而船体本身也是一个系统。正是由于要素之间的相互关联和相互作用，才使得系统保持自身所具有的特征。要素具有超个体的性质，在系统中的地位和作用具有不平衡性，系统中诸要素处于相互联系、相互制约、相互作用的动态变化中。

（2）系统具有一定的结构

一个系统是其构成要素有序的集合，这些要素相互联系、相互制约、相互作用。系统内部各要素之间按照一定次序的相对稳定的联系方式、组织秩序及非秩序的内在表现形式，就是系统的结构。如摩托车是由发动机、变速箱、油路、电路、传动系统等零部件按一定的方式装配而成的，若仅将启动齿轮、电线、传动器随意放在一起，则不能构成摩托车。结构是任何系统都必须有序具备的，是研究系统不可缺少的基本概念之一，具有稳定性、变异性和多样性等特性。

（3）系统具有一定的功能

系统的存在要有一定的目的性。系统的功能是指系统与外部环境在相互联系和相互作用中表现出来的性质、能力和功效等。系统的功能是一个与结构相对应的范畴，结构着眼于研究内部要素之间的相互联系、相互作用，功能则着眼于研究系统与环境之间的相互联系、相互作用，功能是系统与外部环境作用的表现形式，如信息系统的功能是进行信息的数据收集、传递、储存、加工、维护和使用，帮助决策者进行分析、判断，并实现目标。系统功能具有非加和性、秩序性、协调性和隶属性等特性。

（4）系统处于一定的环境中

任何系统都不能孤立存在，而是与其他系统相互联系、相互制约，处于一定的环境之中。所谓环境，是由不属于所研究的系统的某些组成成分构成的集合。其中，环境中组成成分状态的变化会导致系统状态的变化；反之，系统状态的变化也将导致环境中某些组成成分状态的变化。环境与系统之间相互联系、相互作用的基本形式是物质、能量、信息的流通与交换，环境是制约系统性质的重要因素，其组成成分对系统的作用是多样的、不平衡的。

只要具备各个方面条件的事物都能称为系统。系统的概念是相对的，它取决于人们看待事物的角度和认识事物的方法。从这个意义上讲，理解系统的概念不是告诉我们世界本身是什么，而是要告诉我们应该怎样去看待和认知世界。

## 二、系统的基本分类

系统是普遍存在的。从基本粒子到银河星系，从微生物到物质世界，从人的思

维到人类社会，都是一个系统。系统主要分为以下几个方面。

（1）自然系统

该系统内的个体按照自然法则存在与演变，从而形成该群体的自然现象与特征。自然系统包括生态环境系统、生命机体系统、天体循环系统、物质微观结构系统，及社会系统等。

（2）人工系统

该系统内的个体根据人的目的、预先设定好的规则或计划好的方向运作，以实现或完成系统内个体不能单独实现的功能，具有明显的人为设定的活动轨迹。

人工系统包括生产制造系统、交通运营系统、电力输送系统、计算机数据系统、教育系统、医疗系统和企业管理系统等。

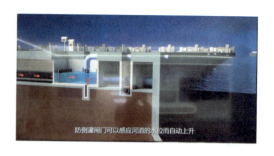

排涝系统

此外，还可以根据其他不同的原则、功能、结构和环境等来划分系统的类型。例如：按学科领域划分可分成科学研究系统、社会事业系统和规划设计系统，按范围划分可分成宏观系统、微观系统，按与环境的关系划分可分成开放系统、封闭系统，按状态划分可分成平衡系统、非平衡系统、近平衡系统、远平衡系统。

## 三、系统的基本特征

从系统的基本概念及大致分类中能够了解到系统的基本特征，可大致概括为以下几个方面。

（1）系统具有整体性

整体由个体（部分）组成，但这种组成方式不是诸个体（部分）的随意相加，而是整体内诸个体（部分）之间有机的联系。系统的本质是整体与个体（部分）的统一，系统的整体性只有在运动过程中才得以体现。

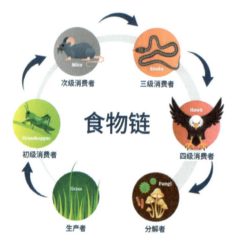

食物链

（3）复合系统

该系统是自然系统和人工系统的组合。复合系统包括孵化系统、广播系统、养殖系统和防汛系统等。

（2）系统具有目的性

系统必须达到一种特定的目的，各个体、各子系统都是为达到一定目的而相互联系，从而体现系统的整体功能，这就是

它的目的性。

（3）系统具有动态性

系统总是处于相对的稳定状态和绝对的运动状态中，随时随地在各种正常或不正常输入与干扰信号下运动。

（4）系统具有相对独立性

一方面，其独立性主要表现为：第一，具有特定的质和量的规定性，从而能区别于环境和周围事物；第二，具有排他性；第三，具有稳定性，在一定时期内或一定条件下，系统的结构、功能基本保持不变，保持系统内的稳定状态。另一方面，这种独立性是相对的，任何一个系统都存在于环境和周围事物之中，并与之有密切的联系。不存在完全独立的系统，每一个系统都是另一个大系统的组成部分，即子系统。

（5）系统具有环境适应性

任何系统都处在一定的物质环境之中，并与其他环境相互联系和相互作用，主要表现在物质、能量和信息的交换方面。

此外，我们还可以从以下几个方面对系统进行理解：系统由个体（部分）组成，个体（部分）处于运动之中；个体（部分）间存在联系；系统的贡献大于各个体贡献之和，即常说的1+1＞2；系统的状态可以相互转换，是可控的。

系统在实际应用中总是以特定系统的形式出现。如生态系统、光伏系统、教育系统、规划系统等，其前面的修饰词描述了研究对象的物质特点，即物性，而系统一词则表现整体性。对某一具体对象的研究既离不开其物性描述，也离不开系统性描述。系统科学研究将所有实体作为整体对象，分析整体与部分、结构与功能、稳定与运动等之间的关系。

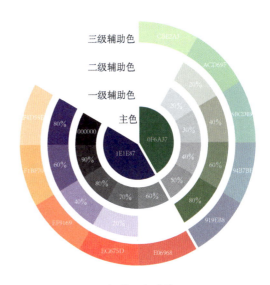

色彩配比系统

/ 思考练习

1. 如何理解系统的概念？
2. 系统的基本特征有哪些？

/ 第二节 /

# 系统论概述

系统是客观存在的，人类对于系统的

认识却经历了漫长的过程,直到20世纪30年代前后才逐渐形成系统论的概念,至此现代系统论才得以创立,并被应用于各个学科和技术领域。

## 一、系统论的发展

系统论是研究系统的一般模式、功能、结构、性质和规律的理论,即系统论。它研究各种系统的共同特征。系统论用数学方法定量地描述系统功能,寻求并确立适用于一切系统的原理、原则和数学模型,是具有逻辑和数学性质的一门新兴的学科。

贝塔朗菲在1932年提出"开放系统理论",提出了系统论的思想,并创立了系统论。确立这门学科学术地位的是贝塔朗菲于1968年发表的专著《一般系统理论:基础、发展和应用》,该书被公认为是这门学科的代表作。

系统论认为,系统的整体性、关联性、等级结构性、动态平衡性、时序性等是所有系统共同的基本特征。这些既是系统所具有的基本思想观点,也是系统方法的基本原则。

系统论的核心思想是系统的整体观念。贝塔朗菲强调,任何系统都是一个有机的整体,它不是各个部分的机械组合或简单相加,系统的整体功能是各要素在孤立状态下所没有的性质。他用亚里士多德的"整体大于部分之和"的名言来说明系统的整体性,反对那种认为要素性能好,整体性能就一定好,以局部说明整体的机械论的观点。同时他还认为系统中的各要素不是孤立地存在,每个要素在系统中都处于一定的位置上,起着特定的作用。要素之间相互关联,构成一个不可分割的整体。要素是整体中的要素,如果将要素从系统整体中划分出来,它将失去要素的作用。

系统论的基本思想是把所研究的对象当作一个有机整体来思考,分析系统的结构和功能,研究系统、要素、环境三者的相互关系和变动的规律性,并以优化系统的观点看问题,寻求整体与部分之间的相互关系的模式、原则和方法。

系统论的任务不仅在于认识系统的特点和规律,更重要的还在于利用这些特点和规律去控制、管理、改造或创造一个新的系统,使它的存在合乎人的目的、需要与发展。也就是说,研究系统的目的在于调整系统结构,协调各要素关系,使系统达到优化的目标。

系统论的提出使人类的思维方式发生了深刻的变化。以往研究问题时,一般着眼于局部或要素,遵循的是单项因果的决定论。虽然在研究的特定范围内行之有效,是人们最熟悉的思维方法,但它不能如实地说明事物的整体性,反映事物之间的联系和相互作用,只适用于认识较为简单的事物,而不能胜任对于复杂问题的研究。在现代科学的整体化和高度综合化的发展背景下,人类在面临许多规模巨大、关系复杂、参数众多的问题时,就显得无能为力了。

系统论反映了现代科学发展的趋势、

现代社会化大生产的特点，以及现代社会生活的复杂性，提供了有效的思维方式，所以它的理论和方法能够很快得到广泛应用。系统论不仅为现代科学的发展提供了理论和方法，而且也为解决现代社会中的经济、科学等诸多方面的各种复杂问题提供了方法论基础，系统观念正渗透到每个领域。

## 二、系统论的基本原理

系统论的整体性、层次性、开放性、目的性、稳定性、突变性、自组织性和相似性是系统的 8 种基本特性，基于每种基本特性，也就是系统的基本方面，形成了系统论的 8 条基本原理。

### 1. 系统整体性原理

系统整体性原理指系统是由若干要素组成的具有一定功能的有机整体，各子系统一旦组成系统整体，就具有独立子系统所不具有的性质和功能，形成新的系统性质，从而表现出整体的性质和功能大于各个子系统的性质和功能之和的特性。

系统首先必须要有整体性。从事物存在的方面看，系统的整体性是一个系统区别于其他系统的一种规定性。反过来说，各个系统之所以相互区别，是因为各个系统都是作为具有整体性的事物而存在。各个系统想要相互区别开，各自具有相对独立性，就必须各自具备一定的整体性，有了这样的整体性才有相对的差别性，才形成具有质的丰富多样性的世界。

系统的整体性大于部分系统之和。所谓的整体大于部分，作为一个关于整体与部分关系的最一般哲学命题，其实是说系统的整体具有系统中部分所不具有的性质，系统整体不同于系统中部分的简单加和，即机械和，系统整体的性质不可能完全归结为系统要素的性质。

系统的整体性原理总是在系统要素、整体和部分的对立统一之中来把握。系统是由要素组成的，整体是由部分组成的，要素一旦组合成系统，部分一旦组合成整体，就会反过来制约要素，制约部分。所谓的"整体大于部分之和"也是这种情况的概括。

系统的整体性原理又总是与分析和综合联系在一起。分析是把整体分解为部分来加以认识，认识部分是分析的主要任务。综合则与此相反，它是把部分综合成整体时才加以认识，认识整体是综合的主要任务。

从部分和整体的关系、分析和综合的关系来看，系统整体之所以具有整体性，是因为它是系统中要素、部分有机联系的综合，也是系统中多种关系的统一和协调。

### 2. 系统层次性原理

系统的层次性原理指的是组成系统的诸要素的种种差异，包括结合方式上的差异，从而使系统组织在地位与作用、结构与功能上表现出等级秩序性，形成具有质的差异的系统等级。层次概念就反映这种有质的差异的不同的系统等级或系统中的等级差异性。

层次性是系统的一种基本特征。系统具有层次性，同时它又是相对的，即任何一个系统都具有双重功能。一方面，它需要将该系统中的要素联系起来，形成一个协同整合的统一系统；另一方面，它又是更大系统的子系统，它在这个更大系统中起着要素的作用，构成了这个更大系统的基础。不同层次有其不同质的规定性，不同质的系统之间又有联系性，系统的这种双重功能就是一种不同系统之间的联系形式，系统的层次之间形成的这种相互联系，使系统处于不同层次的普遍联系之中，即处在某种普遍的层次包含和交叠之中。

用发展的眼光看，系统的层次性即系统发展的连续性和阶段性的统一，系统发展的连续性和阶段性的统一表现为系统的层次性。系统的层次性表现出来的是作为系统整体的客观世界系统在发展中的连续性和间断性的统一，也是系统发展得以实现所必须采取的方式，是系统发展遵循某种优化途径的结果。

现实的系统层次性决定了层次性问题在系统理论中的重要性，也决定了关于系统层次的认识，具有认识论、方法论的意义。正确把握和运用系统层次性原理，将其转化为认识方法，具有重要的实践意义。

### 3. 系统开放性原理

系统开放性原理指的是系统具有不断与外界环境进行物质、能量、信息交换的性质和功能，系统向环境开放是系统得以向上发展的前提，是系统的环境适应性的基础，也是系统稳定存在的条件。

世界是一个开放的世界，形形色色的各种系统，无论是天文、地理还是生物，乃至社会，都处于开放之中。

开放性的系统与环境相互作用，这就意味着内因和外因的作用也是相互的。现实世界中总是存在不同开放性程度的系统，因而总是发生着系统与环境、内因与外因的相互联系和相互作用，因此系统总是处于发展演化之中。通过系统与环境的交换，内因可以利用外因提供的可能性，把自己转化为现实性。在这种双向的联系和交换中，内因可以利用外因，外因反过来也可以利用内因，在这种双向的互利互惠中，系统与环境都得以优化。

因为系统的开放性，系统结构和功能的关系成为现实的关系。一个封闭系统对于外界而言，是没有功能可言的。功能是一个系统对另一系统的作用，系统封闭起来，没有相互作用也就谈不上功能。这恰恰说明，系统的功能只存在于系统与环境的相互作用之中，而系统只有开放，才能有现实的相互作用，因此也只有开放才有现实的系统的功能。

### 4. 系统目的性原理

系统目的性原理指的是组织系统在与环境的相互作用中，在一定的范围内其发展变化不受或少受条件变化或途径经历的影响，朝预先确定的状态的特性发展。

目的性是组织系统发展变化时表现出

的一个鲜明的特点。从系统的发展变化来看，系统目的性一方面表现为系统发展的阶段性，另一方面又表现为系统发展的规律性，是系统发展变化的阶段性与系统发展变化的规律性的统一。

系统目的性原理不仅具有理论上的意义，而且具有重要的实践意义。按照系统目的性原理，一个系统的状态不仅可以利用其现实的状态来表示，还可以利用一定发展阶段的状态来表示，也可以用现实状态与发展状态的差距来表示。于是，人们不仅可以从原因来研究结果，也可以以一定原因来实现一定的结果，而且可以从结果来研究原因，按照一定的、预先设想的蓝图（即结果）来研究一定的原因。这就为在实践上要制备预先确定了目标的系统奠定了方法论的基础，并致力于设计并制造出相应的反馈机制来实现这样的目标，即实现一定的目的。

由此可见，目的性原理在一定意义上体现了人的认识的主观能动性。这就是说，人的活动的目的性体现着人的认识的能动性，而人的认识的主观能动性则寓于人的活动的目的性之中。

### 5. 系统稳定性原理

系统的稳定性原理指的是在外界作用下的开放系统具有一定自我调节的稳定能力，从而能够保持和恢复原来的有序状态，以及结构和功能。

系统的存在意味着系统有一定的稳定性，系统的发展变化也是在稳定基础上的发展变化。系统具有相对静止性，系统的稳定性要被人们认识，就必须在一定的范围内是稳定存在的。

稳定性首先是一种开放中的稳定性。开放是系统发展变化的前提，也是系统得以保持稳定的前提。同时也就意味着，系统的稳定性都是动态中的稳定性，即在动态之中才能保持稳定。

系统的稳定性与系统的整体性、目的性实际上是互相联系的。系统的整体的稳定性，不是指系统中个别要素、个别部分、个别层次的稳定性，而是指整体一词所指示的，系统整体的稳定性。

系统中的稳定和发展具有同一性，这也是系统稳定性原理的一条基本内容。即在稳定之中求发展，在发展之中求稳定，是系统稳定性原理所追求的稳定性，也是系统稳定性原理给予我们关于系统设计的启示。

### 6. 系统突变性原理

系统突变性原理指的是系统通过稳中求变的方式，从一种状态进入另一种状态的一种突变过程，它是系统质变的一种基本形式，突变方式多种多样，能带来系统质的发展。

突变是系统发展变化的一种基本形式。突变论中把系统的外部条件作为控制参量，将其看成是对系统的一个输入，而把系统的状态看成是系统的一个输出，输出作为输入的函数，突变就是在外部条件即控制参量连续变化时，函数发生的一个跃迁，这就是系统状态即输出发生的一个跃迁。通过系统控制变量连续渐变，发生

系统状态的间歇突变,这就把变化的环境方面的原因与系统内部的原因联系起来,需要找出系统内部的不稳定性的根据。

突变是系统失稳的表现,因此突变与系统的稳定性有关。系统的突变性原理实际上是在突变与渐变的对立统一规律之中把握其突变。

突变对于系统发展变化的最重要贡献是使系统的发展变化出现分叉,分叉就意味着获取新的不确定性,突变分叉过程也是系统的信息倍增和意义产生的过程。系统从一种稳定状态转变到另一种稳定状态,这样就认识了系统的两个稳定状态,从而使系统的信息得以倍增。系统的发展就是从某一个稳定分支进入另外一个稳定分支的过程,是信息倍增的过程。同时,这样的过程也是系统在与环境进行交换时,从非特定的信息流之中捕捉有用的、有价值信息的选择过程。正是在这样的过程中,系统获得了新的意义。

### 7. 系统自组织原理

系统自组织原理指的是开放系统在系统内外两方面因素的复杂非线性相互作用下,内部要素某些偏离系统稳定状态的涨落可能得以放大,从而在系统中产生更大范围的、更强烈的变化,系统被自发组织起来,发生从无序到有序、从低级有序到高级有序的变化。

系统的组织形式方面体现为系统的结构形式和系统内部要素之间的联系方式,系统的组织是一个与系统的结构非常近似的概念,其主要区别在于当人们使用组织概念时,除了包括系统的结构以外,往往还包括系统作为一种客观实体的含义,而使用结构概念时一般并不包含后一层含义。

系统的自组织是从一种组织状态自发地变成另一种组织状态,自组织表示系统的运动是自发的、不受特定外来干预而进行的,其自发运动是以系统内部的对立为根据,以系统的环境为条件的系统内部及系统与环境交叉作用的结果。所谓系统的"它组织",也称为系统的"被组织",与系统的自组织恰恰相反,其表示的是系统的运动和形成组织结构是在外来特定的干预下进行的,主要受外界指令的影响,在极端的情况下,完全是按外界指令进行运动和组织的。系统的自组织就是系统进化的过程。但是,一般说系统的进化时主要是指明系统发展的趋势,而说系统的自组织时则要进一步指出系统进化的机制。

### 8. 系统相似性原理

相似性原理指的是系统具有"形"与"意"同构和同态相近的性质,体现为系统的结构和功能、形态和演化过程具有一定的共同特征,这是一种有差异的共性,是系统统一性的一种表现。

系统具有某种相似性,是各种系统理论得以建立的基础。如果没有系统的相似性,就没有具有普遍性的系统理论。系统的相似性不仅是指系统存在方式的相似性,也指系统演化方式的相似性。

系统的相似性表现在相似和差异的对立统一之中,因此其相似性是相对的。系

统的相似性原理实际上是从存在与演化的对立统一中来把握系统的相似性。由于系统的时间和空间、存在和演化本质上是相互依存和相互转化的，因而系统的存在和演化的相似性，存在形式与演化形式的相似性，实际上也是相互联系转化的。

相似性是指系统实体、关系、几何结构意义上的相似性，也可以是功能无形的意义上的非实体的相似性。系统的相似性原理在科学研究中具有重要的实践意义，在社会实践中也同样具有十分重要的现实意义。

## 三、系统论的基本规律

系统论的基本规律是关于系统存在基本状态和演化发展趋势的必然的、稳定的普遍联系和关系，是比系统论原理具有更大普遍性的一种对于系统的一般性把握。

系统论可以归纳为5个基本规律：结构功能相关律、信息反馈律、竞争协同律、涨落有序律、优化演化律。

### 1. 结构功能相关律

结构功能相关律是指系统中结构与功能普遍相互区别又相互联系的基本属性，揭示结构与功能相互关联和相互转化的关系。

系统的结构是系统功能的基础，对于系统功能的实现有决定性的意义。一定的系统结构具有一定的系统功能，只有系统的结构合理才能具有良好的功能，系统的功能才能得到好的发挥。系统的结构优化和功能优化总是密切联系的。

系统的结构和功能之间的影响是相互的，一方面，系统的结构对于系统的功能具有决定性作用；另一方面，系统的功能又可以反作用于系统的结构。而且，尽管一定的系统结构具有一定的功能，但功能的实际表现则是与具体的环境条件相关的。随着环境条件的不同，系统可以表现出不同的功能，例如同样的结构可以表现不同的功能，不同的结构也可以表现出同样的功能。

从结构和功能的表现形式上看，结构深藏于内，功能表现于外。同时，从系统的过程来看，系统的结构具有相对稳定性，而系统的功能则是易于变化的。结构和功能实际上是既对立又统一的，系统的结构及其功能之间的矛盾不断产生又不断解决，由此推动着系统的不断发展。系统的结构制约着系统的功能，功能在适应不断变化的环境的同时又反作用于系统的结构，促进系统结构的改变，改变了的结构可以具有更佳的功能，使得功能得到更好的发挥。而且环境的改变打破已经建立起的均衡，要求系统的功能随之改变，这又会引起系统结构发生相应的变化。系统的结构和功能在此过程中统一起来，系统就在其结构和功能的互相适应又不完全相互适应的矛盾和转化中得到发展。

### 2. 信息反馈律

系统中信息反馈是一种普遍的现象，也就是开放性，通过信息反馈机制的调控作用，加强了系统的稳定性，或者减弱系

统稳定性。因此，把揭示信息反馈，调控影响系统稳定性的内在机制概括为信息反馈律。

信息和反馈是系统理论中十分基本的概念。信息是指具有新内容、新知识的消息（如书信、情报、指令）。如今物质、能量和信息是现代社会文明的三大支柱。信息离不开物质载体，信息的传递也离不开能量，物质和能量总是包含着信息。据此，我们可以把信息看成是物质的一种普遍的基本属性，是关于系统的组织性和复杂性的规定性及其表征。

系统的反馈本质上是信息的传递，是关于系统的复杂性和组织性的规定。于是，我们对信息反馈就有了一般的理解，即把反馈理解为系统的输入和输出之间，及系统中不同要素、不同关系之间的相互作用。

信息反馈的形式是多种多样的，从反馈调节的目的和反馈调节的效应上看，正反馈和负反馈是信息的两种基本形式。正反馈的作用与负反馈的作用正好相反，负反馈是控制系统保持既有目标值的手段，而正反馈则可以使系统越来越偏离既有目标值，甚至导致原有系统解体。

正反馈和负反馈都是客观存在的事实，它们都对系统具有重要的控制和调节作用。一般来说，负反馈能够保持系统的稳定性，使系统表现出合目的的行为，而正反馈会使系统失稳，推动系统的演化发展。

### 3. 竞争协同律

系统内部的要素之间、系统与环境之间，既存在整体同一性又存在个体间差异性，整体同一性表现为协同因素，个体差异性表现出竞争因素，它们之间通过竞争和协同的相互对立、相互转化来推动系统的演化发展，这就是竞争协同律。

系统科学理论十分重视竞争概念。在系统论看来，系统之所以具有整体性，是以系统中的要素之间存在竞争为先决条件的。竞争是相互联系的个体之间的一种基本关系。个体之间没有差异性，没有竞争就谈不上个体。如果个体之间没有关系，即没有相互联系、相互作用，就谈不上竞争，它们是辩证关系。

协同是事物之间、系统或要素之间保持合作性、集体性的状态的统一趋势，这与竞争的状态和趋势正好相反。

系统理论尤其是系统自组织理论，既注意了竞争也注意了协同。协同和竞争是相互依存的，没有协同就没有竞争，反之亦然。

竞争是保持个体性的状态和趋势的因素，也就是使系统丧失整体性，使整体失稳的因素。而作为竞争的对立面的协同——保持集体性的状态和趋势的因素，则是使系统具有和保持整体性，使整体稳定的因素。竞争和协同的相互依赖、相互转化过程就是系统的发展演化过程。竞争和协同的相互依赖、相互转化成为系统发展演化的推动力。

### 4. 涨落有序律

系统的发展演化是通过涨落达到有序，通过个别间的差异得到集体响应放

大，通过偶然性反映出必然性，从而实现从无序到有序、从低级向高级的发展，这就是涨落有序律。

涨落达到有序是系统科学的一个重要结论。涨落也被称为起伏、噪声或干扰。从系统的存在状态来看，涨落是对系统的稳定的平均状态的偏离；从系统的演化过程来看，涨落是系统同一发展演化过程之中的对比差异。因此，从平衡与非平衡角度看，涨落就是系统的一种不平衡状态。

涨落在系统中具有双重性作用，涨落可以破坏系统的稳定性，即系统经过失稳后获得新的稳定性。但是，从某种意义上讲，涨落也是系统发展演化的建设性因素。

有序是指系统内部要素之间及系统与系统之间有规则的联系或联系的规则性。有序是相对的，是相对于无序而言的。现实的事物、系统都是有序和无序之间的对立统一，绝对的有序和绝对的无序都是不存在的，有序和无序可以在一定条件下相互转化。

系统的有序和无序的表现性也是多方面的，各门学科都要直接或间接地研究事物的有序和无序问题，人们往往根据对象的不同和实践的需要采用不同的量来刻画系统的秩序。在社会系统中，秩序是一个基本的概念，视觉导向系统设计中的点位、级数保证城市导向，就是为了保证社会系统运行的基本秩序，以利于出行系统的正常稳定。如城市规划、社区、商业网点、派出所布点等，都是以某种形式对社会系统中某一方面的秩序的度量。

福州地铁视觉导向系统——入口

## 5. 优化演化律

只有系统处于不断的演化之中，才有可能实现优化。这充分反映了系统的发展与进化，即优化演化律。

演化与存在是一对相对应的范畴。演化标志着事物和系统的运动、发展和变化，而存在反映事物和系统的静止、恒常和不变。

系统中的优化是进步演化的体现，它是在一定条件下对于系统的组织、结构和功能的改进，从而实现耗散最小而效率最

高、效益最大。系统的优化是在系统演化过程中实现的。离开演化就谈不上优化，没有演化，系统的组织、结构和功能就不会有任何新的变化，因此就无优化可言。当然，演化具有双重性，具体来说，任何一个系统的演化都具有两个趋势，一个是向上发展的趋势，另一个是下降的趋势，而且向上发展之中也有下降的方面。因此，系统的优化应在发展优化过程之中来规避。

系统优化是作为一个整体的优化，而并非某种质点式的优化，系统具有整体性决定了系统的优化只能是系统整体的优化，即作为系统整体具有最好的组织结构和组织功能。

系统优化不仅应在局部优化的情况下追求整体优化，更应在局部存在缺陷的情况下，也能通过协调来实现整体优化，使局部的、部分的劣势转化为整体的、全局的优势。"设计团队""集体思维"中也包含着这个道理。整体优化也会形成新的层次，即形成更高级的反馈机制来实现系统的优化。系统优化的实现是通过系统组织、结构和功能的改进来体现的。

总之，人们的系统科学实践，把实现系统的优化作为自己的一般目的和现实的追求，从优化设计到优化计划、优化管理、优化控制，最终实现优化发展。

## 四、研究系统论的目的和任务

研究系统论的目的和任务，不仅在于认识系统的特点和规律，更重要的还在于利用这些特点和规律去控制、管理、改造或创造新系统，使它的存在与发展合乎人的需要。也就是说，研究系统的目的在于调整系统结构，协调各要素关系，使系统达到优化目标。

系统论的出现，使人类的思维方式发生了深刻的变化。以往研究问题，总是把事物分解成若干部分，抽象出最简单的因素来，然后再以部分的性质去说明复杂事物。这是笛卡尔奠定理论基础的分析方法。这种方法的着眼点在局部或要素，遵循的是单项因果决定论，虽然这是几百年来在特定范围内行之有效、人们最熟悉的思维方法，但是它不能如实地说明事物的整体性，不能反映事物之间的联系和相互作用，它只适应认识较为简单的事物，而不能胜任对复杂问题的研究。在现代科学的整体化和高度综合化发展的趋势下，人类在许多规模巨大、关系复杂、参数众多的复杂问题面前，就显得无能为力了。正当传统分析方法可能无效的时候，系统分析方法却能站在时代前列，高屋建瓴，综观全局，别开生面地为解决现代复杂问题提供有效的思维方式。所以系统论，连同控制论、信息论等其他横断科学一起提供的新思路和新方法，为人类的思维开拓新路，它们作为现代科学的新潮流，促进着各门科学的发展。

系统论反映了现代科学发展的趋势，反映了现代社会化大生产的特点，反映了现代社会生活的复杂性，所以它的理论和方法能够得到广泛的应用。系统论不仅为现代科学的发展提供了理论和方法，而

且也为解决现代社会中的政治、经济、军事、科学、文化等方面的各种复杂问题提供了方法论的基础，系统观念正渗透到每个领域。

## 五、系统论的发展趋势和特点

当前系统论发展的趋势和方向是朝着统一各种各样的系统理论，建立统一的系统科学体系的目标前进着。有的学者认为，随着系统运动而产生了各种各样的系统论，而这些系统论的统一，已成为重大的科学问题和哲学问题。

系统论目前已经显现出几个值得注意的趋势和特点。

① 系统论有与控制论、信息论、运筹学、系统工程、电子计算机和现代通信技术等理论和新兴学科相互渗透、紧密结合的趋势。

② 系统论、控制论、信息论，正朝着"三归一"的方向发展，现已明确系统论是其他两个理论的基础。

③ 耗散结构论、协同学、突变论、模糊系统理论等新的科学理论，从各方面丰富发展了系统论的内容，形成一门系统科学的基础科学理论。

④ 系统科学的哲学和方法论问题日益引起人们的重视。在系统科学的发展形势下，国内外许多学者致力于综合各种系统理论的研究，探索建立统一的系统科学体系。系统论创始人贝塔朗菲，就把他的系统论分为狭义系统论与广义系统论两部分。他的狭义系统论着重对系统本身进行分析研究，而他的广义系统论则是对一类相关的系统科学来进行分析研究。其中包括3个方面的内容：① 系统的科学、数学系统论；② 系统技术，涉及控制论、信息论、运筹学和系统工程等领域；③ 系统哲学，包括系统的本体论、认识论、价值论等方面的内容。有人提出利用信息、能量、物质和时间作为其基本概念建立新的统一理论。瑞典斯德哥尔摩大学萨缪尔教授在1976年的一般系统论年会上发表了将系统论、控制论、信息论综合成一门新学科的设想。在这种情况下，美国的《系统工程》杂志也改为《系统科学》杂志。我国有的学者认为系统科学应包括"系统概念、一般系统理论、系统理论分论、系统方法论（系统工程和系统分析包括在内）和系统方法的应用"等五个部分。我国著名科学家钱学森，多年致力于系统工程的研究，十分重视建立统一的系统科学体系的问题。自1979年以来，多次发表文章强调系统科学是与自然科学、社会科学等并列的，系统科学像自然科学一样也区分为系统的工程技术（包括系统工程、自动化技术和通信技术）、系统的技术科学（包括统筹学、控制论、巨系统理论、信息论）、系统的基础科学（即系统学）、系统观（即系统的哲学和方法论部分，是系统科学与马克思主义的哲学连接的桥梁）。这些研究完全能够表明，在不久的将来系统论将以崭新的面貌矗立于科学之林。

## 思考练习

1. 系统论的基本原理有哪些？其基本规律是什么？
2. 研究系统论的目的是什么？未来它的发展趋势又如何？

## 第三节
# 系统论之设计研究

系统论是研究各种系统的共同特点和本质的综合性科学。系统论采用逻辑和数学的方法综合考察整体和它的各个部分的属性、功能，并在变动中调节整体和部分的关系，选取各个部分的最佳组合方式，借以达到整体上的最佳目标，比如最佳的经济效果，最佳的设计方案等。系统设计工程就是应用系统论方法解决现代组织工程系统问题的科学，它对各种复杂的系统进行规划、设计、制造、控制和管理，研究和选取最佳设计方案。比如，经济系统工程，研究现代企业的最佳管理方法问题；环境景观系统工程，研究环境与人如何处于最佳舒适环境问题等。系统论和系统工程是为适应现代化组织管理需要，处理各种日益错综复杂的系统问题而出现的。同时，高新技术的发明和应用提供了研究复杂系统的条件。因此，系统论是建立在现代科学技术基础上的综合性的理论和思维方法。系统论是一门跨学科的科学，它提供的综合性的理论和思维方法，为艺术设计提供新的世界观和方法论，因此，它为艺术设计提供了新的思想材料。从广义上来讲，艺术设计是一个分析和研究物质世界和精神世界的综合系统，要研究设计系统，就必须要了解古今中外艺术设计的相关内容。

## 一、东西方设计概述

从广义上来讲，艺术设计是一个分析和研究物质世界和精神世界的综合系统，要研究设计系统，就必须要分析设计系统最基本的要素。特定某个历史时期、某个时代大文化的价值取向和科学技术成果的应用是艺术设计成长发展的时代背景，设计与时代科技、时代文化同步发展与演变。

现代艺术设计在美国的艺术家和设计师的头脑中唯一的目的就是促销，设计是为了提高商品的利润率，是为了增加商品的附加值，一切设计都充满了浓厚的实用主义色彩和商业化气息。在商业大文化支配下，美国的艺术家和设计师完全以市场为导向，以企业为服务目标，他们不讲什么设计理论和设计哲学，也没有欧洲同行那么多的理论著作，在商业文化的驱使下，艺术家和设计师涉足建筑设计、产品设计、包装设计和平面设计，小到香烟包装，大到航天器内舱，设计的内容极为广泛，而且都取得了惊人的商业效

益。美国商业文化在巨大经济实力的支撑下，把现代艺术设计推向永远追逐市场的道路。美国商业文化中的所谓"国际主义艺术""国际主义设计"，以及紧随其后的所谓"后现代主义"等，都是以商业文化为背景的艺术设计的特征。事实上，美国的现代艺术设计以市场为导向，是一个虚化概念，它更直接地为投资商和制造商服务，所以，它首先把投资商和制造商的需要放在首位，至于大众的消费需求则是次要的。

中华民族有5000多年的文明史，中华文化一脉相承，不曾中断，深深滋养着艺术设计，也正是基于这一点，中国的设计师对中华传统文化情有独钟。

中华传统文化历来有兼收并蓄、海纳百川的气魄，中国文化有着巨大的兼容性，也正是因为这种兼容性，才使中国传统文化博大精深。纵观中国传统文化离不开儒释道思想，中国传统文化对于艺术设计的影响是巨大而又深远的。如中国古代的浑天仪、地动仪、司南、青铜器、陶瓷等，都曾经使世人为之倾倒，这就是中国古人设计的智慧。

近代中国艺术设计对于世界文化的影响也同样是巨大的。我国于清末1866年在福建马尾创立了"总理船政学堂"，为当时船政建设培养职业工程设计、制造人才，属于综合职业教育机构，早于西方1919年成立的包豪斯设计学院。同时，西方的早期设计教育深受中国传统文化的影响，包豪斯的设计教育文化受我国老庄哲学思想的影响，他们把老庄哲学理论应用到教学和设计实践中。教师约翰·伊顿在其教育实践中，引进了老庄的哲学思想。当时，他设计并推出的包豪斯的初步课程里，给学生讲中国的老庄哲学思想，经常引用《老子》中"道大，天大，地大，王（亦作人）亦大。域中有四大，而王居其一焉。人法地，地法天，天法道，道法自然"一类的话。要求学生在做专业训练之前，先要磨炼自己的身体和意志。伊顿将中国传统文化与西方的科学技术结合，同时要求学生学习中国画，让学生画山、画水、画树，让学生用老庄的哲学思想观察与诠释世界。上人体绘画课时，他也大胆引进老庄的学说，他不要求学生在理解意义上准确无误，而要求学生别出心裁地发掘与诠释模特摆出来的各种姿势。他还经常引用老子"有之以为利，无之以为用"的观点，帮助学生掌握建筑设计空间理论。他十分注重发挥学生的个性，把学生分为倾向精神表现者、倾向理性结构者、倾向真实再现者三种类型，分别加以不同的指导。这是源于孔子的"有教无类"和"因材施教"的思想。

在中国传统文化中有两部被世界称道的与设计相关的书籍，一部是先秦时期的《考工记》，另一部是被国外研究者誉为中国17世纪工艺百科全书的《天工开物》。它们反映了早期中国传统文化中的科学设计。

《考工记》是春秋战国时期，由齐国人完成的。《天工开物》是我国明代大科学家宋应星的代表作。这两部书都是对世界产生着巨大影响的中国古代科技文献，

也是中国传统文化与科学设计思想结合的典范之作。

《考工记》是反映当时工艺技术和设计水平发展的技术规范著作，涉及运输和生产工具、兵器、容器、乐器、玉器、皮革、染色、建筑等专业，每一专业又有更细的分工。从《考工记》上可以看出，在专业和工艺技术分工上是相当系统的。中国设计的发展，受中国传统文化的影响极大。

春秋战国之时，各诸侯国纷纷建都造城，规模十分宏大，从发掘的古代都城遗址看，都城已经有明确的分区规划设计，宫殿区、作坊区等，都十分明显。面对当时的城市化高潮，《考工记》对都城的形制、城门的数量、道路的设计、宫殿的布局，以及城市等级、建筑设计标准等，都作出了明确的规定，当时的大规模城市建设遵循此规定。这是中国最早，也是最具影响力的城市规划设计规范系统。自周王朝以后，一直到明清时期，几乎都秉承《周礼》中的城市规划指导思想。虽然随着社会发展，城市功能不断复杂化，城市的规划设计也发生很大变化，但中国的城市规划设计思想体系是一脉相承的，即受中国传统文化的深刻影响。直到今天，这种影响也还深刻地存在着，这就是中国传统文化在设计上的体现。

《天工开物》著于明代末期，随着明代资本主义萌芽产生，商品经济得到了发展，明代后期是科技思想大放光芒的时期，徐光启的《农政全书》、李时珍的《本草纲目》、徐弘祖的《徐霞客游记》等长篇巨著，都在这个时代诞生。明代科学著作大都具有承前启后、集历代之大成的特点；它们既总结和继承了前人的优秀成果，又在研究方法和学术思想上有所创新。《天工开物》就是这样一部集中国传统文化和当时科学技术于一身的伟大科学文献，书中详细记述了古代的农业和手工业技术，其中不少是在当时居于世界领先地位的工业技术和科学设计。

《天工开物》共分为三篇十八卷。上篇记载了谷物的栽种、蚕丝棉苎的纺织染色，以及制盐、制糖的工艺；中篇记载了砖瓦、陶艺的制作、车船的制造、金属的铸造、矿石的开采和烧炼，以及制油造纸的方法等；下篇记载了兵器的制造、颜料的生产、酿酒的技术，以及珠玉的采集和加工等。书中更有附图一百余幅，成就了一部图文并茂的科技文献。中国古代的科学技术和设计水平，到了明朝中后叶，都达到了炉火纯青的程度，《天工开物》就为我们展示了当时我国在世界上的顶尖级设计。事实上，中国传统文化对各个历史时期的设计都产生过巨大影响。在漫长的历史进程中，不断繁荣的中华文化与不断进步的科学技术始终紧密结合，从而为世界文明创造着一个又一个奇迹。中国古代文明不仅具有极高的科学实用价值，而且都是具有极高艺术价值的设计成果。这就是中国传统文化与科学技术交融的绝妙之处。

国内大多数学者认为：现代设计大体起源于西方的工业革命。中国的现代设计没有经历西方那样的工业革命，自然也

就没有经历那样的现代艺术和现代设计运动。然而，清朝末年的洋务运动，以及当时的有识之士为了给中国寻找一条繁荣富强的光明大道，远渡重洋向西方学习，希望通过引进西方的思想，改变落后的中国。应该说从洋务运动时起，中国就已经开始了自发的现代艺术和现代设计运动。这种自发的现代艺术和现代设计运动，是当时知识分子的本能反应。

现代设计在中国之所以能够觉醒并得以起步，是因为有一大批学者为中国的现代艺术设计做了铺路石的工作，他们奔走呼号，担负起中国设计师的使命和责任，为中国的现代艺术与设计，探索着，发掘着。尽管道路艰辛，但却是一条自立于世界民族之林的伟大民族的文化与艺术走向世界的必由之路。

传统文化将继续影响着现代设计，传统文化是一种客观存在，是历史前进中的积淀，它为人类历史前进积蓄着力量，提供着营养。所以，它对人类创造的现代的和未来的文明，都必然产生不可否认的巨大影响。尽管西方的文化是在一次次劫掠和毁灭中传承，但它仍然是一种现代与传统的传承。这种关系是无法否定的。任何一种传统文化，都对人们现实的一切活动，如政治、经济、文化艺术等发挥着影响，而这种影响足以使我们敏锐地感觉到并能使现代设计发生蜕变。

中国优秀的传统文化与设计都在影响着我们今天的许多现代设计，对设计师的创新性设计有所启发。虽然，时代的变化、材料的更新、工艺的进步使设计手法有很多变化，但它们之间的传承关系却是显而易见的。这种传承关系，不仅为中国设计文化所独有，也被其他国家和地区的设计师所接受。这些相互影响的艺术设计风格，至今仍然被现代设计师交替使用，而且也常常被人们视为最时尚的流行设计。这进一步证明传统文化对于现代设计的影响是巨大的、无处不在的。21世纪，被人们称为文化趋同、文化危机的全球化新世纪，传统文化与民族文化仍然是人类在创造新设计、新文明时，不可或缺的设计智慧的源泉。

## 二、艺术设计系统分析

对于现代系统的认识，目前科技界和设计界的认识很不一致，众说纷纭。系统可以定义为相互作用着的若干要素的复合体。

尽管学者们提出的系统定义，具体说法有这样或那样的差异。正如前面章节我们所讨论的，但不难看出，其中有三项是普通的、本质的东西：其一是系统的整体性；其二是系统由相互作用和相互依存的要素组成；其三是系统受环境影响和干扰，和环境相互发生作用。从实际情形来看也是这样，任何系统都必须具备这三者，缺一不可。否则，就不能成为系统，也谈不到系统的作用。其既可以促进艺术设计的发展，也可以阻碍艺术设计的发展，在一定条件下，甚至可以对艺术设计的存在和发展起着决定作用。环境也是艺术设计发展的必要条件，任何设计都与其

周围环境相互联系、相互作用，都不可能孤立地存在和发展。

从广义上说，艺术设计系统是指由诸多设计要素按照一定方式相互联系起来的系统。视觉传达设计、环境艺术设计、产品设计、数字媒体艺术设计、服装设计、展示设计、公共艺术、工艺美术等，都是从不同的侧面研究有组织的艺术设计系统。从这个角度来看，艺术设计和系统是同等程度的概念。

从狭义上说，艺术设计就是指人们为实现一定的理念目标，把设计与各学科互相协作结合而成的知识体系应用于现实事物的设计中，如设计公司、设计协会、设计学院等。狭义的设计是指设想与规划。在现代社会生活中，人们已普遍认识到设计系统是人们按照一定的目的、任务和形式组织起来的社会集团，设计系统不仅是服务社会的基本单元，而且可以说是社会文明的基础。人与社会的联系需要有一种沟通，承担这种沟通任务的中介物就是艺术设计。艺术设计是人类社会生活中最常见、最普遍的社会现象，它的产生源于人类的生产需要和社会生活需要。

当下人类社会的设计产业空前发展，其影响已深入社会政治生活、经济生活、文化生活和家庭生活等各主要的社会生活领域之中。可以说艺术设计对人类生活的渗透已经无处不在。

## 三、艺术设计系统的性质

我们了解到艺术设计系统的普遍的和本质的内容，但研究艺术设计系统仅仅抓住其普遍的、本质的内容是不够的，还要进一步深入了解艺术设计系统的性质和组织的构成要素，才能真正具体地理解艺术设计系统，形成一个具体的艺术设计系统论的范畴。

艺术设计系统的性质是由艺术设计系统本身决定的，或者说由艺术设计的构成要素决定的，艺术设计的性质同时也反映了艺术设计系统的构成要素，我们可以通过了解艺术设计的性质了解艺术设计系统的构成要素。从人的认识过程来说，要先了解艺术设计的外在性质，然后才能进一步研究艺术设计系统的内在构成要素。

在系统科学研究中，人们从各个方面描述了系统的具体特征，例如整体性、开放性、结构性、功能性、层次性、动态性和目的性等。其中，目的性、整体性和开放性是系统最普遍、最本质的特征。设计也是一个系统，因此，所有艺术设计，无论是社会实践设计或教学研究性设计都具有目的性、整体性和开放性这三个主要特征。

就系统而言，系统论是把系统的整体性作为基础的。贝塔朗菲说："在严格的形式中，系统论具有公理性质，即在整体概念下概括的观点是严格从系统概念及其所适用的公理中演绎出来的。"系统在一定的范围和条件下存在，就意味着系统有一定的稳定性。系统的发展变化也是在稳定基础上的发展和变化，然后达到新的稳定。现代设计系统的稳定性指的是在外界环境影响下，开放设计系统具有一定的

自我稳定能力，能够在一定范围内自我调节，从而保持和恢复原来的有序状态、原有的结构，使性质和功能或达到新的有序状态。任何开放设计系统都处于内外环境的作用之中，都受到来自内部和外部的种种干扰。在这种情况下，艺术设计系统要具有确定的性质和功能，艺术设计系统要保持其整体性，就必须具有能抵抗干扰的稳定性，否则现代系统便不能长久存在。

一般来说艺术设计系统是人类为了实现一定的目标而形成的。艺术设计系统的形成和活动过程则是人有目的、有意识的活动，是根据人们的意志来进行的。正是基于这一点，艺术设计系统与艺术设计的系统性和目的性联结了起来。

艺术设计是一种宏观系统，人们建立各种艺术设计系统是为了设计、美化、协调人类自己的社会活动。在多层次的大的艺术设计中，大系统有总的理念目标，各子系统除了服从总理念目标，为总理念目标服务外，常常还有自己的分理念目标。如一个国家是一个大系统，其理念目标是为了维护本国的主权和领土完整，发展社会生产力，使自己的国家更加繁荣、昌盛，在国际竞争中立于不败之地。各个省、市、行政区是国家的子系统，它们有自己的理念目标，为求得本省市、本地区的经济和建设的高速发展，它们要根据自己的地理位置、天然资源和历史的特点，发挥自己的优势，但是它们的目标不但不能妨碍国家的总理念目标的实现，而且要为实现国家的总理念目标尽量做出贡献。在现代设计系统和现代设计研究中，人们从各个方面描述了现代设计系统的具体特征，在现代设计系统的特征中，整体性是首要的，也是最重要的。下面我们着重考察现代设计系统的整体性，从而全面地了解现代设计系统。

人类对整体性的认识，经历了漫长的历史，无论在我国还是外国，古代哲学家们早已对整体性有了深刻的认识。中国古代朴素的整体观念强调的是整体、和谐和协调，《淮南子·精神训》中所言"夫天地运而相通，万物总而为一"便体现了这一观念。在古希腊，许多哲学家也探讨过事物的整体性。德谟克利特则认为原子是世界的本原，事物就是由没有性质差别，只有形状、大小和排列方式不同的原子组合成的整体，它在无限的虚空中互相碰撞、互相结合，从而形成了世界上的万物。亚里士多德从整体与部分的关系上，对整体性作了较为深刻的阐述，亚里士多德提出的"整体大于部分之和"的命题，实际上已初步揭示了系统的整体性特征，被现代一些学者视为系统整体观念的萌芽。

艺术设计整体性是指艺术设计系统作为整体，它的整体所具有的性质不同于它的要素或组成部分的性质，艺术设计系统的整体所能达到的功能也不同于它的要素或组成部分的功能，整体与其要素在运动规律上也是不同的。从艺术设计系统中的要素来看，它们在整体中所表现出的性质与功能，与它们自身在独立存在时所表现出的性质和功能也是不相同的。在艺术设计系统的特性中，整体性是艺术设计系统最主要的一般特征，是艺术设计系统的本

质属性。艺术设计系统之所以是艺术设计系统，而不是要素或集合，是由艺术设计系统的整体性决定的。

## 四、艺术设计系统要素

艺术设计系统是由若干艺术设计要素组成，艺术设计要素和艺术设计系统是不可分割的。艺术设计要素是艺术设计系统的最基本成分，也是艺术设计系统存在的基础，离开了艺术设计要素就谈不上艺术设计系统。构成艺术设计系统的各个层次的艺术设计要素之间并非互不相干的，而是存在着相互依存和相互作用的关系。艺术设计系统和艺术设计要素之间相互依存的关系就是指艺术设计系统作为一个整体具有不可分割性，如果把艺术设计系统的各个组成部分分割开，艺术设计系统也就无法存在了。例如，一架机床作为一个系统，它是一个由各个部件紧密联系而成的整体，若把各零部件拆开存放，则这架机床也就无法存在。作为某一艺术设计系统也是如此，它的整体性在于各组织成员之间的密切联系，相互配合，如果各成员独自行事，互不联系，则其作为艺术设计系统也就只能是形存实亡了。存在于整体中的部分，不论该部分是否能作为相对独立的部分，都只有在整体中才能体现出它的意义，一旦离开了整体，这个部分就失去了意义。

艺术设计具有不断地与外界环境进行物质、能量、信息交换的性质。任何具体设计作为整体，都不是孤立存在的，它总是处于一定的环境之中，并且同环境相互联系、相互作用着，从而表现出自己的整体性能。艺术设计向环境开放是艺术设计得以向上发展的前提，也是艺术设计得以稳定存在的条件。

现实世界中的一切艺术设计都是开放的艺术设计系统，都同其周围环境相互联系、相互作用，进行着物质、能量或信息的交换和转换。事实上，因为客观世界是一个多层次的世界，任何设计都是相对的，即设计都是按一定程度向环境做某种开放，世界上的各种设计都是同周围环境相互联系、相互作用着的开放系统，其存在和发展都有赖于同其周围环境进行物质、能量和信息的交换和转换。例如，设计公司输出设计产品，是由于外界环境对设计公司输入外界信息。没有信息输入，就没有设计产品输出，绝不可能无中生有。当输入信息减少，设计产品也会减少。

艺术设计的运动和发展，主要取决于艺术设计内部诸要素的相互联系、相互作用，即艺术设计内部的矛盾运动。艺术设计的要素决定艺术设计的功能。但艺术设计的功能表现，除了与艺术设计的内部要素有关，还和它与环境间的相互作用有关。艺术设计表现出哪些功能，是艺术设计本身与它的环境共同决定的。艺术设计作为整体同环境相互联系、相互作用，对艺术设计的运动和发展也有着不可忽视的作用。如上所说，它既可以促进艺术设计的发展，也可以阻碍艺术设计的发展，在一定条件下，甚至可以对艺术设计的存在

和发展起着至关重要的决定作用。任何设计都同其周围环境相互联系、相互作用，都不可能孤立地存在和发展。

要对艺术设计系统进行研究，就要具体分析艺术设计系统是由哪些内在要素组成的，以及这些艺术设计要素的表现方式，这就引出了艺术设计内容和艺术设计形式这对范畴。

所谓艺术设计内容是指设计事物所包含的部分或要素的相互关系的总和。艺术设计内容作为构成设计事物的一切要素的总和，包含着两重含义：一是艺术设计内容是由艺术设计要素构成的，一切设计事物的设计内容都可以被分析为各个设计要素，但是把设计事物分解为设计要素，只是艺术设计内容的一部分；二是艺术设计内容又是由艺术设计要素与艺术设计要素的相互关系构成。所以，设计事物的设计内容总是由"艺术设计要素的艺术设计内容"和"艺术设计要素的相互关系"构成。人们往往错误地把艺术设计事物的组成部分当作艺术设计事物的要素。然而，并非包含于艺术设计事物中的所有东西都是它的艺术设计要素。

所谓艺术设计形式是指把艺术设计内容诸要素统一起来的艺术设计表现方式，也是艺术设计事物的表现方式，反映艺术设计事物的性质、属性、结构、特点和功能。比如，一张桌子，构成它的材料是内容，桌子的形状是形式。再如一部文学作品，它的语言、人物和结构是内容，而作品的体裁、风格则是形式。在艺术设计中，设计的构成要素是设计内容，设计的结构、方法、材料、语言是设计的形式。

艺术设计内容是艺术设计事物存在的基础，艺术设计形式则是艺术设计事物的表现方式。当我们接触一个事物或一种现象，首先遇到的是它的形式，继而是它的内容，从而确认它是一种什么东西或一种什么现象。任何艺术设计事物都有它的艺术设计内容，也有它的艺术设计形式，都是内容和形式的对立统一。具体地说，具备了构成某一事物内容的要素，就有了产生这一事物的可能，但只有当这些要素以某种形式结合起来或表现出来时，这一事物的产生和存在才成为现实。如金刚石与石墨，虽然都是由碳单质组成，但由于内部结构不同，则表现为不同的晶体。同是桌子，用同样的材料做的，内部结构不同，就有不同的形状和用途。

现实中，任何一种艺术设计事物都有艺术设计形式和艺术设计内容两个方面。内容和形式作为事物所固有的两个侧面，是相互联系、相互依存、不可分割的。任何内容都具有某种形式，都是某种形式的内容；任何形式也都具有某种内容，都是某种内容的形式。离开一定的形式，内容就不可能存在和发展；没有一定的内容也谈不上什么形式。没有无形式的纯粹内容，也没有无内容的空洞形式。

在艺术设计内容与艺术设计形式的关系中，艺术设计内容居于决定性地位。它是艺术设计事物存在的基础，当然也是艺术设计形式存在的基础。因为内容是事物的根本，是构成事物的主要要素。形式则处于被决定的地位，它只是事物矛盾运动

的表现。有什么样的内容，就要有什么样的形式；内容起了变化，形式必定同时发生相应的变化，相反也是一样。内容不同于形式，形式也不同于内容，两者有着确定的差别。认识到内容和形式的关系，我们就可以更好地理解现代设计要素和现代设计形式的关系了。

世界上的任何一个事物、人们所关心的任何一个问题或对象都是一个矛盾综合体、一个系统。例如一张桌子、一列火车、一个人、一个社会组织、一个星系等。人们把系统内相互作用着的部分、单元、成分称作要素。所谓"要素"是构成系统的必要因素。

艺术设计要素是组成艺术设计系统的各个部分或成分，是艺术设计系统最基本的要素，也是艺术设计系统存在的基础和实际载体。艺术设计要素决定着艺术设计系统的结构、功能、性质、属性、特点等，同时也就决定艺术设计系统的本质。艺术设计系统的性质是由艺术设计要素决定的。艺术设计要素始终是和艺术设计系统不可分割地对应着的，艺术设计系统离开了艺术设计要素就不能成为艺术设计系统。艺术设计要素在构成艺术设计系统并决定艺术设计系统时，要形成一定的结构。在一个稳定的艺术设计系统中，一方面，艺术设计要素之间相互独立，相互依存，有着差别性；另一方面，艺术设计要素之间又按一定比例相互作用，通过一定的结构与艺术设计系统整体发生联系。艺术设计系统的艺术设计要素之间必须构成相互作用的耦合关系，毫无结构的艺术设计要素的堆积，并不是艺术设计系统，也形成不了艺术设计系统。

为了认识艺术设计系统和把握艺术设计系统，人们常常要对艺术设计系统进行艺术设计要素划分，划分艺术设计要素是认识艺术设计事物，把握艺术设计系统最基本的手段。通过划分，使得艺术设计系统中的艺术设计要素区分得当，既能准确地反映艺术设计系统的特征，又易于认识艺术设计系统各方面的变化规律，便于对艺术设计系统实施控制。

如前所述，艺术设计形式是艺术设计内容的反映。有什么样的艺术设计要素，艺术设计就会表现出相应的性质。艺术设计具有开放性、目的性、整体性这三种根本性质。艺术设计具有开放性，说明艺术设计的要素应当含有艺术设计环境；艺术设计具有目的性，说明艺术设计的要素应当含有艺术设计目的；艺术设计具有整体性，说明艺术设计内部是由相互作用的艺术设计要素构成。在一般系统中，相互作用的系统是施控系统和受控系统，而在艺术设计中，相互作用的要素是艺术设计主体和艺术设计客体。

## 五、艺术设计系统的功能

艺术设计系统整体的功能不等于各艺术设计要素的功能之和，艺术设计系统是艺术设计要素的有机集合而不是简单相加，艺术设计系统整体具有不同于各组成艺术设计要素的新功能和属性。

艺术设计系统是由各艺术设计要素按

一定结构组织起来的艺术设计整体，艺术设计要素一旦被有机地组织起来，就不再作为单个艺术设计要素而存在，它们构成一个艺术设计整体，这个艺术设计整体获得了各个孤立艺术设计要素所不具备的新的性质和新功能。作为艺术设计系统的某一艺术设计要素，当它与其他艺术设计系统相互作用时，并不是代表孤立的艺术设计要素本身，而是作为艺术设计整体的艺术设计要素与艺术设计环境发生作用，艺术设计系统中艺术设计要素之间是由于相互作用联系起来的。部分设计不可能在不对艺术设计整体造成影响的情况下从艺术设计整体之中分离出来，各个部分设计处于有机的复杂联系之中，每一个部分设计都是相互影响、相互制约的。部分设计影响着艺术设计整体，反过来艺术设计整体又制约着部分设计。

## 六、艺术设计系统结构

艺术设计系统具有整体性，任何艺术设计系统都是由许多艺术设计要素、局部设计、设计成员，按照一定的联结形式排列组合而成的。一个艺术设计，除了有形的物质要素外，在各构成部分之间，实际上还存在着一些相对稳定的关系，即纵向的等级关系及其沟通关系，横向的分工协作关系及其沟通关系。这种关系构成了无形的构造——艺术设计系统结构，它涉及艺术设计的管理幅度的确定、设计层次的划分、设计机构的设置、各设计部门之间的联系沟通方式等问题。因此，艺术设计系统结构也可以被理解为一种艺术设计组织形式，这种形式是由艺术设计组织内部的部门划分、权责关系、沟通方向和方式构成的有机整体。就艺术设计系统本质而言，艺术设计系统结构反映艺术设计组织成员之间的分工协作关系。艺术设计组织结构的目的是更有效和更合理地把艺术设计组织成员组织起来，使每个艺术设计组织成员的力量有效地形成系统的合力，让他们有可能为实现艺术设计系统的总体目标而协同努力。

艺术设计系统结构问题在整个艺术设计系统的设计现象中有重要影响，建立一个结构合理、运转灵活的艺术设计系统，是保证艺术设计任务有效完成的最基本的前提条件。从工作实践上看，艺术设计系统结构是否合理对艺术设计系统的效率影响极大。艺术设计系统结构方面的研究是艺术设计系统理论与现代艺术设计最具特色的部分。

艺术设计系统理论对艺术设计系统结构有了更加深刻的阐述。艺术设计系统理论把艺术设计系统分为两种，即封闭设计系统和开放设计系统。所谓封闭设计系统，就是摒弃社会环境因素对设计的影响，而单独研究艺术设计问题。开放设计系统把设计当作社会有机体，它与社会环境互相作用，从而保持艺术设计的功能与社会环境间的动态平衡。客观世界的各种系统（无论是有生命的，还是无生命的），实际上都是与周围环境有着相互依存和相互作用的开放系统，绝对的孤立系统客观上是不存在的。

任何艺术设计系统要想求得发展，从无序发展为有序，或从低级的有序发展为更高级的有序，都必须使艺术设计系统开放，开放是艺术设计系统有序化的前提，是维持和发展的首要条件。只有对外开放，才能维持其有序或从无序到有序的演化。

艺术设计需要与环境进行物质、能量和信息的交换。一个良好的设计系统，必然是个有序的艺术设计系统，必然要求对环境开放，只有对外界开放，艺术设计系统才能更新，才能有适应环境的能力和旺盛的生命力。艺术设计系统开放的程度如何，直接决定着艺术设计发展的程度。

一个艺术设计系统如果处于无差异的平衡状态，就意味着系统内不存在势能差。不存在势能差必然是一个低功能的系统。任何一个具有内在活力的社会系统，必定是一个有差异的、非均匀的、非平衡的系统。艺术设计系统中的人员、结构、权力等都必须遵循远离平衡态原则。也就是说，构成艺术设计系统的人员必须具有各不相同的能力和水平，尤其是作为艺术设计主管系统的一把手应具备把握全局的能力和权力，而其他成员则只需具备把握某一方面全局的能力和权力即可。远离平衡态是艺术设计系统高效运作的又一必要条件。

艺术设计结构内部应适应非线性调节开放和非平衡，为艺术设计朝着有序的艺术设计结构发展提供必要的条件。但艺术设计要从无序向有序发展并使艺术设计系统重新稳定到新的平衡状态还必须通过艺术设计组织内部构成要素——非线性的相互作用来完成，即通过艺术设计系统内部非线性机制的调节获得自我完善。

根据艺术设计系统要素包括管理主体和管理客体，艺术设计系统结构可以分为管理系统和业务系统，管理系统指挥、协调业务系统，业务系统完成设计的目标，管理系统和业务系统组成一个超合系统，它们是非线性的关系，它们之间相互作用共同实现设计的目标。

## 七、艺术设计系统类型

我们知道，不同类型的艺术设计系统，其功能和特性是不同的。要深入了解艺术设计系统之间的规律，有效地对艺术设计系统进行科学分类是十分必要的。当我们更认真地考察艺术设计系统时可以发现，众多的艺术设计系统是可分为不同类型的。标准不同，分类也就不一样，可以用来划分艺术设计系统类型的标准是很多的。我们既需要了解多种标准划分的类型，又应重点认识依据主要标准划分的主要类型。面对社会生活中复杂多样的艺术设计系统，人们可以从不同角度对它进行分类。

（1）从艺术设计系统的规模程度去分类

可分为小型的艺术设计系统、中型的艺术设计系统和大型的艺术设计系统。比如，同是设计公司，就有小型设计公司、中型设计公司和大型设计公司。按这个标准进行分类是具有普遍性的，不论何类设

计系统都可以做这种划分。以设计系统规模划分艺术设计系统类型，是对艺术设计系统的表面认识。

（2）按艺术设计系统的社会职能分类

可分为文化性艺术设计系统、经济性艺术设计系统等。文化性艺术设计系统是一种人们之间相互沟通思想，联络感情，传递知识和文化的社会组织，各类学校、研究机关、艺术团体、图书馆、艺术馆、博物馆、展览馆、纪念馆、报刊出版单位、影视电台机关等都属于文化性艺术设计系统。文化性艺术设计系统一般不追求经济效益，属于非营利组织。而经济性艺术设计系统是一种专门追求社会物质财富的社会组织，它存在于艺术设计生产、艺术设计消费等不同领域，艺术设计公司、设计事务所、设计部等艺术设计系统属于经济性组织。

## 八、艺术设计系统行为

考察艺术设计系统现象，需要认识艺术设计系统的结构，了解艺术设计系统的类型。然而，艺术设计系统本身是一个运动的整体，无论何种结构、何种类型的艺术设计系统，都有其运动的表现。这种艺术设计系统的运动表现，就是艺术设计系统行为。艺术设计系统行为是一种重要的艺术设计系统现象，对这种现象的研究越来越引起了艺术设计系统学家的重视。

艺术设计系统行为学系统研究艺术设计系统环境中所有艺术设计成员的行为，以艺术设计成员个人、群体、整个艺术设计系统及其外部环境的相互作用所形成的行为为研究对象。艺术设计系统行为应该是艺术设计系统中要素之间以及艺术设计系统要素和外部环境之间相互作用而产生的行为。在任何设计系统中，所有的工作都可以分成两类：一类是完成具体实现设计目标的工作。例如：制造产品、教师讲授课程、广告策划、服装设计等。我们把这类工作看成是具体的业务或操作，这类工作是非管理性的工作。另一类工作则以指挥他人完成具体任务为特征，如工厂中厂长的工作、学校中校长的工作、医院里院长的工作、公司中经理的工作。他们虽然有时也完成某些具体工作，但更多的时间则是在制订工作计划，制定设计系统结构，安排人力、物力、财力，领导和协调并检查他人去完成各项具体工作，这类工作是管理性的工作。

管理行为是一种影响和协调他人行为的行为，人们把由管理行为影响和协调他人的行为称为业务行为。对不同的设计系统来说，有不同的业务行为，如对工厂来说有产品设计、生产程序设计、劳动设计、生产能力计划、厂址选择、厂内布局、生产制造产品；对学校来说，是授课批改作业、教育学生、培养人才。只有这样，才能使设计系统不断前进、充满活力。通过业务行为，艺术设计系统可以直接达到设计的目的，为了确保这一基本过程顺利而有效，设计管理人员须加强学习，接受系统意识，从而增强集体意识。

## 九、系统的艺术设计

系统的艺术设计是一个特定历史时期最明显和有意义的时代特征符号，它不仅能反映当时的社会背景、科学技术、经济状况，更能表达这一时代的精神文化内涵与美学风尚。今天的艺术设计系统越来越呈现出跨专业、跨学科，甚至是跨文化的特性，所以，在艺术设计中力求运用整体的系统观来分析、解读艺术设计深刻的内涵与外延，并把其置于不断发展的动态语境中来研究探讨，系统地评析艺术设计的基础理论，创新思维方法与艺术设计方法，深入剖析艺术设计系统的建构及传达，融合美学、哲学、历史学、设计学、人类学、社会学、心理学、材料学、生态学、文化学等相关学科，并汲取现代新的设计思潮的观点。从艺术设计的角度，着重进行艺术设计系统的理论性研究与探讨，试图探索与相关学科的相融性与借鉴性，并运用系统论、信息论、传播学、生态学的观点来剖析艺术设计的深刻内涵，有一定的前瞻性和创新性。

无论是从事艺术设计、科学研究还是其他各种生产活动，如果要提高、要发展，就必须上升到理性的高度，当特定时代的各种思潮汇合在一起的时候，经过相互交融，取长补短，终将形成科学的系统体系，同时在这种系统体系不断地进步和发展过程中，我们将看到科学方法论的诞生。只是简单地靠几个项目积累的经验显然是不够的，国内外著名学者以及相关科技领域的专家，对方法论的研究和应用对于我们学习创建科学的设计方法论体系是至关重要的，在艺术设计观念方面都起着理论基础作用。

从广义的角度讲：设计就是一种创造。这是一个大概念，如果追溯它的起源，可以说远古时代，人们用一块石头砸向另一块石头造出工具时，设计活动就产生了。简单地说，设计是人类把自己的意志加在自然界之上，用以创造人类文明的一种广泛的活动。而具体地讲：设计工作者又都在从事着创造性劳动，不同的行业有不同的创造形式。艺术创造是客观对象在主观意识中的形式再现，其性质侧重美学范畴。设计则是在客观条件与技术条件约束下创造产品的活动，同时新产品本身也预示着新生活。设计在人类文明发展历史上也是文化的一部分，自它诞生之日起就与艺术、商业经济有着割不断的联系，但艺术设计的价值主要通过产品经济来体现，所以在谈设计方法的观念时则不能回避产品的定义。产品是满足人们功能需求与生活方式的载体，而艺术设计方法则是为实现这一目标所制订的系统的设计计划。由于产品设计牵涉多个学科、多种工艺技术，需要相应的技术方法和设计程序，那么系统的设计方法就是其观念化的指导思想。伴随着新兴设计学科诞生的系统的设计方法学，由于形成时间较短，它的定义和研究范畴虽未形成共识，但近年来发展很快，已受到广大学者和研究机构的关注。

系统的设计方法是在深入研究设计进程的基础上，以系统的观点规划艺术设计

的一般进程，并安排和解决艺术设计问题的方法。艺术设计包括艺术设计技术过程及划定技术系统的边界，确定技术系统的总功能，包括物质功能和精神功能。总的功能可分解成不同层次的分支功能，一直到不能再分时，就构成了功能要素。

方法论在艺术设计实践中的具体体现主要是系统论主导的思维方法问题，在设计早已成为一门科学的背景下，我们不能总习惯于靠经验来行事，要靠理论，靠思维方法。思维方法不光有指导技巧的作用，还可对各种艺术设计信息、各类技术数据、各种计划模式进行分析和优化。有的时候民族文化、风俗人文精神也需要在艺术设计中体现它的价值。所以重视当代设计理论和方法的研究就是把握住了未来的设计形式，这些当然还要依靠技术和资源的支持。

要依靠和寻求资源对艺术设计的支持，我们就要认识理解更多的资源，通过整合运用到艺术设计当中，走好这一步具有全局的意义。伴随着人文和科学的进步，其他学科资源对艺术设计的影响越来越明显和重要，各学科的互融性和兼容性越来越明显，对于从事具体艺术设计的人或设计教育者来说，只有兼容其他学科资源，在互融性方法论的指导下才能创造出好的系统的艺术设计，才能满足从简单到复杂的各类功能要求，从而避免一旦面临新课题而不知从何入手的尴尬，同时也规避了走依靠经验完成设计的老路。系统论和方法论是人们认识和改造世界的一切活动所遵循的一般的、普遍的方法。

在系统的艺术设计中对艺术设计影响最为明显的相关学科体现在生物学、解剖学、动力学、历史学、人类学、材料学、现代哲学、文学等方面。从某种意义上说，这些相关学科在一定的历史时期影响着时代设计的发展进程，也是艺术设计兼容性、创新性的具体体现。众所周知，艺术设计是为人服务的，艺术设计的一切活动都以人为中心，人是生物的一种，而生物学是研究生物各个层次的种类、结构、发育和起源进化，以及生物与周围环境的关系的学科。人在生物系统中，也是生物学研究的对象。

人类学是从生物和文化的角度对人类进行全面研究的学科。文化人类学是从文化的角度研究人类种种行为的学科，它研究人类文化的起源和发展变迁的过程、世界上各民族各地区文化的差异，试图探索人类文化的性质及演变规律。广义的文化人类学包括考古学、语言学和民族学，狭义的文化人类学即指民族学。民族学是在民族志基础上进行文化比较研究的学科。文化人类学家所做的最有成就的工作是对人类的婚姻家庭、亲属关系、宗教巫术、原始艺术等方面的研究。

历史学研究是一个民族保存历史记忆、延续传统乃至寻根的重要手段，这种把一个民族的历程放在浓缩的时空中加以考察的方式是历史学所独有的。以古喻今，关怀现实，积极入世的时代精神，也是历史学的学科品质。历史学的形式和表述方式会随着时代的变迁而不断更新和改变。历史学的学科形式随时代的进步而进

步。历史学所表达或承载的内容能及时反映社会的新变化。思想观念和文化素质都是由特定文化塑造的，谁也超越不了时代的局限，从而在表述历史时，更明显地并不可避免地打上了时代和个人所归属的民族的、阶级的、文化的烙印。从这种意义上讲，历史都具有明显的时代性。人类过去的历史，其本身就是巨大的思想和智慧的宝库，研究历史学就是开发这座宝库的方法，"学史可以使人明智"讲的就是这个道理。

哲学与艺术设计的关系最为密切，因为哲学是时代精神的精华。时代精神是人们对于特定历史时代的社会历史总趋势及这一特定历史时代思想发展潮流的反映。哲学是特殊的社会意识形态，具有强烈的阶级性。社会意识形态是对社会存在比较间接的高水平的反映，有相对稳定的系统化的理论形式，它必须建立在社会的经济基础之上，反映经济基础，为经济基础服务。哲学是系统化、理论化的世界观。世界观是人们对整个世界的总的看法或根本观点，它包括自然观、社会历史观和人生观，就其总的特征来看，世界观具有明显的自发性、素朴性。哲学是对自然知识、社会知识和思维知识的概括总结。哲学是研究整个世界的一般规律，抽象性是它的显著特点。

动力学是理论力学的一个分支学科，它主要研究作用于物体的力与物体运动的关系。动力学的研究对象是运动速度远小于光速的宏观物体。动力学是物理学和天文学的基础，也是许多工程学科的基础。对动力学的研究使人们掌握了物体的运动规律，并能够为人类进行更好的服务。目前动力学系统的研究领域还在不断扩大，例如视觉张力及影视动画运动规律中都有动力学的应用，这些使动力学在深度和广度两个方面有所发展。

语言学即把语言作为研究对象的一门科学。从总体上说，可分具体语言学和普通语言学。其中前者研究某一种具体语言的各种事实，并在此基础上概括总结出该种语言存在和发展的规律，如汉语语言学、英语语言学、法语语言学等。它的主要分支包括研究语音的语音学，研究词汇的词汇学，研究组词造句连篇规则的语法学。根据研究目的的不同，具体语言学又可分为历史语言学、描写语言学和比较语言学，分别研究语言的古今演变、语言在某一时期的状态、语言特别是亲属语言之间的关系和异同。具体语言学研究人类语言产生、变化、发展的一般规律，并在各门具体语言学研究的基础上提出理论概念和解释，并为各种类型的语言学研究提供共同的框架。语言学的发展趋势是与许多其他学科交叉、结合，特别是艺术设计中，越来越重视应用，在艺术设计系统中便出现了动画语言学、广告语言学等。语言研究的历史已有两千多年，古希腊、古印度和我国是世界上最早研究语言的国家。

以下列举与艺术设计学科相关的三个不同专业的系统。

（1）环境艺术设计系统

环境艺术是综合运用各种艺术和科

技手段，使人生活的聚落环境，不但能满足人的休憩、工作、交通、聚散等物质要求，还能满足人们审美、参与、安全、隐私等社会心理需要。环境艺术是整合的艺术，它把环境构成的诸多要素——建筑、山水、树木、道路、广场、公共设施小品等和谐地组织在一起，形成一个有机整体。环境艺术是多学科融汇的系统知识体系。它集建筑学、城市规划学、园艺学、工程结构学、美学、心理学、地理学、生态学等十多门专业学科领域的知识，构成一种互助而整体的关系。环境艺术是四维的时空艺术。任何一个环境场所都离不开三维空间这个主角，同时，由于人在其中的活动是随着时间的推移而不断转换、延续、发展变化的，因此，环境艺术又是动态极强的时间艺术。环境艺术的构成因素之复杂，表现形态之丰富，是任何一种传统艺术门类难以企及的。环境艺术不但是艺术性的，同时也是技术性的。

环境艺术设计原则以空间为主角，以功能设计为主导，以形式反映内涵，以技术为保证。环境艺术设计因素的辩证关系是互为依存、相辅相成。环境艺术设计分为外部环境艺术设计（景观艺术设计）及内部环境艺术设计（室内设计）。环境艺术设计系统包括专业理论、人体工程学、施工工艺、形式美的法则、采光与照明、环境心理学等，遵循"实用、经济、美观"三原则。

根据对环境艺术设计系统的研究来对环境艺术设计进行明确分工，可分为专业设计公司或设计师事务所等事业单位和科研单位，由它们完成方案设计、材料选择、预算评估、工艺指导、工程验收等一系列工作。施工方与设计方分离，专业施工公司按设计方案施工作业，负责对工程质量的把握，形成统一的行业标准。消费者在强调经济、实用的基础上，注重设计品位和质量要求。设计师让消费者了解和认可设计意图以后，综合运用各种技术手段进行设计方案的实施。

（2）产品设计系统

产品设计的对象是批量生产的产品，区别于手工业时期单件制作的手工艺品。它要求必须将设计与制造、销售与制造加以分离，实行严格的劳动分工，以适应高效批量生产。随着对产品美观要求的不断提高，产品设计师的设计工作便显得尤为重要了。所以产品设计是现代化大生产的产物，研究的是现代产品，满足现代社会的需求。产品的实用性、形态美和环境效应是产品设计研究的主要内容。产品设计从一开始就强调技术与艺术相结合，所以它是现代科学技术与现代文化艺术融合的产物。它不仅研究产品的形态美学问题，而且研究产品的实用性能和产品所引起的环境效应，使它们得到协调和统一，可更好地发挥其效用。产品设计的目的是满足人们生理与心理双方面的需求并且满足人们生产和生活的需要。

产品设计是为人服务的，它要满足人们的要求，首先要满足人们的生理需要。例如一只杯子必须能用于喝水，一部手机必须能进行信息交流，一辆自行车必须能代步，一台电脑必须能计算运行等。产品

设计的第一个目的，就是通过对产品的合理规划，使人们能更方便地使用它们，使其更好地发挥效力。在研究产品性能的基础上，产品设计还通过合理的造型手段，使产品能够具备富有时代精神，符合产品性能、与环境协调的产品形态，使人们得到美的享受。产品设计是有组织的活动，在手工业时代，手工艺人大多单枪匹马，独自制作。而工业时代的生产，不仅批量大，而且技术性强，不可能由一个人单独完成。为了把需求、设计、生产和销售协同起来，就必须进行有组织的活动，发挥劳动分工所带来的效益，更好地完成满足社会需求的最高目标。

根据具体情况，产品设计师应在产品的全部侧面或其中几个方面进行工作，而且，产品设计师对包装、宣传、展示、市场开发等问题的解决付出自己的技术知识和经验以及直觉评价能力，也属于产品设计的范畴。

2006年11月，国际工业设计协会公布了工业设计的最新定义：工业设计是一种创造性的活动，其目的是为物品、过程、服务，以及它们在整个生命周期中构成的系统建立起多方面的品质。因此，设计既是创新技术人性化的重要因素，也是经济交流的最关键因素。

工业发展和劳动分工所带来的产品设计，与其他的艺术活动、生产活动、工艺制作等都有着明显的不同，它是各种学科、技术和审美观念相交叉的产物。这是产品设计的特点，产品设计是科学技术与文化艺术相融合发展的学科。目标是使产品设计既能满足产品技术方面的因素，也要处理艺术方面的内容，来满足社会需求这一最高目标。

产品设计中的一个基本思想就是协调与统一，它不仅寻求产品内部的统一（美与有用性的统一），而且更寻求产品与人、产品与环境的协调一致。自然界有着自己的规律，生物圈也是一样，不容人们去破坏。然而现代工业文明的发展，使人与环境的协调有偏离正轨的趋向，而产品设计就是为了处理这一问题而产生的。所以产品设计从一开始，就必须考虑将要设计的产品会给环境和人带来什么影响，是否会给人带来一种和谐的享受。另外，产品设计是以机械化生产为手段，来满足大多数人的需求，就是说产品设计是以为人服务为目的，从这一点上讲，它与艺术表现有着根本的区别。艺术创作不仅只是美学原理的运用过程，而且主要以自我表现为特征。而设计反映的往往是社会的意志、用户的需求。进一步讲，它不是为少数人服务的，而是为绝大多数人服务的。这是大工业生产方式所决定的。

产品设计把使用者的利益放在首位，在企业的生产活动中，应该把为用户提供优质的产品放在首位。但实际中往往不那么令人如意。企业的目的是利润，利润的大小是企业成败的标志。那么怎样协调消费者与企业之间的矛盾呢？答案是利用合理的设计，合理的设计不仅给用户带来满意的产品，而且可以降低产品成本，提高企业利润。产品设计决不能牺牲使用者的利益，因为满足他们的需求是产品设计的

最高目标。

产品设计的作用还在于降低产品成本，增强产品的竞争性，提高企业的经济效益。产品设计在使产品造型、功能、结构和材料科学合理化的同时，省去了不必要的功能以及不必要的材料，并且在增强产品的整体美与社会文化功能方面，起到了非常积极的作用。现代社会技术竞争很激烈，谁拥有新技术，谁就能在竞争中占有优势，但技术的开发非常艰难，代价和费用极其昂贵。相比之下，利用现有技术，依靠产品设计，则可用较低的费用提高产品的功能与质量。使其更便于使用，更加美观，从而增强竞争能力，提高企业的经济效益。我们可以想象手机触摸屏的产生是一大技术进步，但又是何等的艰难。但在结构、造型、色彩等方面为满足不同人群需要而进行的产品设计则相对可行，这往往也是国际市场商品竞争的焦点。

产品设计的目的之一是提高产品造型的艺术性，满足人们的审美需要。爱美是人的天性之一，而产品设计的目的就是为人服务的。其重点在于产品的外形质量，通过对产品各部件的合理布局，增强产品自身的形体美以及与环境的协调美，使人们有一个舒适的环境，美化人们的生活。促进和提高产品生产的系列化、标准化，加快大批量生产也是产品设计的重要作用，产品设计源于大生产，并以批量生产的产品为设计对象，所以进行标准化、系列化，为人们提供更多更好的产品，是其目的之一。除此之外，产品设计还有使产品便于包装、贮存、运输、维修，使产品便于回收、降低环境污染等作用。

总之，产品设计的中心议题是如何通过对产品的综合处理，增强其外形质量，便于使用，从而更好地为人民服务。

（3）视觉传达设计系统

视觉传达设计系统是指利用视觉符号来传递各种信息的设计。设计师是信息的发送者，传达对象是信息的接收者。视觉传达设计这一术语出现于1960年在日本东京举行的世界设计大会，其包括：报纸杂志、招贴海报及其他印刷宣传物的设计，还有电影、电视、电子广告牌等传播媒体，它们把有关内容传达给眼睛，从而进行造型的表现性设计，统称为视觉传达设计。简而言之，视觉传达设计是只给人看的设计，是广而告之的设计。

从视觉传达设计的发展进程来看，在很大程度上，它是对兴起于19世纪中叶欧美的印刷美术设计（Graphic Design，又译为平面设计、图形设计等）的扩展与延伸。随着科技的日新月异，以电磁波和网络为媒体的各种技术飞速发展，给人们带来了革命性的视觉体验。而且在当今瞬息万变的信息社会中，这些传媒的影响越来越重要。设计表现的内容已无法涵盖一些新的信息传达媒体，因此，视觉传达设计便应运而生。视觉传达设计是通过视觉媒介表现并传达给观众的设计，体现着设计的时代特征和丰富的内涵，其领域随着科技的进步、新能源的出现和产品材料的开发应用而不断扩大，并与其他领域相互交叉，逐渐形成一个与其他视觉媒介关联

并相互协作的设计新领域。其内容包括：印刷设计、书籍设计、包装设计、企业形象设计、信息设计等。

视觉传达设计多是以印刷物为媒介的平面设计。从发展的角度来看，视觉传达设计是一个科学、严谨的概念名称，蕴含着未来设计的趋向。就现阶段的设计状况分析，视觉传达设计、平面设计两者所包含的设计范式并无大的差异，并不存在着矛盾与对立。

视觉传达设计是为现代商业服务的艺术，起着沟通企业、商品和消费者的桥梁作用。视觉传达设计是主要以文字、图形、色彩为基本要素的艺术创作，在精神文化领域以其独特的艺术魅力影响着人们的感情和观念，在人们的日常生活中起着十分重要的作用。

视觉传达设计的构成要素是文字、图形和色彩。从更宽泛的角度认识视觉传达，涉及视觉符号和传达这两个基本概念。所谓视觉符号，顾名思义就是指人类的视觉器官——眼睛所能看到的，能表现事物一定性质的符号，如摄影、电视、电影、造型艺术、建筑物、各类设计、城市建筑，以及各种科学、文字，也包括舞台设计、图章设计、钱币设计等，它们都属于视觉符号。

所谓传达，是指信息发送者利用符号向接收者传递信息的过程，它可以是个体内的传达，也可能是个体之间的传达，如所有的生物之间、人与自然、人与环境，以及人体内的信息传达等。它包括"谁""传达什么""向谁传达""效果、影响如何"这四个方面。从这个概念出发视觉传达所涉及的设计范围就十分宽广了。

招贴设计

视觉传达设计是连接产品与消费者的媒介（数字媒体），它起着保护商品、介绍商品、美化商品、指导消费、便于储运、推广销售、方便计量等作用。随着现代通信技术与传播技术的迅速发展，视觉传达设计也正在发生着深刻的变化，如传达媒体由印刷、影视向多媒体、网络领域发展；视觉符号形式从以平面为主，扩大到三维和四维的形式；传达方式从单向信息传达向交互式信息传达发展。在未来社会，视觉传达设计将有更大的进步与发展，以发挥更大的作用。

艺术设计除以上介绍的三个不同专业的系统还有数字媒体艺术、展示设计、公

共艺术、服装设计和工艺美术等，它们所关联的系统也是庞大复杂的，这里不一一赘述了，在后面章节以实例的形式加以介绍。

/ 思考练习

1. 理解艺术设计系统要素，举例说明这些要素在设计中的作用？
2. 系统的艺术设计涵盖哪些主要的相关学科？

/ 第四节 /
# 系统论与艺术设计

系统论思想在人类思想发展史中占有重要位置，在人们的生产和生活实践中发挥重要作用，无论是中国古代的太极阴阳五行学说、《黄帝内经》《营造法式》《孙子兵法》中所体现出的系统论思想，三星堆青铜器、汉代马王堆出土的系列漆器、秦始皇兵马俑，古希腊亚里士多德"整体大于部分之和"的观点，还是现代的"探月"系统工程、港珠澳大桥工程、北京大兴国际机场工程等，无不浸透着系统思想的痕迹。系统论思想要求人们把对象和过程视为一个相互联系、相互作用的整体，即形成整体的观念。每一部分都要注意内部之间的有机联系，以便进行合理部署。所有对象乃至一切系统设计都包含了整体最优化原则，尽可能地将整体进行形式化和最优化的处理，这是评定系统功能的主要尺度，也是一项系统工程成败的关键。

## 一、系统论思想对设计的指导意义

对于设计而言，系统论思想同样具有重要的指导意义。自 20 世纪中叶以来，现代设计所要解决的问题越来越复杂和深入，大到人类的可持续生存、能源危机、气候环境变化、疫情防控，小到吃、穿、住、用、行，无论是相关的 5G 大数据信息，还是全球化进程提速，都难以想象。对设计本身而言，今后国际交流将日趋频繁。当然，随着内循环经济的加速发展，在设计呈现多元化的局面下，以设计科学为基础的理性主义占据着主导地位，并且随着科学技术、经济的不断发展，设计越来越专业化。如今设计往往不是由一个人完成，而是由多学科专家组成的设计团队共同完成。随着国家对创新设计的推动，以及设计管理的不断完善，许多有一定实力的企业纷纷建立了自己的设计中心。凡此种种内外因素的变化，使得设计师在思考和处理设计问题时，用以往那种凭借直觉和主观性进行设计的方法受到了很大挑战，仅凭传统的经验和片面的做法也很难奏效。在复杂的设计对象面前，如果没有纵观全局的系统思维和系统分析的综合方

法，就难以迅速、全面、科学地把握设计对象，也不利于提高设计的理性水平，而将系统论思想引入现代设计则使设计中所面临的诸多问题得到了很好的解决。

因此，从1919年的包豪斯设计学院到现在的国内外各大设计院校、设计公司、研发企业，都将系统论思想整合到设计教育和设计生产实践的体系当中。对于现代设计而言，借鉴和引用系统论的一些有益的思想和方法，并与艺术设计的具体特点相结合以形成新的艺术设计的理论与方法，是完全必要和可行的。在艺术设计中，应用系统论思想和方法的情况是十分普遍的，系统论思想在艺术设计中已经渗透并体现在多个层面，比如从对设计问题的系统认识、对设计观念的系统思考，到构建系统的设计方法、形成现代产品的系统化特征，以及对设计学科发展的系统思考等都有其重要影响和作用。

艺术设计中的许多问题都可以运用系统论思想和方法去认识、分析和把握，运用该思想和方法进行大数据信息资料的收集、分类和整理，安排设计进程，拟定设计目标，分析"人－机－环境－社会"系统等都十分便捷和准确。对设计人员来说，主要是掌握系统论的基本思想和方法，树立系统的设计观念，了解系统分析和系统综合的特点，在实际项目实施过程中能针对具体情况作出必要的分析和合理的设计。系统论设计思想的核心是把与设计对象及有关的设计问题，如设计程序和管理、设计信息数据资料的分类整理、设计目标的拟订，"人－机－环境－社会"系统的功能分配与动作协调规划等视为系统，然后用系统论、系统分析及系统综合的方法加以处理和解决。而所谓系统方法则是按照事物本身的系统性，将研究对象作为系统加以考察的科学方法，即从系统的观点出发，始终着重从整体与部分之间，以及整体对象与外部环境之间的相互联系、相互作用、相互制约的关系中综合、精确地考察对象，以找到处理问题的最佳方法。其显著的特点是整体性、综合性和最优化。

系统论的设计思想还主要表现在解决设计问题的指导思想和原则上，就是要从整体、全局、相互联系上来研究设计对象及有关问题，从而达到设计总体目标的最优，以及实现这个目标的过程和方式的最优。系统论主要是一种观念，即一种设计哲学观。从根本上说，它的意义并不在于着重说明事物本身是什么，而是强调我们应该如何科学地认识和创造事物。

因此，对于设计而言，关键问题不在于对系统作出严密的定义，而在于对系统内涵及特征的深入理解，以利于正确掌握和领会系统论设计的思想和方法，更有效地指导艺术设计实践。不能把系统论的设计思想和系统方法简单地理解为设计的技术，系统论思想应该成为艺术设计的先导和灵魂。同时，在应用系统论思想与设计方法时一定要将创造性的发散思考与直觉判断、感性的构思方法与表现形式结合，以提高系统论的实用价值，将科学的理性与直觉的感性结合，由此推动系统设计的进步。

## 二、系统论的科学思维方法

系统论真正成为一门科学源于近代的天文学、数学和物理学。正如前面章节论述的，它作为近代自然科学系统论主张把复杂的东西归结为简单的东西，再把这些简单的关系用系统分析的方法理解复杂对象，这种有秩序、有层次逐步分析的方法，是系统分析的思想基础。系统论的科学思维方法就是把所研究和处理的对象当作一个系统，分析系统的结构和功能，研究系统、要素、环境三者的相互关系和变动的规律，并用系统的观点看问题，世界上任何事物都可以被看成一个系统，系统是普遍存在的。大至渺茫的宇宙，小至一粒种子、一只蜜蜂、一台机器、一座工厂、一个学术团体……都是系统，整个世界就是系统的集合。

在艺术设计中，如果不懂得系统论和科学方法论，不懂得设计科学思维方法的重要性，那么，在自己的设计活动中用力点就不会很集中，虽然个体也有很强的能力，但很难使设计落到实处和具备开拓性。如果艺术设计者不具备较高的系统论和科学方法论素质，不懂得科学思维方法对艺术设计质量的重大影响，没有掌握科学的思维方法，那么他日后就很难有大的长进，也就很难有创造性的设计。艺术设计中的创造力包含着创造性的思维能力和创造性的实战能力，只有两者有机结合，才能使艺术设计具备科学的创造性和开拓性。新的世纪已经来临，科学技术的发展突飞猛进，知识经济不但要求人们有丰富的知识，而且要求人们有高超的思维能力和很强的创造力，如果没有高超的、系统的、科学的思维能力和创造能力，就很难在全球经济一体化激烈的竞争舞台上大放异彩。面对我国经济建设的新形势，我们的确很有必要重新审视自己的思维习惯和思维方法，从而在新世纪使艺术设计真正得以复兴。

艺术设计思维的独立性品质，是开拓创新思维的前提，要开拓就得探索未知的领域，就要走前人、别人没有走过的道路，就要对现实存在的设计问题提出自己的见解，拿出自己解决问题的办法。这就要求人的思维具有独立性。思维的独立性表现为能独立地提出问题、分析问题、判断问题和解决问题。它要求人们不迷信权威，不拘泥于已有的结论，不轻信盲从，不人云亦云，不为别人的观点所左右，敢于质疑，大胆探索，敢于肯定，也敢于否定，并能克服大多数人所具有的从众心理。它还要求人们敢于冲破旧习惯及旧思维的牵绊，不为过时的陈腐观念所束缚。

新世纪创新能力的培养需要人们的思维具有独立性，因为我们在新世纪所面临的艺术设计具有很强的挑战性和创新性。在艺术设计中独立思考并不是主观主义的胡思乱想，它本身就包含着一切从实际出发，实事求是；独立思考也不是不吸收别人的思想成果，而是要对前人和别人的思想成果，作出自己的分析判断，并且能选择其中的精华加以发展创新；独立思考不仅包括敢于打破别人的条框，也包括敢于打破自己的条框，超越自我，敢于修正自己的认识，而不囿于成见。总之，思维的

独立性是人们从事开拓性事业和创造性活动的一个重要思维条件，是新世纪应当大力提倡的一项重要的思维品质。

艺术设计实践在系统论和科学的方法论指导下，要求我们看问题、办事情应避免只在一个狭窄的领域里思考，只看到单向的因果联系，只看到一个方面的利益，而不把事物放到更宽广的领域，不立体地去考察处理问题，只见树木，不见森林就不能全面地权衡利弊，就不能在艺术设计中作出正确恰当的决断。思维的宽广性要求我们在认识和处理问题的时候，视线不要只盯住一点，而要拓宽思维的空间范围，做到眼观六路，耳听八方，力求"思接千载，视通万里"，进行全方位的观察思考。而且还要从对事物的单向的因果关系的分析，发展到对事物整体结构及其功能的研究；从单值的考虑发展到多值的考虑，既要对事物作纵向比较，又要作横向比较。只有这样审度事物、思考问题，才能洞察事物的底蕴，了解事物发展的趋势，把握事物的运动规律。只有这样思考问题才能全面地权衡利弊，从而制定出指导艺术设计行动的最佳方案。

艺术设计之所以提倡人们的思维要具有宽广性的品质，是因为社会化大生产的普及，随着市场经济的发展，开放型经济结构和商品交换的扩大，使得我们当今面对的事物都具有多维、多因素、多变量、多层次、多方面相统一的特点。并且每一事物又同其他事物处在错综复杂的联系之中。就事物内部来说，牵一发而动全身；从一个设计项目同其他设计项目的复杂联系来说，每做一个设计项目，都会碰到许多制约因素。这种情况迫切要求人们改变那种长期以来养成的眼界狭隘，目光短浅，因循守旧，孤陋寡闻的思维方式，以思维的宽广性代替思维的狭窄性，以立体系统思维代替线性局部思维。只有扩大对比的参照系，才能看出问题的症结所在，才能全面地权衡利弊，制定出最佳的设计方案。

创新性艺术设计思维实质上是一种求异创新思维，一般表现为思维宽广灵活、奇异、独特、流畅、变通，富于想象，善于联想和迁移，具有类比与抽象、概括与综合等特征。在心理上还表现为强烈的创造愿望，这种强烈的创造愿望往往又与崇高的理想和对事业的高度责任心密切联系着。在现代市场经济和科学技术日新月异的情况下，单纯"守业"是守不住的，还需要去"创业"，只有创业才能生存和发展。要创业就得在事业上有所创新，可以说艺术设计思维的创新性品质是现代人最为重要、最为可贵的一种品质。

艺术设计创新思维具有预见性和前瞻性的品质，俗话说：凡事预则立，不预则废。在实际设计中，不论做什么设计项目都应具有前瞻性，要立足当前，着眼于未来。纵观人类社会的发展历史，我们看到，在以农业经济为主的社会，人们着重思考的是过去的经验，如农民种田多是沿袭祖辈的传统，土地成为最重要的资源；到了工业经济为主的社会，人们想得更多的是现在，资本、技术和市场成为经济发展的最重要因素；而在当今的信息社会或知识经济社会，人们则十分注重未来，即

关注目标和战略，知识成为财富，知识可以改变命运。这种说法在一定程度上把不同历史时代，人们思想观念的变化描绘出来。在当代，新产品、新工艺层出不穷，设计产品的生命周期大大缩短了，设备更新换代也加快了。科学技术从发明到变成现实的生产力的时间也大为缩短。今天是先进的东西，明天就可能变成被淘汰的东西。由于竞争和客观事物发展的复杂性，眼前看来平安无事，但难保日后不问题丛生。这就使得人们在当下所做的每一个设计项目，都不得不考虑未来的发展。

艺术设计中对未来的预见性和前瞻性思考是必要的。马克思主义认识论的基本观点认为，世界是可知的，我们掌握了事物发展的规律，就可以对未来有所预见，未来的发展虽然有某种不确定性，但也有某种程度的确定性，事物的未来发展总有征兆可寻，有端倪可察，有前后现象可供参考，所以预见未来不是不能做到的。科学理论由预见、假说，发展为科学的真理就充分证明了这一点。

## 三、系统论思想下的艺术设计

艺术设计的系统观以科学的系统思想为基础，强调设计项目与相关因素的系统性和有机整体性。无论是设计要素之间，还是设计和技术、需求、环境等其他要素之间，都是以一定结构形式、规律相联系并构成能实现目的的有机整体。艺术设计还注重对产品及相关系统概念和层次的关系研究及对艺术设计系统整体特征与要求的把握。包括项目或相关系统、高级或从属系统、单纯或复杂系统等不同系统类型，也包括项目系统之间表现出的并存、制约、交叉、融合等多样性的整体关系。系统艺术设计的思想与观念将传统模式的设计从战术层面提升到战略层面。

如何应用系统设计思想和方法来推进人类的进步是设计师肩负的使命。社会进步不以人的意志为转移而向前飞速发展，在发展中表现出的各种现象似乎是设计项目单方面的问题，如人对设计对象的选择已从单纯的功能品质转向综合效能品质，从单一的物质满足转向物质精神的感受性满足，从固定的消费选择转向多极消费选择。表面看是物质消费和物质形态构成需求的转化，其实这是社会系统变革下设计系统的转变，从单件设计对象需求上反映出设计系统核心内容的大变革。单独以设计对象的直观形式去推动，只能获得某一具体设计限定形态的转变，却不能带动社会系统要求下的设计链的变革。因此，需要从社会系统结构的状态上挖掘支撑人类发展的各个因素，把它们汇聚到设计系统的实质要求中，并细化到每一个具体设计构成形态，形成相互连贯的设计系统，以支撑社会系统的物质思想核心，从物质形态上折射出人类生存和发展的价值取向。

学习系统艺术设计主要从项目设计系统构成链上全面出击，把具体设计技术构成、功能构成、结构构成、界面构成、材质构成、人机构成、形态构成集聚成整体的设计观和评价观，以此统筹和要求各项设计在时代背景下的再发展。这些构成是

建立在社会时代背景下的系统设计现状构成，不局限于一件或一类设计项目。把这些因素和特点建立在社会时代背景下去思考和开发，能基于艺术设计链横向的发展前景开辟出崭新的设计思路系统，这就是系统艺术设计的根本目的。要做到这些，就必须综合考虑上述的要素和特点，在该基础上建立系统知识结构，并将其融会贯通地应用到具体的项目系统艺术设计中。

系统论思想是通过项目的限定把社会因素和作用融汇到项目艺术设计形态中，并以项目设计的独特形式调节和促进社会构成的发展。社会各项因素都在变化，任何一方面的变化都会直接或间接地影响到项目设计构成实体。新型动力能源的日趋成熟、某种地域文化风潮的兴起、不同经济基础下劳动力成本的变化、产业经济战略的调整、最新材料的推出、精密加工技术的升级转换等，都会不同程度地决定项目设计构成的内涵。项目设计构成系统及时地吸纳各种因素，把社会的、技术的、工程的、经济的、文化的、民俗的、生态的因素转化为项目设计系统表达因素，通过项目艺术设计载体的特殊形式不断调节社会与人的构成关系，这就是学习项目系统设计的根本目的。

/ 思考练习 /

系统论的科学思维方法对当下艺术设计具体项目有何指导意义，请举例说明。

/ 第五节 /
# 系统论与艺术设计方法

虽然当今科学技术的不断进步与发展，使解决产品设计中的相关问题变得容易，但应用科技基础的薄弱又制约着新产品的发明、创造和开发。科技的日新月异，产业和产品结构的巨大变化，生产产品的设备、方法、技术、材料，及加工方法等的日渐繁多，人们生活水平提高引起的对市场产品要求的提高等导致艺术设计组织与产品形态趋于复杂，设计也从以前单纯的一种活动变成了众多学科知识及技术融合在一起的系统。

在艺术设计中，系统论是把艺术设计涉及的对象以及有关的设计问题，如设计程序和管理、设计信息资料的分类管理、设计目标拟订、人－机－环境系统的功能分配与动作协调规划等，视为系统后，用系统论和系统分析理念、概念和方法加以处理和解决。系统方法则是按照事物本身的系统性，将研究对象作为系统加以考察的科学方法。该方法是从系统的观点出发，着眼于从整体与部分之间、整体对象与外部环境之间的相互联系、相互作用、相互制约的关系中综合地、精确地考察，以达到用最佳手段处理问题的一种方法。其显著特点是整体性、综合性、最优化。艺术设计中的整体性是系统论的基本出发点，就是从事物的整体出发，着眼于系统总体的最高效益，而不局限于个别系

统,以免顾此失彼,因小失大。设计中的综合性有两方面含义,一是任何系统都是以要素为特定目的而组成的综合体,如环境艺术设计,就是建筑、景观、功能、环境、技术、人文、艺术等组成的综合体;二是对任何事物的研究,都必须从它的成分、结构、功能、相互联系方式等方面进行综合系统考察。最优化是系统论和系统方法的最终目标。在这里要强调的是:系统论的设计思想主要表现在解决设计问题的指导思想和原则上,就是要从整体上、全局上、相互联系上来研究设计对象及相关问题,从而达到设计总体目标的最优和实现这个目标的过程和方式的最优。

系统论是一种观念,一种哲学观。它的意义并不在于着重说明事物本身是什么,而是强调我们应该如何科学地认识和创造事物。我们绝不能把系统论的设计思想和方法理解为设计技术,系统论思想应该成为艺术设计的先导和灵魂。同时,对系统论思想和设计方法的应用一定要与前两章所讲的创造性思维与构思方法相结合,即要将科学的理性与直觉的感性结合。

当然,在进行具体艺术设计时,往往首先要从明确问题、调研问题、分析问题入手,将对问题的综合评价、分析分解到不同的主要要素中。然后,再将项目涉及的主要要素细分化,并分析相互关系,只有这样,才能通过调研分析,抓住解决问题的关键,明确设计目标。而系统设计涵盖了确定理念目标、市场调查、市场分析、设计定位、制定系统设计方案、综合评价等在内的完整工作过程。

## 一、系统设计的构成要素

项目系统设计的构成要素主要包括:功能要素、结构工艺要素、形态要素、色彩要素、材质要素、人机要素、社会人文要素和环境要素等。

### 1. 功能要素

产品的功能是支撑产品构成的基本要素,是指产品所发挥的有利的作用与效能,描述的是人与产品之间的关系,是满足人的需求的属性。根据马洛斯的需求层次理论,人的需求从低级到高级有五个层次的内容,所以满足人的需求的功能也是多样的、多层次的。在产品系统构成中,每项产品的功能定位决定着物质功能形态的价值,如华为手机以其强大的暗光拍摄能力、上网速度和续航能力为基本功能配置,成为产品系统构成的核心要素,以此体现产品定位的特性。

产品的功能要素包括产品的核心功能和附加功能。一件产品从产品企划、设计

消音系统 VR 设计

开发、批量生产到最后的市场推广，消费者的消费诉求除了产品的核心功能外，还可能追加其附加功能。产品核心功能要素的定位是产品设计的纲领性构成，它决定着产品在市场竞争中的卖点和对具体社会消费需求的满足程度，而附加功能可为产品品牌效应增值，使消费者能够有更好的选择。

难以通过直观的方式即刻展示出来，要在同类市场中提升竞争力，增加能提高产品附加功能的要素。例如，在手机中增设个人商务功能，可通过界面设计或切换的形式表现出来，而在界面设计与切换形式的表达中，可以附加色彩或声音提示等要素来增加产品的附加价值。

产品核心功能要素一般选择外露的、显示突出的系统形式加以表现，以便引起人们的直接感触和用其能够接受的方式表达。例如，用手机界面适当的图标语言突出表现内在功能特性，给无生命的产品加上人性化的"体温"，使之对人更亲切、更温和。

### 2. 结构工艺要素

产品结构的表达主要从两个侧面反映设计内涵，一是产品功能决定部件与部件的技术结构，二是部件总体构成所形成的操作控制方式与人的感受和认知结构。

部件与部件的工艺结构安排完全基于技术规定，每个产品都有自身的技术参数，不同的参数组合往往带来不同的工艺结构安排。因此，部件结构的表达要充分运用技术参数，在部件关联的便捷性、空间利用的科学性、部件功能发挥的可靠性、产品总装的效率性、使用维护的便利性等方面进行系统配置。

部件总体构成所形成的操作控制方式与人的感受和认知结构的表达主要反映在外观结构的开启、运作结构传递出的感受、功能信息的有效传播、色泽展示出的品质、造型风格表现出的潮流等方面。在

手机多功能界面设计

产品系统构成中的核心功能要素是基于技术手段设定产品构成级别，以技术功能为杠杆调节产品构成。也就是说功能要素的设定要立足于科学技术发展的基础，不同科学技术基础造就了人们对同一事物的不同层次的功能需求。比如20世纪70年代后，随着科技进步，人们的通信方式从有线通信到无线通信，从2G到3G，再到现在的5G，通信方式产生了巨大变革，数码技术、网络技术使人们可以快速、准确地传送大量的信息。

产品核心功能要素被确定后，将成为产品系统设计的核心内容，通过产品构成要素的转化建立核心功能要素的表现点。在现代虚拟仿真技术中，产品的核心功能

③ 肌理感。材质纤维和分子结构在表面形成各种自然的纹理，形成产品表层设计的肌理。运用肌理元素设计体现产品的品质、档次和风格，成为现代设计的常规手法。如材质表层的压花、金属镀层、贴面和油漆等，材质肌理在产品构成中具有很强的表现力，可提高产品的内涵价值。

**6. 人机要素**

设计的最终目的是方便于人、服务于人、取悦于人等，在人与项目间创造出全面和谐的共存空间。在项目与人的作用关系中，人对项目的认知、感受、领悟是通过设计师的设计得来的。其传递出的各种视觉、触觉、操作信息逐渐达到设计目标，这就是人机（产品）关系的实现过程。每一个实现点上的现象也表现为人机个性特征。如产品内部所有功能部件都必须外延到表面，形成直观的可以辨别的结构。手机界面就是从直观外形上表达出可接触控制的人机联系，通过轻轻点击、触摸操作界面符号，就可实现人性化互动，具备可视性、舒适性、安全性。

人机关系是产品设计的核心，围绕人机关系作出具体评价也是设计所要解决的基本点，即符号表现、触点表现、尺度表现、幅度表现、方式表现、操作表现。符号表现是基于人对生活形态的直接感知经验，把产品的形态作为与现实生活相衔接的符号，从整体感知概念上谋求经验性记忆符号特征化的表现。例如，手感握取形态的符号、指压按键的符号等，把这些内容直接在产品具体部位加强形态的表现，可以创造出良好的视觉认知效果。

触点表现是基于人的肢体点的尺寸和形态特征，以正负形的吻合关系设计产品的触及面。触及面越大，支撑肌体的点就越多，越能分解用力，舒缓肌体集中在一点上的疲劳感。

尺度表现是基于人体各种姿势的不同尺度，在具体项目设计（产品）尺度表现上充分体现人的舒适性，如道路导向牌的大小、高低应控制在使人的视觉处于最佳的尺度。

幅度表现是基于人的肌体运动和动作可变幅度设计产品形态。如健身器械产品，其功能构成形式在人的动作区间内都具有一定幅度的运动和可变关系，依据人的特性设置结构，将产品构成作为人的动态的依附，以最大幅度适应和表现人的活力。

方式表现是基于人的生理和心理因素确定具体设计的作用方式。如展厅中的参观线路是从左到右，符合人的参观习惯。设计的结构方式是人性化结构的展现，应以人的最佳行为方式为基准设定。

操作表现是基于人的行为的次序设计产品操作控制系统。把多数人的行为习惯进行归纳、分析，在比较中归纳出最易被认同的操作次序，并优化操作表现方式，从人的本性特征上建立起没有行为障碍的操作控制系统。使操作表现体现出浓郁的人性化元素，真正使人机达到一体化，提高效能。

### 7. 社会人文要素

设计项目涵盖城乡规划、企业策划、校园文化、产品品牌、包装设计、影视动画、插画等的设计，其项目是社会人文发展的产物，每个项目在为人类造福的同时，也反映出设计为人类文化发展所做的新贡献。项目系统设计涉及民族社会、历史文化、人文教育、民风民俗、经济贸易、科学技术、医疗卫生、生活方式、消费观念等，是社会人文现象的综合体现。

有的项目直接表现社会人文主题，如"五水公园"展示设计项目，该项目展示水资源、水安全、水生态、水环境、水文化。标志设计同样也是一个复杂的理念系统设计，人们通过标志符号可以感受到企业文化、经营理念、企业特点、品牌特征和品牌附加值等。构成设计的每一个元素都展现社会人文信息与形态关系、功能组合与社会时尚、消费观与价值取向等。好的设计项目具有优秀的社会人文系统构成，从中折射出各个层面的人文表现价值。

项目系统设计构成中，社会人文因素是软性的一面，有时左右着设计师的理念、文化、品位、定位和发展。设计师敏锐地捕捉当下社会各个文化主流的发展动向，及时地把观念性的文化意识转化成设计表现手段，这也是竞争力的重要体现。社会人文观中直接影响产品系统设计的有社会审美潮流、物品功能价值观、区域风情、文化背景认知等，它们构成了产品社会人文表现的主要内容。

### 8. 环境要素

可持续发展的绿色观念是现代工业设计的主流，系统设计中的环境要素是以生态环境保护为目标，以绿色设计理念为指导的系统设计。

绿色设计是指以环境和资源保护为核心观念的设计，即在项目设计中加入生态环境因素，并将其置于优先考虑的位置，将改善环境的努力凝固于各类项目设计中。这样的设计，在生产过程中就要考虑使用安全的原材料，节约能源和资源，并尽量做到不污染环境；在使用消费过程中不危害人体健康和生态环境，而且做到低耗能；在产品被使用或废弃后，可以拆解、回收翻新和重新利用，或者可以自然分解或能生物降解。

为保护环境达到绿色设计要求，在进行项目设计时，应采取以下措施。

① 在项目（产品）的材料选择和使用上，注重安全和节能。一是可选择无毒无害或安全可靠、易于分解处理的原材料，以减少材料对人类和环境的危害。二是节约使用原材料，少用或者不用稀有原料，多用边角料、废料或再生生物材料，以提高资源利用的效率。

② 在项目（产品）的工艺设计上，注重效率，减少工序，简化加工流程，通过选用新工艺、新设备，达到节省资源和能源，减少废物排放的目的。

③ 在项目（产品）的形态设计上，注重短、小、轻、薄。一是尽量缩小产品的体积，减轻商品的重量，以降低材料消耗。二是要避免过度包装。

<center>社会人文要素——五水公园</center>

④ 在项目（产品）的功能设计上，注重节能和高效，即在设计产品的基本效用时，具有节电、节水、节能、省油和降低噪声等性能，同时赋予产品合理的使用寿命，增加其附加功能，延长其使用周期，达到功能合理、高效利用的目的。

⑤ 在项目（产品）的结构设计上，注重结构简化和产品再利用，一是尽量减少零部件的数量，简化产品结构。二是在产品报废后，应易于分类处理，实施回收和再利用。

项目系统设计的环境要素还包括市场、消费和政策法规等。项目（产品）是社会人文的产物，其销售对象也是大众消费者，设计项目的同时也应考虑政策法规，注重社会及国家利益。市场要素和消费要素也是环境要素中不可或缺的成分，项目（产品）设计定位要从市场而来，最终项目（产品）又要被投放到消费市场，让消费者去评判。政策法规也是影响项目（产品）设计的一大要素，从而保证产品的安全性。因此，项目系统设计要在社会各要素的作用中进行规划和开发。

## 二、系统设计方法

系统设计的思维方式主要体现在从项目（产品）内部系统的要素和结构之间的关系，项目（产品）与外部环境之间的相互联系、相互作用、相互制约的关系中综合地进行考察，从整体目标出发进行项目（产品）定位，通过系统分析、系统综合和系统优化解决问题。

### 1. 系统整体性——设计定位

设计系统的整体性是系统设计的基

本出发点,即把项目设计整体作为研究对象。系统设计作为实现目的的手段,必须在一定的时空环境、文化氛围和特定人群中通过系统的思考,在各种相互联系的要素的整体关系下,实现产品系统的功能意义。因此,在设计之前明确项目设计的系统过程和整体目标,即明确设计定位是十分必要的,系统的设计将围绕项目的设计定位展开。

**2. 系统分析、系统综合和系统优化**

系统分析是系统综合的前提,设计师通过分析,为设计提供解决问题的依据,加深对设计项目问题的认识,启发设计构思。没有分析就无从设计,但分析只是手段,必须对分析的结果加以归纳、整理、完善和改进,在新的认识起点上达到系统的综合,这才是目的。

系统分析就是使设计问题的构成要素和有关因素被清晰地认识,对系统的结构和层次关系进行分解、剖析,从而明确系统关系的特点,取得必要的与设计信息相关的线索。揭示系统要素之间的关系是系统分析的主要任务。系统分析除了整体化原则之外,还要遵循辩证性原则,把内部、外部的各种问题,局部效益与整体效益结合起来思考。

系统综合是指根据系统分析的结果,在经评价、整理、判断后,决定事物的构成和特点,确定设计对象的基本方面。此时应尽可能地提出多种综合方案,并按一定的标准和方法进行评价、择优,选出最佳的综合方案。总之,系统分析和系统综合就是一个扩散和整合交织的对比过程。

系统分析和系统综合是系统设计的基本方法,它的研究方法不是事先把对象分成几部分分别研究,然后再进行综合,而是将对象作为整体来对待。其基本的原则是把握整体之下的局部关联关系,从整体和全局上把握系统分析和系统综合的方向,以实现整体系统的和谐高效为总目标。

系统分析和系统综合只是相对的。分析先于综合,即对系统可先分析,而后加以改善,以达到新的综合。收集资料后,经过分析后进行创造性构思,以达到综合。把分析和综合的方法与系统联系起来,要从系统的观点出发,解决项目设计中的有关问题,为设计提供依据。我们把设计对象及有关问题看作系统,对这些系统的构成元素的关系进行认识和解析,在此基础上进行设计构思,经过反复分析、综合和评价,直到得到满意的结果。

系统优化是系统设计方法的另一个重要方面,是指在一定的环境条件约束及限制下,根据系统的优化目标,采取一定的手段和方法,使系统过程处在最优的工作环境和状态中,使系统的目标值达到最大化(或最小化)。如在产品设计中,一个新产品的产生涉及功能性、经济性、审美价值等多方面内容,采用系统分析、综合和优化的方法进行产品设计,就是把诸多因素的层次关系及相互联系等了解清楚,发现问题、分析问题和解决问题,按预定的产品设计定位综合整理出最佳解决方案。

在实际设计中,进行系统分析、综合

和优化时要注意以下原则。

① 必须把项目的内部、外部等各种影响因素结合起来进行综合分析。

② 必须把项目的局部效益与整体效益结合起来思考，以最终达到最佳的整体效益。

③ 依据项目目标的性质和特性采取相应的定量或定性的分析方法。

④ 设计项目必须遵循系统与子系统或构成要素间的协调性原则，使总体性能最佳。

⑤ 设计研究必须遵循辩证法的观点，从客观实际出发，对客观情况进行周密调查，考虑到各种因素，准确反映客观现实。

如智能垃圾桶设计，首先要根据产品的外部环境（使用者、使用环境等）确定产品定位——通过智能红外系统创造便捷的使用方式，然后用系统分析的方法确定实现目标的手段——采用传动机械杆结构和要素来实现功能。智能垃圾桶通常涉及造型、构造、连接等结构关系，以及材料、人体工程学、价格等要素。这种将功能转化为结构、要素的过程就是系统分析。结构和要素的变化都可以使方案呈现出多样化的特征，在多种方案中，需要在错综复杂的要素中寻找一种最优的有序结构，用特定的方式来支配各要素，按照最符合设计定位的方案设计新产品，这个过程就是系统综合和系统优化。整个系统设计行为是通过"功能－结构－要素"的系统分析和"要素－结构－功能"的系统综合和系统优化形成新产品的过程。

智能垃圾桶设计

## 三、系统设计的基本程序

现代设计是一种面向市场和用户的，有组织、有计划、有步骤、有目标的创造性活动，每一个项目设计过程都是一个解决问题的过程。设计的起点是原始数据的收集、问卷调研、资料的查询。其过程是各项数据参数的分析处理，而归宿是科学、综合地确定所有的参数。最终得出设计的内容，为项目提供一种解决设计问题的合理方案。

设计程序是根据一定的科学规律合理安排工作步骤，以阶段性的目的为服务对象，每个步骤都有着各自要达到的目的，将各个步骤的目的集合起来即可实现整体的目的，从而实现最终目标——系统设计。随着科学技术与市场经济的发展，项目设计面临的问题越来越复杂多样。因此，设计程序是否条理清晰且完整直接影响到项目（产品）的市场竞争能力，是否掌握有效的设计程序直接决定着设计目标的实现。

## 1. 市场调研与分析

在项目系统设计过程中，市场调研与分析就是通过市场调查（问卷、查阅文献、咨询专家等），对当前信息，如历史文化、地域民俗、企业经营理念、市场需求、相关项目（产品）状况、消费者状态、竞争对象及环境进行分析，为系统的目标决策提供依据。这个阶段要达成以下目标。

① 探索项目（产品）初期形成的可能性。

② 通过对市场调研、信息结果的分析发现潜在需求。

③ 形成具体的项目（产品）初步面貌。

④ 发现设计中实际要解决的问题。

⑤ 把握与项目（产品）相关的市场倾向。

⑥ 寻求与同类项目（产品）间的差异点，以塑造本设计公司特有的项目（产品）形象风格。

⑦ 寻求项目可落地的方向和途径。

在项目（产品）开发设计或进入某一特定市场之前，市场调研是探索市场的基本工具，它能帮助决策者识别和选择最优的市场。当项目启动或产品进入市场之后，它又是项目的市场信息反馈系统的重要组成部分。通过调研了解项目内容以及产品在市场的状况，及时地向决策者提供关于项目或市场及使用者的信息，以便决策者对项目（产品）开发设计和市场营销进行适当调整。

市场调研与分析在产品系统设计中尤为重要，设计师只有在不断的市场调查中获取有用的信息，把握项目（产品）情况或市场的动态，才能设计出引领社会或市场，引领消费的项目（产品）。

市场调研与分析所包含的内容很多，一般来说，可以大体分为以下几类。

（1）环境调研与分析

环境调研与分析主要包括：自然环境、社会环境、政治环境、经济环境、科技环境和人文环境等的调研与分析。这些环境因素相互关联形成了项目（产品）的宏观系统构成，决定着项目（产品）系统的各项因素，以强大的社会影响力和渗透力牵引着项目（产品）系统设计的方向。如"五水公园"的景观设计，展示水文化、水资源、水生态、水环境、水安全。水文化与城市发展、社会结构、社会经济分配等方面有着直接的关联性。

项目策划，企业的经营活动等都是在特定的行业环境和项目（产品）宏观系统背景下进行的，其经营战略和项目（产品）开发策略的制定必然受到行业环境和产品宏观系统中诸多要素的影响和制约。了解把握项目（产品）系统的各项环境因素，有助于从项目（产品）构成的趋势上探寻产品开发的主导思路及方向。

竞品标志对比分析

(2）项目调研与分析

项目（产品）的调研与分析即项目（产品）微观系统构成分析，是收集、分析国内外同类项目（产品）的市场发展变迁及趋势信息、构成要素特点、生产技术状况、市场价值、时尚情况等。如酒包装设计，通过分析了解酒产品的功能、原料、酿造工艺、年份、度数、保存方式、历史、文化、原产品情况等，分析其设计思路与设计风格、材料与工艺、生产与成本、市场区域，大致了解不同酒产品的发展方向。此外，还可以通过相关项目（产品）的专利调查，了解国内外同类项目（产品）的最新造型、结构、性能和技术。

(3）消费者调研与分析

项目（产品）设计开发最终是为了满足消费者的需求，将项目（产品）投放到市场中是否被人认可或具有生命力，完全取决于该项目（产品）是否满足消费者的需求。可以说，对消费者需求的调研是市场调研活动中最核心和最重要的任务。

消费者调研与分析主要包括：消费者的类别、消费者的特征、消费者的经济水平，及消费者的价值心理等。通过分析了解消费者的消费需求、消费喜好和消费行为。如我国东西南北不同地域的风俗人情、生活习惯等，以及年龄段的不同，使得人们对产品功能、使用方式、外观造型及色彩搭配等都有各自不同的看法，不同场合与不同消费者相互间的人机关系等就显得极为重要。因此，这就需要在设计的开始阶段对市场及消费者进行详细的调查，这些市场信息有助于设计师在项目（产品）系统设计中更好地把握消费者的心理和需求，确立项目（产品）的目标消费者，使设计目标更明确，设计出令广大消费者接受和满意的产品，以达到产品优化与商品化的目的。

(4）对竞争方的调研与分析

设计师懂得生存与发展的道理，在项目（产品）满足现实和潜在市场需求的同时，还要应对来自同行业的竞争者的挑战。

对竞争方的调研与分析主要包括：竞争方的发展状况、设计水平、技术制造水平、生产能力、生产成本、竞争企业产品的现状、产品的优缺点及发展动向等。

为了有效地分析竞争方，首先，要明确本项目（产品）的竞争者是谁，从项目市场和相关项目（产品）方面来分析，确定出竞争方。其次，要分析它们所处的市场及开发策略、优势和弱点，从技术和市场指标两个方面来分析竞争方的优势与不足。最后，根据竞争方及项目（产品）的优势，进行产品设计策略选择与借鉴。

竞品分析图

市场调研的方法很多，主要包括：访谈法、观察法、问卷法、抽样法、二手资料收集法等。调研项目包括地域文化、市场定位、企业文化、产品设计等。一般

视调研内容的不同采用不同的方法进行调研。最常见、最普通的是采用访问的形式在生活中进行调研,包括访谈、问卷调查、电话调查、邮寄调查等。随着网络的普及,网络调研也十分普及。调研前期要根据项目所要达到的目标做好调研计划。确定调研对象和调研范围,设计好调查问卷,使调研工作尽可能地方便、快捷、简短、明了。通过有效的调研,收集尽可能多的资料,对其进行详细分类、归纳、整理和分析处理,即尽可能科学、客观和准确地,以较为清晰、直观的方式表达调研分析的过程和结果,形成市场调研报告。

**2. 项目企划与定位**

我们通过对市场调研及分析的结果进行研究,产品的需求及发展方向就会逐步清晰起来。但是,究竟将新项目(产品)定位在市场的哪个范围内会更加合适和更有前途,接下来,就要进入确定项目(产品)具体形态的企划与定位阶段。

企划是为达到目标而提出构想,并且付诸实施的有序过程。企划就是对项目(产品)的性能、用途、造型等未知情况,以及文化理念、受众群体、生产方式、流通途径、商品化等未知的条件作出决定。

为了决定项目(产品)的性能、用途、造型等条件,对项目(产品)应该有一个具体的想法,这个想法或看法,就是项目(产品)的概念。通常人们对项目(产品)的竞争力都极为重视,而消费者对项目(产品)的感觉更为重要。在设计开发时,项目(产品)概念的定义就是针对特定的消费者,或者说是基于特定的市场需求,根据项目(产品)所处的环境,如社会状况、市场动向、流行趋势等,将项目(产品)的战略性构想具体化、明确化,使之成为项目(产品)开发设计的方针。这也是在项目(产品)的企划与定位阶段必须进行的工作。

所谓项目定位,就是在项目(产品)开发过程中,运用商业化的思维,分析市场需求,为项目(产品)的设计方式、方法设定一个恰当的方向,以便项目(产品)在当下或未来的市场上具有竞争力。项目设计定位一般包括概念策划定位、品牌定位、产品定位、消费者定位。

设计师在项目开发设计时,前期要进行大量的资料收集与分析,在了解自身企业能力和未来可能的生产条件的基础上,去发现需要解决和可能需要解决的问题及其各种因素,通过归纳整理和系统分析找出主要问题、主要原因及解决问题的方法等,然后进行设计定位。这种定位也是在企业和消费市场之间寻求一个最佳的结合点。

准确的设计定位,能够帮助设计师在设计过程中将注意力和主要精力集中在最重要的问题上,形成设计重点,并且还能为设计过程指明方向,始终朝着正确的目标前进。设计师常用的设计定位有:消费人群、使用环境、技术条件等。

**3. 设计概念的提出**

根据项目(产品)企划和设计定位已经形成了项目(产品)的具体构想方案,

确立了项目（产品）概念。如以造型设计确定设计概念，所谓设计概念，就是基于特定的具体产品对象、使用环境或特定意义，针对产品的功能结构、使用方法、造型色彩等形成具体化、形象化的草拟方案。设计概念的提出主要参考市场调研分析和产品概念。

设计概念是在对项目（产品）系统进行了大量的调查研究和综合分析以后逐步形成的，是明确设计方向以后对设计程序及设计目标的进一步深化，是对设计方向充分认识后具体细化的结果。设计概念的提出及确立，是对设计问题提出明确有效的解决方案，是解决设计问题、形成产品形象的最佳方案构想。

**4. 设计构思**

经历了前面的项目（产品）企划与定位、设计概念提出阶段后，设计的方针和形象已经基本确定，因此，在下一个系统运作中，将完成具体的项目（产品）设计。设计构思阶段的实际任务就是通过项目（产品）构思草图（或草模）展开构想，产生具有创造性和新颖性的意向性方案，逐步将产品形象具体化。

在这个阶段要同时对项目（产品）造型的各个侧面进行设计，如区域划分、功能、构造和人体工程学等。通常项目（产品）功能和构造会直接影响项目（立品）的形态，但有时为了创造出新的形态，又必须改变功能和构造，而项目（产品）的易用性、可操作性等人体工程学要素也是必须加以考虑的。此外，还有必要掌握与本产品相关的市场信息、时尚流行信息、技术信息等，并对其进行分析应用，提高项目（产品）设计的可能性。

完成项目（产品）构思草图，就完成了具体设计的第一步，而第一步又是非常关键的一步，因为它是从项目（产品）规划、造型角度入手，渗透到设计前各阶段，是各种因素的一种形象思维的具体化，它逐步明确了设计概念，使设计找到最佳方法和最佳表现形式，在纸上形成了三维空间的形象。

**5. 设计细化**

在设计构思阶段或预想方案阶段形成的构思方案可能是一个，也可能是若干个。一旦确定目标方案，进入设计细化阶段后，设计师要沉下心进行多方案的比较、分析、优选工作，对每个方案要从多个方面进行筛选、推敲、调整，从而得出一个比较满意的方案，进入具体的优化设计程序之中。

设计草图手稿

设计细化阶段是进入项目设计各个细节方面的阶段，是具体完整地体现构思

方案的阶段。这一阶段的工作主要包括基本功能设计、使用性设计、技术可行性设计、生产可行性设计，即综合考虑功能、结构、形态色彩、人机、材料、质地、加工等方面的内容。这时的项目（产品）形态要以基本结构和尺寸参数为依据，对项目（产品）设计所要关注的方面都要给予关注。

这个阶段是十分具体的设计操作阶段。要求设计师要有良好的设计表达能力，并能够根据具体设计方案的特点选择合适的设计表达方式，如效果图、模型、图表、文字等作为表现手段。

在设计基本定型以后，设计师用较为正式的设计效果图进行表达，并向对方决策者或设计委托人传达。

同时，在这个阶段还要进行更多更具体的分析研究和评价，如文化理念、人体工程学的分析评价、技术性能的分析评价（适用性、可靠性、有效性、适应性、合理性等）、经济性的分析评价（成本、利润、附加值等）、市场的分析评价（是否符合市场需求，对市场和消费者的诉求是否有效、与竞争对手的产品是否形成差别、是否强化了企业形象等）、美学价值的分析评价（造型是否新颖且具有独创性和个性特征、色彩搭配是否合理）等，并进行综合的系统性研究和优化，形成最终方案。

从以上内容可以看出，项目（产品）造型的制约因素有很多，所以这一过程是综合性极强的工作，它既需要设计师有丰厚的文化、艺术素养、创意和运用美的形式与法则的能力，同时又必须对理性逻辑、人机关系进行深入的研究分析。如协调人机关系是产品设计的重要原则之一，在产品设计中要充分考虑人的生理、心理特征。较好的人机界面不仅包括尺度关系，而且包括影响人们操作心理方面的诸多因素，如色彩、按键排列等，使其在更高层次上实现和谐统一。此外还要分析操作动作和方式，必须结合加工工艺和材料特性进行全面的研究分析，从而产生合理的项目方案。

### 6. 项目系统评价

项目系统评价是设计过程中一个非常重要的阶段，同时也是一项非常困难的工作。在项目设计过程中，运用系统设计的思想、程序和方法，不仅能提出许多项目（产品）系统的设计方案，而且还可通过系统评价从众多的设计方案中找出所需的最优方案，或是对最终的细化方案进行综合评价，进行更完善的优化处理。

评定一个方案是否最优的确不容易，因为对于复杂的项目（产品）系统或内容不详的问题来说，最优这个词的含义并不十分明确，而且最优的尺度或标准也是随着时间而变化和发展的，且难度和重要性是在项目（产品）宏观或微观系统的动态构成中不断深入并发展的。设计师要判断经过设计细化阶段得到的设计结果是否完成了最初的项目（产品）企划和定位，是否确实反映了设计概念，因此，有必要对其进行综合的系统评价。

设计的系统评价要进行两大思考：

一是该项目设计对使用者、特定的使用人群及社会有何意义？

二是该项目设计对企业在生产制造、品牌形象及市场上的销售有何意义？

首先，要对设计构想进行自查评价。评价内容有：独创性、新颖性、市场需求、市场价值、实施时间、资金、设备、生产制造、市场推广时间和附加值。其次，再对产品本身进行评价。评价内容有：技术性、经济性、人机性、环境性、美学价值、市场需求和社会反响。

如上所述，为使设计综合评价一目了然，可将评价项目的结果用图表的形式表达。通过对设计的系统评价，从中发现设计结果和设计目标之间的差距，找出设计问题，将其反馈到具体设计中，并在产品设计过程进行适当的调整，合理地解决相关问题，有助于整个设计方案更趋于完美。在具体的调整中，一是对评价内容中明显不足的因素进行调整，二是从表现较为平淡的内容中选择个性因素进行强化表现，这便是优化过程。

### 7. 设计转化

确定设计方案后，便进入了设计转化阶段，即项目（产品）化的设计实施阶段。这一阶段的核心是施工、制造和生产。项目（产品）的施工、制造和生产涉及项目（产品）的材料、结构、工艺、装配、表面处理、标准化程度等要素和环节，还包括制造成本、安全性、功能指标、生产与行业法规等相关因素。

这个阶段的一个重要任务就是根据已确定的方案完成面向生产的多种方式的传达和表现。如CAD制图，在CAD制图中表达项目（产品）具体的尺寸参数和施工、装配要求，以及对所使用的材料进行说明等；有的还会制作模型，通常可以真实再现设计形象与环境空间之间的比例关系，产品的精密模型可以对操作触感、材质感等感觉方面的问题及构造、表面处理上的问题进行验证。通过必要的生产性设计表达，有针对性地就设计方案的生产可行性进行调整，再经过小批量生产试制和修正才能正式投入生产，实现设计的产品化。

许多项目（产品）设计开发失败的事例都发生在由设计向生产转化的阶段。没有充分考虑施工、制造方法、装配组合、表面处理等问题，省略施工和制作精密模型的环节往往是失败的原因。因此，要在充分解决各种问题的基础上，再考虑投产。

### 8. 市场推广

纵观整个设计过程，项目（产品）设计开发的过程是基于消费者的需求建立项目（产品）概念的过程，而设计转化则是实现项目（产品）化的过程。从这个意义上看，市场推广就是继而实现项目（产品）商品化的过程，也是项目（产品）系统设计的重要组成部分。

系统设计在项目（产品）化阶段之后，要真正实现设计的价值，还需要经过生产、包装、运输、市场营销服务、反馈信息的收集与处理等一系列活动来实现产品的商品化。商品化的过程往往需要造型

（容器）设计、包装设计、营销策划、广告设计、展示设计、媒体传播等方面的合作才能实现，产品设计师可通过对产品进行相关的外观装饰设计、包装设计、广告设计、展示设计等，把产品的概念、特点及企业的理念，准确地传达给消费者，提升产品的附加价值，塑造产品及企业形象。

综上所述，系统设计的过程是综合调动项目系统各方面的积极因素，经过系统分析、系统综合和系统优化，解决设计中的各种问题及潜在问题。以上设计程序与方法在实践与理论的经验基础上综合了各种实践设计程序，因设计项目各自的复杂性、多样性，其要求不尽相同，设计程序也是不一样的，这就需要设计师在实践中灵活掌握设计程序并不断调整和总结。

## 四、设计项目相关评价

由于各设计项目最终验收的要求、标准不同，对设计方案的评价也有所区别。艺术设计项目通常会考虑以下因素：功能因素、经济因素、科技因素、材料因素、结构因素、环境因素、信息因素和审美因素。设计师往往要遵循以下6项原则。

（1）功能原则

功能原则就是指设计产品要考虑该产品应当具备的功能，房屋是供人居住的，椅子是用来支持人的身体以便学习工作的，服装是供人穿着的，这是设计的大前提，是设计的出发点。辅助功能，即产品处在搬运、堆放等状态和过程时的功能，也是设计师应该兼顾的问题。只要不走向功能主义的极端，在大多数设计中，对功能的考虑通常会排在第一位。

（2）经济原则

经济原则就是设计师要考虑经济核算的问题，要考虑原材料费用、生产成本、产品价格、运输、储藏、展示、推销等的费用问题，力求以最小的成本获得最适用、优质、美观的设计。就算是对豪华奢侈品的设计也会考虑经济因素，在同等效果的设计中，无论是设计师、生产者还是消费者都会选择更经济的那一个。

（3）科技原则

科技原则是指设计师要考虑现代材料的性能和加工方法所起的作用，因材施技，要考虑反映新科技成果和新加工工艺，以利于优质高效地批量生产，使产品更好地为人们服务，19世纪末美国兴起的摩天大楼，则是有效应用科技原则的实例。

（4）信息原则

信息原则是指设计师要重视设计的信息因素，设计师和受众之间经由设计作品及其所处展示时空产生相互交流的信息，因此设计师需要了解现代设计信息发送、传输和接收的客观规律，考虑设计产品应当具有的信息成分和如何迅速正确地传送有效信息。

（5）艺术原则

艺术原则是指设计师要考虑所设计产品或作品的艺术性，使他的造型具有恰当的审美特征和较高的艺术品位，从而给受众以美感享受。设计原则要求设计师创造新的产品造型形式，在提高其艺术性上体

现自己的创意，同时也要求设计师具有健康向上的艺术和审美意识。

（6）合理原则

合理原则指在进行现代设计时要考虑尊重和符合客观规律，避免主观随意性和盲目性。合理原则要求考虑产品的许多细节，例如：产品的材料方面，注意材料的性能；产品的结构方面，注意产品各部件能否紧密组合和合理配置；产品审美方面，要考虑产品本身的美和装饰效果。

除了上述 6 项原则之外，设计师还应该不断学习了解新兴学科，扩展认知面，从而使设计方案与作品能达到设计目标。设计师在进行设计策划时应注意考虑美学、心理学、符号学和人体工程学等学科方面的因素。

## / 思考练习

1. 系统设计的构成要素主要有哪些？

2. 系统设计方法对当下艺术设计有什么作用？

3. 艺术设计项目的评价原则是什么？

# 第五章
## / 系统设计方法与实践案例

设计就是不停地发现问题、分析问题、洞察问题和最终解决问题。要学会运用科学的理念观去解决复杂的问题，并找到最优的办法。这里还需要运用系统论思想和方法论，有效地获取设计所需要的信息，清晰地对问题进行剖析，达到系统高效的运作，让设计团队的力量得以充分发挥。系统设计方法是一种科学的方法，能让你的团队项目获得成功。

## / 第一节 /
## "艾迪曼"品牌智能家居手机 App 界面设计

### 一、设计由来

智能家居生活的核心思想是使住宅变成一座科技中心，实现远程自动化、智能化，给人们的生活带来更多便捷、舒适、优质、个性化的家居体验。通过设计调查问题及发动消费群众积极地参与问卷调查，获取消费者关于智能家居体验的信息反馈。通过对调研数据进行整理与分析可见，目前市场上人们对智能家居生活持有一种积极的态度。

目前消费者主要是用智家 365App 对艾迪曼品牌的智能家居系统进行控制，但是人们对智家 365App 的体验存在一些陌生感。智家 365App 的界面首页是空白的添加设备的设计，没有明确的操作指南介绍和模块化的区分，面对全新的智能化交互体验，人们有时候会无从入手，经过摸索才发现，智家 365App 操作指导是在"我的"界面中的帮助中心。

App 界面没有直观的操作指南引导性设计，这种较为隐蔽的设计有时候会被用户忽略，因为不会操作或者没有达到用户体验前的期望便会降低人们的体验欲望。如广告一部手机的功能有多么的强

大，但是如果没有操作示范指引用户操作，那么人们就很难体验到手机除了电话、短信和基础的交互功能以外的附加功能。艾迪曼品牌的智能家居目前是依赖智家365App，因此，艾迪曼品牌也希望能有体现该品牌特色的专属App，让艾迪曼独有的品牌文化特色在App界面中体现，并且能体现用户的个人品位与品牌的社会价值。对智能家居手机App界面进行个性化与品牌文化特性的设计，是企业品牌在市场竞争中的利器。

## 二、"艾迪曼"品牌智能家居手机App界面视觉符号设计思路

### 1. 品牌塑造与App界面设计定位

智能家居手机App界面是人机沟通的媒介，成功的品牌塑造与App界面设计定位，才会给予用户更好的智能化家居生活体验。通过对企业理念、品牌文化、品牌塑造的目标和目标受众人群的年龄、社会性、个性化需求及产品功能等的了解，以品牌文化为指导，塑造品牌视觉独特性，设计具有高品质视觉效果的智能家居手机App界面。

艾迪曼品牌智能家居手机App界面视觉符号设计主要体现该品牌提倡的让智能改变生活，体现科技智慧生活与亲民、人性化、高品质的品牌形象。艾迪曼智能家居在商业中的定位为中高端，目标群众年龄在25~40岁阶段，以居住在城市里，具有一定经济基础和文化修养且对生活有高品质需求的家庭为主。这类人群能够更快地接受新鲜的事物，并迅速地掌握与体验。因此，艾迪曼App界面设计风格既要满足成熟人士对稳重、简约大气风格的追求，又要兼顾年轻用户对App界面个性与潮流的视觉风格的追求。在艾迪曼的品牌塑造中还有品牌吉祥物的应用设计，App界面中有艾迪曼品牌机器人吉祥物语音交流与动态操作指导的应用设计，使App与用户建立情感互动，是既体现品牌特性又具有人性化的一种设计思路。机器人吉祥物在App中的应用，从视觉上提升其趣味性，品牌专属性吉祥物的成功应用对品牌塑造具有一定的意义，如京东、腾讯QQ等吉祥物的品牌专属性形象塑造的案例。成功的App界面设计定位与专属吉祥物形象品牌塑造会给消费者留下深刻的印象并创造有价值的财富。在App界面设计的全过程中，明确用户需求和品牌产品目标，拥有清晰的产品定位，从而指导并优化具有延伸性、个性化、品牌性的智能家居手机App界面的视觉设计。

### 2. 界面图形设计

基于品牌文化的智能家居手机App界面图形设计具有独特的艺术美感视觉性和品牌专属性，注重界面品牌文化视觉独特性设计与品牌效应的延续。首先是对App软件图标的设计，App软件图标是一个品牌展示自己的第一张面孔，对于软件图标的设计要有其独有特点和较强的识别性，App界面中的图形设计要与软件图标设计的风格保持一致，将品牌文化贯穿设计始终。艾迪曼品牌智能家居手机

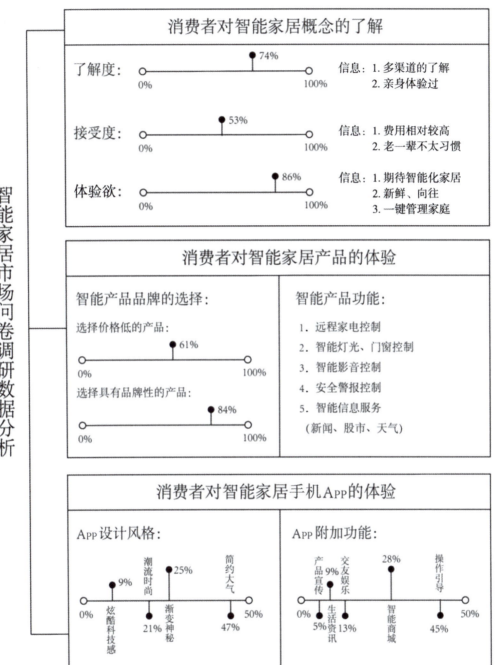

智能家居市场问卷调研数据分析

| 智能家居市场问卷信息分析 | | |
|---|---|---|
| 调查项目 | 智能家居市场现象信息分析 | 艾迪曼智能家居App设计方向 |
| 人们对智能家居市场现象的了解程度与市场发展趋势 | 人们对智能家居概念的了解程度相对较高，对智能家居生活的体验欲望较高 | 智能家居具有很大的发展市场，设计艾迪曼专属的App，增强品牌性，促进品牌经济的发展 |
| 人们了解智能家居的渠道 | 主要通过电视广告等多媒体的宣传、房地产与装修公司的推销、朋友介绍来了解智能家居 | 在艾迪曼智能家居App首页添加视频与电子宣传手册，让App成为品牌移动宣传强有力的工具，每时每刻地宣传品牌 |
| 品牌识别 | App的图标设计与命名有时候不容易让消费者联想到与其相对应的品牌。App界面设计有的是过于简单的机械性设计，有的又太复杂，有的功能被隐藏，界面的设计影响到用户对功能的体验与视觉体验。不同消费人群对App界面风格的设计要求不同 | App的图标直接以品牌命名，设计品牌吉祥物。将App界面设置为消费人群喜欢的风格，满足成熟人士对简约人气风格的追求，同时兼顾年轻消费者对潮流时尚的追求。可自定义设置或添加功能，满足消费者多元化的需求 |
| 功能体验遇到的问题 | 智能家居是一个新兴产业，人们对新鲜全智能化的App操控智能家居系统的操作会有些陌生感，使用户的体验未达到宣传的效果，降低了用户的体验欲望 | 在App中有直观的引导性设计，如操作视频，操作示范电子书，互动的体验、动图操作示范，优化用户对智能化生活的体验，使用户很快地熟悉品牌，熟悉App操作 |
| 关注较多的智能家居手机App的功能 | 随时随地控制智能家居设备，设置多元化情景模式，提供交互平台，获得生活娱乐性的体验 | 注重对家庭智能化设备与家居情景的操控功能、自定义功能、操作帮助引导性功能、智能商城、个人朋友圈娱乐性功能等的设置 |

智能家居市场问卷信息分析

智家 365App 首页与帮助中心界面

App 图标是一个房屋的外轮廓结合具有科技感的线条绘制的指纹,指纹是每个人独有的,以此象征该图标是艾迪曼品牌的专属,同时也是用户的专属。App 软件直接以艾迪曼命名,使得用户在体验 App 的过程中不断增强对品牌的认知,让用户对品牌有深刻的印象。App 图标的设计风格延续到界面中各个视觉符号的设计,根据前期制定的品牌设计标准规范和 App 软件图标设计风格,考虑人们对视觉符号的认知习惯,明确视觉符号所代表事物的语意,以简约的线性图标进行绘制,体现视觉符号设计的统一性。

在 App 界面图形符号品牌文化的设计中,强化品牌文化个性,深化文化内涵,可增强品牌在市场中的竞争力与传播力。因此,在艾迪曼品牌智能家居手机 App 界面图形设计中还有机器人吉祥物艾迪的形象塑造,艾迪的形象以白色和蓝色搭配,通过简约化、科技化的表现方式,塑造一个可爱、小巧的机器人造型,给予用户一种舒服、亲切的视觉感。通过拟人化的表现方式使吉祥物可以与用户进行互动和交流,为用户示范正确的操作并提供语音指导,用户与吉祥物的趣味对话可制造幽默气氛,让用户更加轻松愉悦地体验 App 的功能性。

### 3. 界面色彩搭配

色彩是品牌最为直接的表达方式,品牌鲜明的色彩特征给予用户强烈的视觉冲击感,从而留下深刻的印象,引起消费者不同的情感波动。现在市场上渐变色的使用颇受大众喜欢,因此艾迪曼品牌智能家居手机 App 界面选择蓝紫渐变色彩搭配,与 App 软件图标的颜色相统一。蓝色的深邃科技感与紫色的神秘高贵,再加上两种颜色之间丰富的渐变色彩,可增强视觉效果,体现品牌的独特性与统一性。App 界面中以色感较强的红色和蓝色表现不同的工作状态,红色让用户意识到设备正在持续工作,蓝色代表设备处于开启状态,灰色则表现其不处于工作状态。根据用户对色彩应用认知的习惯进行颜色的设定从而减少用户认知的难度,并保持界面整体中的色彩统一性。

| 产品标语 | 中国梦，智生活！ |
|---|---|
| 设计定位 | 产品是集智能家居品牌文化、智能家居设备、产品服务于一体的智能家居控制端。通过塑造品牌文化，推广智能家居品牌，树立企业形象，提供友好的人机交互体验，促进产品的推广销售 |
| 设计方向 | 重点考虑用户切实的需求与企业对品牌社会效益的期望，强化品牌文化在 App 界面中的体现与独特视觉设计效果的表现 |
| 设计特色 | 基于品牌文化的视角进行具有品牌文化特色的智能家居手机 App 界面设计，直接以品牌命名 App。通过品牌专属机器人吉祥物在 App 界面中的表现进行品牌塑造，在推广品牌的同时兼顾引导性设计，给予用户更舒适的智能化生活体验。通过可延展性与信息结构卡片化设计，呈现界面空间的延伸性与视觉的丰富性 |

艾迪曼智能家居手机 App 产品定位

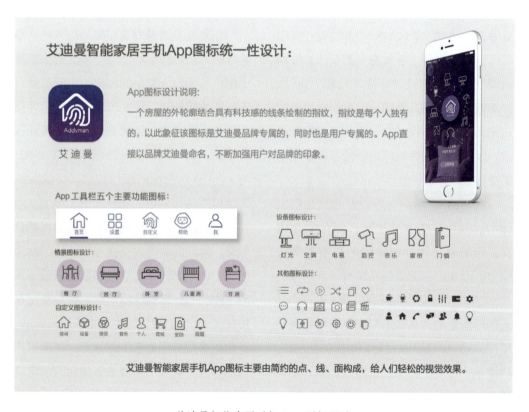

艾迪曼智能家居手机 App 图标设计

## 4. 界面布局设计

App 界面的模块设计与布局应该做到直观、简洁并贴合消费者的日常操作习惯，遵循品牌前期制定的规范与审美要求，一方面确保 App 功能的实用性与适用性，另一方面美观的视觉效果满足用户的需求与品牌文化的独特性。在 App 界面设计的过程中，要保证 App 界面中各个相关联的视觉元素的布局与视觉效果具有统一性、简约性、合理性，实现视觉的舒适性与丰富性。布局设计为多层次模块化的设计，界面中前一种状态为下一种状态作铺垫，引导用户走进 App，体验下一步骤的操作。首页界面将最主要的品牌宣传、情景模式、房间设置，这三块功能区域进行展现，使用户可以通过最上面的操作视频了解、熟悉对 App 的操作和对家庭智能设备的控制。界面功能区域清晰，操作引导性强，而不是空白的首页让消费者不知从哪开始操作。将对智能家居市场问卷调查中人们最关注的 App 的功能集中于界面的最底端，底端菜单栏主要有"首页、设置、自定义、帮助、我"这五项，"首页"承载了各项主要功能；"设置"实现对家中智能化设备的一键操作；"自定义"体现消费者的个人价值；"帮助"提供用户操作指南与视频，给予用户更直接的帮助，让用户更快熟悉 App；"我"个人页面及交友娱乐的设置，在 App 中更加关注操作引导性设计与自定义情感化体验设计的功能体现。App 图标时常出现在操作页面左上方，菜单栏中的"自定义"功能图标同 App 软件图标相同，"帮助"功能图标则是 App 机器人吉祥物的轮廓，软件图标多次出现，潜移默化地加深人们对品牌的视觉印象。App 界面的整体布局以功能模块区域划分展示，简约化、直观化、个性化的视觉设计，加强了品牌文化的体现，提高了品牌识别性。

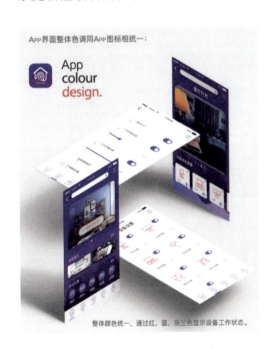

艾迪曼智能家居手机 App 整体色调

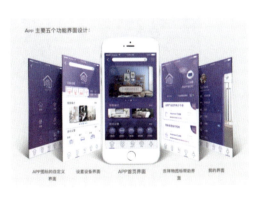

App 首页、设置、自定义、帮助、我五个界面

艺术设计理念与方法

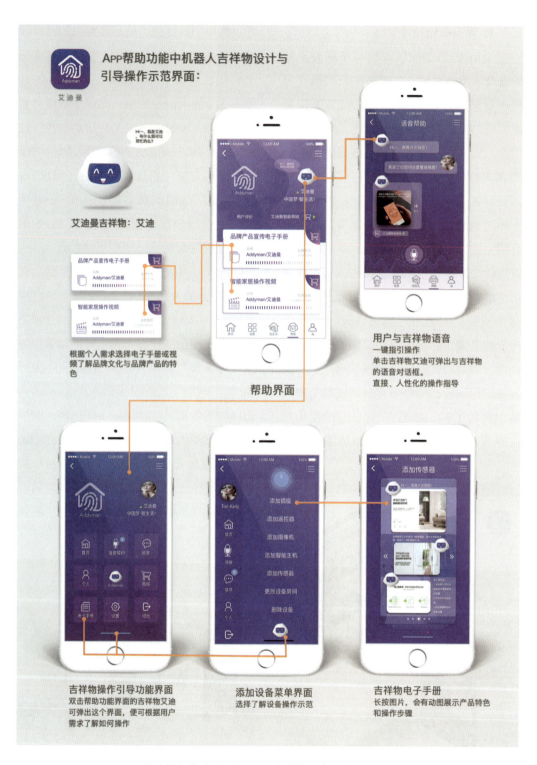

艾迪曼智能家居手机 App 吉祥物形象与操作界面

## 5. 动态视觉符号设计

智能家居是近年来的新兴产品，对于智能家居手机 App 的操作人们会存在一些陌生感。通过设计动态视觉符号的方式，将 App 的详情与操作功能的信息，以图形的动态表现方式进行传播并引导用户对 App 进行操作，使用户在轻松的环境中快速了解 App 软件的功能并可以顺畅地进行操作，享受 App 体验过程中的乐趣。"帮助"功能界面中的电子操作说明书与吉祥物语音界面的设置，皆采用小动画方式展示 App 的操作步骤，如在添加一个新设备时会有动态图出现指导用户如何安装与体验。对于已安装的设备却不知道如何使用，可长按设备图标然后出现动态图操作示范，给予用户更直观、轻松的讲解与视觉的享受。对界面按钮的设计，可表现其在操作状态下，形状的大小变化与颜色的变化等。

## 6. 智能商城界面设计

随着互联网的发展与智能科技的进步，在智能家居系统的不断更新下，新智能产品不断推出。通过 App 智能商城向用户推销新的智能产品，提高用户对新智能化生活体验的热情，使人们在对品牌信赖的基础上追求更高的生活品质，购买新的智能设备，体验更高品质的智慧生活。这是新语境下的品牌文化设计远见的体现，让品牌文化引导消费，好的体验引起人们的消费欲望。App 的智能商城主要是在自定义界面和帮助界面，视频播放列表与吉祥物操作功能界面也体现智能商城功能，在不同的操作界面多次显示商城的购物图标，引起消费者的视觉注意。同时，在用户与吉祥物互动的过程中，附带对新智能设备的推销，从而引起消费者对新设备的兴趣与体验的欲望，引导用户进入 App 商城，享受科技带来的优质生活服务。

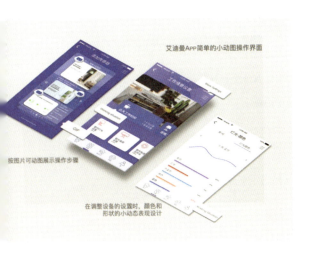

艾迪曼智能家居手机 App 简单的动态设计操作界面

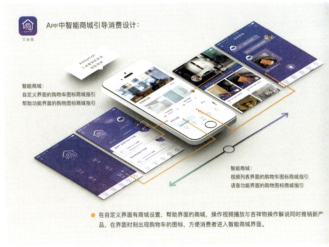

艾迪曼智能家居手机 App 智能商城引导性设计界面

### 7. "艾迪曼"品牌智能家居手机 App 界面视觉符号设计实施

（1）App 信息架构

在设计艾迪曼 App 界面视觉符号的前期，通过对艾迪曼品牌、市场现象、消费者的需求和调研数据进行整理与分析，制定 App 界面视觉符号设计方向的信息架构。

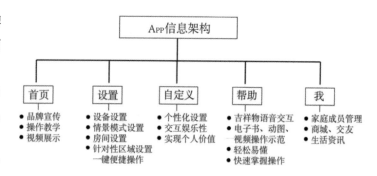

艾迪曼智能家居手机 App 信息架构（1）

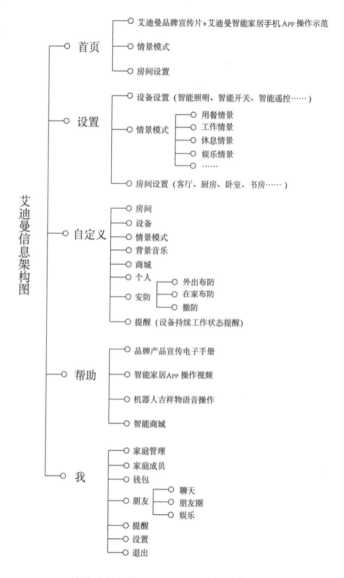

艾迪曼智能家居手机 App 信息架构（2）

（2）App 交互原型图

在 App 信息架构的基础上，确定 App 的五个主要操作功能："首页""设置""自定义""帮助""我"，在这五个功能中再建立各个功能的独特性和功能之间的交互性设计，绘制其交互原型图，更加直观、清晰地表述 App 操作流程与智能化功能体现。

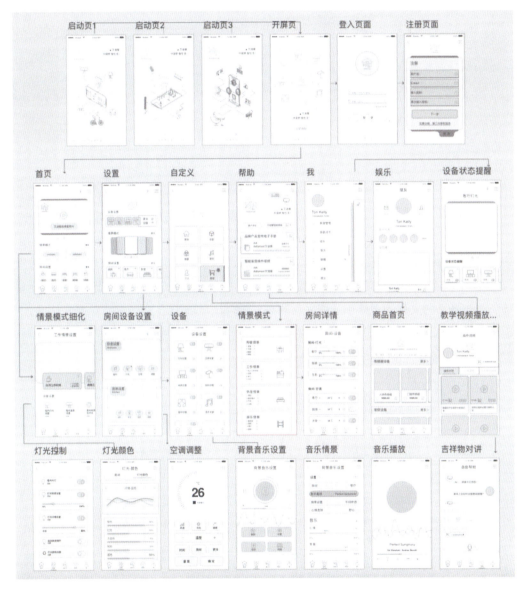

艾迪曼智能家居手机 App 交互原型图（1）

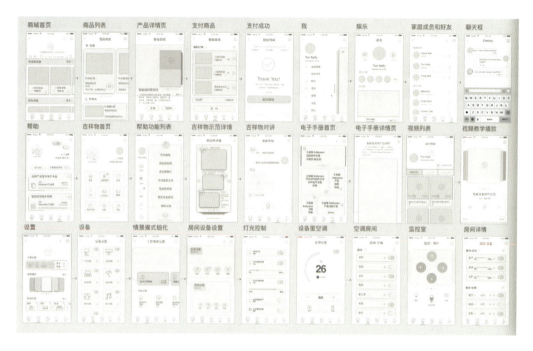

艾迪曼智能家居手机 App 交互原型图（2）

（3）App 界面视觉设计阶段

App 的信息架构与交互模式的确定，基于艾迪曼品牌文化的塑造和品牌文化的定位，设计 App 的图标、启动页、开屏页、操作界面等，使 App 的图标设计、颜色搭配、字体排版与整体功能区域模块化设计保持统一性，体现品牌整体性与特性。

App 界面视觉设计展示具体如下。

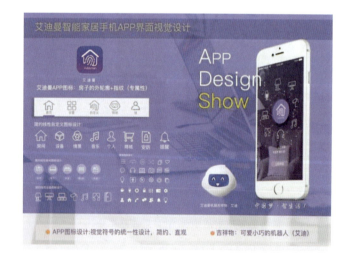

艾迪曼 App 图标与机器人吉祥物视觉设计

① App 图标与机器人吉祥物设计展示。

② App 启动页、开屏页、登录注册和我的界面。

③ App 五大功能界面与设置界面展示。

④ App 中"帮助"功能与"智能商城"界面展示。

⑤ App 简约视觉符号，简易操作按键设计的界面视觉设计展示。

App 界面色彩统一性视觉设计　　App 五个主要功能、简约设置操作界面视觉设计　　App "帮助""商城""吉祥物"引导性界面视觉设计　　App 界面风格统一性视觉设计

（4）App 界面功能设计阶段

基于对市场智能家居用户体验的调研，关心消费者对智能家居 App 体验的切实需求。在 App 中更加注重操作引导性的设计，App 中的"帮助"功能人性化的操作引导设计，让用户更快熟悉和操作 App。艾迪曼品牌的机器人吉祥物，增加了 App 功能体验的趣味性与品牌的专属性，"自定义"的功能是用户实现自我价值的一种方式，更能促使消费者积极地参与到 App 体验中，"智能商城"在品牌塑造的前提下，引导消费者消费，促进产品的推广销售。

App 界面功能设计展示具体如下。

① App 首页工具栏主要功能界面与设置界面展示。

②"帮助"功能设计界面展示。

③ App 简易设置操作界面的功能设计展示。

④ App 个人主页交互性与自定义界面的功能设计展示。

 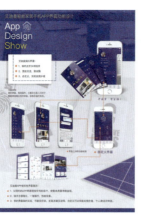 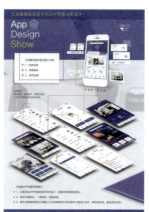 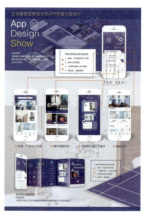

| App 首页功能区域模块与设置操作界面功能设计 | "帮助"功能界面品牌宣传方式、吉祥物功能、智能商城界面功能设计 | App 简易设置操作界面功能设计 | App 个人交友娱乐性与自定义实现自我价值界面功能设计 |

## 三、总结

当下移动互联网迅速发展，智能手机不断普及，智能家居日渐流行，人们对生活品质提出了更高的要求。在这样的背景下，未来的智能家居市场具有较好的发展前景，智能家居手机 App 作为连接用户与智能家居设备的桥梁，App 界面的设计会影响用户对智能家居的体验。随着市场经济的发展，当今市场竞争已经从单一传统经济竞争转变成多维度竞争，然而目前市场上智能家居手机 App 界面设计趋于同质化，因此，将品牌文化特性融入手机 App 界面设计中，体现品牌视觉独特的魅力，对品牌识别性的提升具有一定的价值和意义。项目重点分析品牌文化与智能家居手机 App 界面视觉符号设计的联系与品牌文化设计应用的重要性，以及基于品牌文化的智能家居手机 App 界面视觉符号设计方法。通过整合所收集的文献资料和市场调研信息及"艾迪曼"品牌智能家居手机 App 界面视觉符号设计的实践，探索基于品牌文化的智能家居手机 App 界面视觉符号设计方法和创新点。

新媒体的产生给予品牌宣传更大的自我发挥空间，让品牌宣传从静态转化为可以无限变化的动态宣传。当下竞争市场重视品牌文化，一方面，要积极挖掘品牌宣传新方式，让 App 界面具有品牌文化独特性，使其在同行竞争中能独树一帜，吸引更多消费群众的眼球；另一方面，要创新 App 界面的视觉设计表现方式，推动智能家居市场的发展，满足消费者多元化的需求，达到企业品牌的期望并促进产品的推广销售。

## /第二节/
## 绿色设计理念下总理船政工业园区导向设计

城市化进程的加快带动了导视系统设计需求量的持续增长，无比庞大的导视系统设计需求促使人类无节制地消耗物质资源。各类文化活动、展览和会议的导视系统，由于使用周期短，活动过后被大量废弃造成了物质资源浪费，进而引发了人们对物质资源消耗、环境污染问题的担忧，人类的生存环境面临前所未有的生态危机。从21世纪开始，这种设计领域的"意识形态危机"在全球蔓延，促使绿色设计、生态设计的环境保护思想与观念兴起，这是设计领域对全球工业化进程中物质资源浪费与环境生态破坏问题的反思。那么，作为设计师如何理解导视系统设计中的绿色设计理念？如何通过有效的绿色设计方法减少导视系统设计中物质资源的浪费与自然环境的污染，进而改变传统的以人为中心的价值取向，提倡"为环境而设计"的主张。

### 一、项目概况

1866年，闽浙总督左宗棠在福州马尾创办了总理船政，建造了一批船舰与飞机，培养了一批优秀的中国近代工业技术人才和杰出的海军将士。他们直面强敌，谈判桌上据理力争，疆场上浴血奋战。总理船政展现了近代中国的先进科技、高等教育、工业制造、西方经典著作的翻译等丰硕成果，孕育了诸多先进思想，折射出中华民族特有的传统文化神韵，为此，我们将其称为"船政文化"。

设计范围：格致园（马尾造船厂）、总理衙门、近代海军博物馆、昭忠祠。遗存地址：清代绘事院、法式轮机车间、钟楼、船坞、马尾镇马限山炮台等。大量的不同时期的珍贵历史照片，为总理船政系统的导视设计提供了重要的素材。

### 二、导视系统绿色设计理念的提出

绿色设计也称为生态设计，是20世纪末兴起的设计思潮，它倡导在产品整个生命周期内，着重考虑产品与环境的关系，利用导视系统的可拆卸性、可回收性、可维护性、可重复利用性等特点，达到保护环境的目标。绿色设计理念突出反映了设计师对现代工业社会发展过程中出现的环境污染、生态破坏、能源枯竭等诸多社会问题的反思，体现了设计伦理与社会责任在设计领域的回归。导视系统的绿色设计理念主要解决的根本问题是，如何通过有效的设计减少导视牌给环境增加的生态负担，主要考虑导视牌原材料的绿色环保、制作过程无污染、导视牌用后可回收再利用等，以体现总理船政工业园区导视系统设计的绿色设计理念。

总理船政工业园区导视系统的绿色设计原则主要概括为"3R+1D"。

① 减量化（Reduction），主要是指尽可能地减少导视牌材料的用量，减少导视牌的面积，达到节约材料，节省空间的目的。

② 再利用（Resue），主要是指导视牌的零部件便于拆卸和维护，便于废弃后回收再利用。

③ 再循环（Recycle），主要是指导视牌材料被回收后，其零部件能够易于分类和方便再次应用，在循环利用中应避免环境污染。

④ 可降解（Degradable），主要是指导视牌被废弃后能够在自然环境中降解为对环境无害的物质。因此，导视系统的绿色设计应充分考虑到园区环境因素，强调导视系统对自然环境的共生，将导视系统对自然环境的破坏减到最小。绿色设计的本质是在深入思考导视系统设计如何在满足路径指导需要的前提下尽可能降低资源消耗和环境污染，最终建构"人－导视－环境"和谐共生的关系。

## 三、导视系统设计中的绿色设计方法

### 1. 使用自然材料的设计方法

导视系统设计中的绿色设计体现在对自然材料的使用方面，主要考虑导视系统废弃后可以再回收利用，或在自然环境下能降解成对环境无害的物质，不会形成永久污染。如德国慕尼黑园艺博览会的导视系统设计采用自然材料，充分考虑了园艺博览会活动之后导视牌材料的再利用问题。设计利用了临时设计的形式，将自然材料麦秆通过机械处理压缩成立方体作为导视信息的载体，裹上印有导向信息的纸板。将导视系统设计成巨大的纸板口袋，口袋中填充沙土、植物，使得口袋造型具有稳定性，口袋四周印有各类导向信息。展览期间，印有导向信息的口袋犹如一个个巨大鲜花束被放置在会场之中，与园艺博览会的设计定位和环境气氛相协调，很好地引导了各类观众，又体现了园艺博览会的主旨。更重要的是，这些导视材料容易安装和拆除，使用极为便捷和灵活，当园艺博览会结束后，所有的麦秆、沙土和植物等材料都可以回收再利用，这些材料源于自然又回归自然，不会造成任何的环境污染。

**钢结构材料**

世界平面设计师大会导视系统设计也是利用了自然材料的绿色设计方法，主办方希望设计师能为为期4天的大会设计一套临时的导视系统，并且希望在活动结束后，导视牌方便回收利用。设计师别出心裁地将充满氢气的气球作为导视系统的主题元素，并在气球下面挂有以轻型可再生

纸板为材料的指引信息导视牌，这种表现方式不但充满灵活性，而且再生纸板做的导视牌便于活动之后的回收再利用。

导视系统设计利用自然的设计方法具有很强的适用性，主要有两个鲜明的特点。一方面，自然材料具有回收、可降解的特点；另一方面，自然材料具有成本低廉的特点。因此，作为设计师应该反思以往在导视系统设计中盲目追求造型和材料，而忽视了导视系统废弃之后所造成的污染与大量浪费所带来的环境破坏。导视系统设计的价值判断应该建立在人与环境可持续发展的基础之上。在导视系统设计的过程中，应该将设计对环境造成的影响作为首要考虑的要素之一，尽可能将导视系统设计的功能价值与设计的生态价值有机地统筹起来，对于设计材料的选择，也要尽可能选择对生态环境没有影响的自然材料，另外还可以通过合理预算，减少设计材料的浪费和材料垃圾的产生。

迭，与现代造船业的发展，原址已搬迁至闽江入海口葫芦岛。于是，福州市政府将其打造成近代总理船政工业园区带动旅游业发展。总理船政的导视系统设计，采用了大量废弃的钢铁进行再加工设计，锈迹斑斑的铁片、铁块被焊接成导视牌、立体地图等，比较鲜明地体现了总理船政遗址造船工业园区前身的风貌，与整个景观风格也非常协调统一。更为重要的是原船厂遗址拆除，对剩余的废弃物进行加工和再设计的方法，能够有效地对废弃钢铁材料进行回收利用，达到绿色设计的目的。

总理船政钢结构导视系统（遗址铭牌）

废弃物回收的导视系统设计方法是将不用的钢铁等金属边角料进行重新加工、改造与设计之后，将废弃物品的全部或者部分作为导视系统的部件使用，具有 3 个特点。

① 从废弃物生命周期的角度看，钢铁、有机玻璃、铜等可作为回收材料，经过加工可以重新塑造成型，将废弃物回收再设计不仅能够使废弃物品有了新的生命力，延长了材料的生命周期，而且能够大

总理船政钢结构导视系统（道路导向）

### 2. 利用废物回收的设计方法

总理船政建于清末 1866 年，是亚洲当时最大的舰船制造基地，随着朝代更

幅度地减少垃圾对环境造成的危害，起到最大化节约资源和保护环境的作用，从而缓解资源紧张的问题，使得资源利用效率最大化。

②从旧物回收便利性的角度看，在导视系统设计中所使用材料的种类对绿色设计有着至关重要的影响，即导视系统的设计有效节约了材料，避免浪费。使用材料的种类越单一，加工组合起来就越容易，制造所需要的能耗和成本就越低。如果导视系统使用多种材料组合的方式设计，不仅增加了加工技术的难度，还使导视系统废弃后的分类回收也更为复杂。因此导视系统使用单一材料可以大大提高旧物回收利用效率，在回收时可以减少分类回收的环节。

③导视系统设计中的绿色设计方法体现为导视牌的减量化，可以节约有限的环境空间，避免造成空间的浪费。总理船政工业园区将相互独立的单体导视牌有效地通过组合的方式形成一个复合导视牌，比如将相同地点的停车牌、区域牌、路牌等尽可能整合到一个导视牌上，这样可节约使用空间也便于回收与再利用，做到物尽其用。又如导视牌与户外公共设施的有效整合，即导视牌、路灯、垃圾桶结合在一起，这种整合能够减少它们的占用面积。减量化的设计方法优化了游园空间，又如园区的博物馆展厅，设计师利用建筑结构柱、间隙墙面，将导视内容图形符号化，将船舰形态与船行方向结合，构成流畅的视觉流程引导人们游园。这种依据空间环境特点的减量化设计，减少了导视系统的占用面积和材料花费，由此可见，将现有公共设施的特殊形态结构与导视牌巧妙结合在一起，可增加其功能价值，最大程度地节约空间，减少资源投入。要充分考虑减量化设计对导视系统设计的有效作用，在满足导视系统信息引导功能的同时通过整合和重新组合的方式尽量使导视牌减量化，延长导视系统使用周期，从而降低生产成本，达到绿色设计的目的。

总理船政钢结构导视系统（公共设施引导牌）

## 四、总结

总理船政工业园区导视系统设计，正如美国设计理论家维克多·J.帕帕奈克在《为真实的世界设计》一书提出的设计应该考虑到地球资源的有限性，并为保护地球的环境服务的思想，它有力地促进了"绿色设计"概念和价值的形成。工业园区导视系统作为公共空间设施的重要组成部分，面对人类社会种种现实的需要，设计师有责任运用绿色设计理念，科学利用边角料、废弃材料和再生材料达到资源再利用，实现绿色设计的目标。

## /第三节/
## 服务理念下的家用制氧机设计

### 一、产品设计理念

随着我国经济的飞速发展,人们的生活水平也在不断提高,生活质量也在不断提升。然而在发展经济的同时,却给环境带来了污染,随着雾霾、沙尘暴的出现,严重影响着人们的日常生活,人们的保健意识日渐增强。人们对空气净化器这类产品的需求量开始猛增,家用医疗检测设备的需求量也更是惊人,我国人口众多,使得我国成为全球最大的医疗器械消费市场。然而,国内的医疗器械在设计、研发和制作工艺方面的水平有待提高。虽然,我国医疗器械的市场需求大,但我国自主研发生产的医疗器械,在国内医疗器械市场所占的比重不大。假如从全球市场来分析,国内的医疗器械产品所占份额就更小了。

当下科技及经济快速发展,生活中的产品越来越智能化,家用医疗产品也迈入这个行列。如很多的家用电子血压计、血糖仪等产品,在一定程度上代表了目前人们的养生、健康生活基调。购买家用制氧机是生活水平提高的表现,人们通常选择将制氧机与智能手机相关联,以便随时查看自身的健康数据,这为家用制氧机的生产企业创造了机会。

智能化产品的使用对年轻人来说一般没有问题,但对于家庭中的老年人来说,无疑是有难度的,智能操作界面的复杂程序让老年人更为困惑。老年人的记忆力下降、行动能力差,而且对新事物的接受能力不强,现代科技产品设计往往把老年人用户忽略了。因此,如何设计一款老年人家用制氧机就显得特别有意义。设计应充分考虑老年人群体的特点,使产品易用、耐用。

### 二、家用制氧机市场调研分析

#### 1. 家用制氧机分类调研

家用制氧机的工作原理不尽相同,根据它的运行原理,制氧机可分为多种类别。

(1)变压吸附分子筛制氧机

它的运行原理主要是通过物理变压吸附的方法,吸取空气中的氧气,吸取之后再将这些气体进行分离。这种制氧机是在加压的时候进行氧气吸附,在正常气压下进行解吸。各吸附塔之间的循环吸附主要依靠内部的循环系统,该系统的主要构成元件便是单片机和电磁阀,这样可实现氧气的持续供应。这种制氧机的技术比较先进,运行效率很高,这种原理的制氧机由于使用的是纯物理方法,所以无须对原材料进行重置,氧气的产出稳定、连续,氧气的浓度可随机调节,还配备了低压保护系统提高了安全性,而且产生的噪声也较低。

(2)电子制氧机

这种产品主要是在药店里边使用,其工作的原理是通过一种溶液吸取空气进行

氧化还原，从而进行氧气制造，不会像电解水一样产生氢气影响安全。这种制氧机在使用过程中应该避免倒置，防止溶液随着输氧管进入使用者的鼻腔，给使用者造成严重的身体损伤。这类制氧机在生产中会有部分氧化物，使氧气纯度不够高。此类制氧机在使用过程中也有很多需要改进的地方，比如这类产品的使用寿命较短，而且稳定性也有待提高。用来制氧的溶液的成本也较高。

（3）高分子富氧膜制氧机

这种制氧机是通过膜制氧，也就是通过过滤空气中的氮气获得富氧，因为氧气通过高分子富氧膜的透析度高于氮气。富氧的定义就是浓度大于21%的氧气。通过高分子富氧膜制造的氧气具有保健氧的性质，所以不适合用于急救，只适合日常的保健还有恢复。这种制氧机便于携带，操作简单，寿命也比较长，安全性高，不会出现氧气中毒的现象，而且还不用各种添加剂，价格也比较低，常常用于车载制氧。

（4）化学反应制氧机

这种制氧机是通过化学反应来制造氧气，就是用化学药剂进行化学反应制作氧气，成本比较低，每次使用必须更换药剂，操作起来比较麻烦，而且这种制氧机所制作的氧气无法调节浓度，安全性也低，不可作为保健氧使用，只能用于家庭患者的急救。

**2. 家用制氧机外观分析**

产品的外观在消费者的购买和使用中起到一个沟通的作用，是沟通产品与消费者最直接的桥梁，尤其在产品的使用过程中，产品的外观形态往往会让使用者产生某种心理或生理反应。通过对产品设计语言的解读，挖掘产品更深层次的情感，以用户的使用需求为切入点，把握产品在使用过程中为使用者提供的服务体验，使产品的功能与消费者的需求更为贴合，产品也会更能吸引消费者的注意力。因此，对家用制氧机进行服务化设计之前，对该产品的外观进行分析是必不可少的。

产品的外观体现着产品语意，也是设计者设计思想的集中体现。在与消费者的交流中起着给消费者留有第一印象的巨大作用。消费者比较关注产品的外观，所以在进行产品设计之前，要进行产品外观的设计分析，也就是对产品的形态、色彩以及所使用的材质进行分析。

（1）家用制氧机形态分析

产品的功能决定了产品的外在形态，外在形态一般是由一些简单的点、线、面等要素组成。产品的外在形态设计必须满足美观性和情感性。对于美观性来说不止是简单地满足用户对功能的需求，还要达到一定的美学标准，既要使外在的形态美观而且还必须与实用结合。至于情感性，就是一个产品要有人性化的表达方式，能够表达出所蕴含的情感。

家用医疗产品相对于其他生活用品具有一定的特殊性，这就要求在对医疗产品的外观造型进行设计时，要充分考虑造型的表现形式，充分考虑用户的心理需要，尽量通过外观造型消除医疗产品带给使用者的紧张情绪。在安抚患者情绪的同时，

应该给予使用者一定的信任感和安全感，让他们从心底接受家用医疗产品，甚至对家用医疗产品产生一定的亲切感，这样才能在医疗产品的帮助下，在心理上对缓解患者的病情起到一定的辅助作用。

比如某家用制氧机就对显示屏进行了创新，可以根据用户的需求进行显示角度的调节。为了方便用户移动制氧机，安装伸出式提手，在底部安置了四个轮子。为了减少内部的空间浪费和缩小整体体积，此产品采用了直线弧线相交替的设计，还赋予了产品形态以和谐、安静、包容的设计情感，让用户可以在安静祥和的环境中使用，显示了亲和的人机交流，体现出了产品外在形态的美观和情感性。还有一款家用制氧机，对湿化瓶进行了内置设计，减轻了产品用户的认知负担，使整体的造型更具完整性，还在按键和显示方面进行创新设计，触碰式的按键和新颖的显示，可以使用户更好地操作设备，加强用户对内容的理解，让用户有了产品认同感，实现了美观性和情感性的完美结合。

（2）家用制氧机色彩分析

色彩设计在产品设计中的作用不可忽视，通过改变产品的外观色彩，使得产品传达给用户的情感也会随之改变。所以在家用制氧机的设计中，色彩设计也占据了重要的位置，外观颜色的不同使得同一款产品的选择性更多，消费者可以根据自身喜好进行选择，满足消费者需求的多样性、差异性。产品色彩的设计除了可以为消费者提供更多选择，也在设计中起到醒目、强调的作用。

目前设计师在对产品的色彩进行设计时，大多是凭借自己以往的色彩使用经验对产品的色彩进行定义，而消费者对产品颜色产生的情感不一定和设计师的色彩情感一样，有时消费者自身情绪的变化对理解产品色彩也会产生影响，也就是说消费者对色彩的认知是模糊的，也是不稳定的。产品的颜色在设计时便受到设计师自身审美、主观情感的影响，这就让产品色彩的设计变得复杂。为了使消费者在理解产品色彩时能与设计师的情感产生共鸣，可以对产品的色彩有个理性客观的认识，通过理解产品色彩来对产品产生好感，很多这方面的学者对色彩进行了研究，对用户的色彩意向进行量化，对产品设计中的色彩这一块进行理性的分析评价。

人们看到某个物品的时候，前 20 秒人们的感官感受到的主要是色彩，其次才是物品的形体。在观看 2~5 分钟之后，色彩与形体所占的比例关系逐渐发生改变，直到两者对人们感官的影响作用相仿，这是有关研究者在调查研究中得出的重要结论。处于不同地域、不同文化、不同年龄、不同文化程度的群体对于色彩的理解也是不尽相同的。例如年轻人喜欢的颜色往往比较鲜艳，看起来充满活力。而成年人则对于淡雅、素净的颜色颇为欣赏，淡雅素净的颜色往往给人以稳重、信任的感觉。

作为医疗产品中的一种，家用制氧机的色彩在制氧机的设计中占有重要地位。制氧机的色彩作为产品外观的一个重要组

成部分，对产品情感的传递与表达起到一个很重要的作用。比如说一个产品若通体采用同一种颜色，那么该产品的功能区分性就很低，容易造成误操作，若是将产品的操作部分与产品的主体部分用色彩进行分割，那么产品的识别度与操作性就会大大提高。针对不同年龄段的用户，产品颜色也应该作相应的设计。比如对老年人使用的产品进行设计时，重要的操作部分应采用蓝色、红色等比较醒目的颜色，以防老年人出现误操作。年轻女性使用的产品，其色彩大多采用白色、粉色等符合年轻女性审美的颜色。关于家用制氧机的外观，在色彩方面，前面分析的产品中大多以白颜色作为整个产品的主色调，个别部分采用黑色、灰色进行搭配中和。目前市场上有很多用色大胆的产品取得很好的反响，这在色彩的设计上也是一大突破，这些产品的色彩很丰富，比如白绿搭配、黄白搭配等色彩组合，但是关于这些色彩的应用比较科学的评价和选择机制还很欠缺，无法进行进一步的分析研究。

（3）家用制氧机材质分析

目前的设计主要针对产品的外形和颜色，不太注重产品的材质和质感，只有颜色和外形的设计创新，产品还达不到完美状态，还要考虑材料的质感才能优化产品的外观形象。要想给产品用户一个好的体验，使用良好材质，并进行科学搭配，才能把产品的设计理念传递给使用者，因为材质是设计的内在品质，材质的好坏对产品的销售和用户体验有重要作用。质感是用户对一个产品的感觉，比如当年热销的苹果手机用的就是创新材料，打破了传统的塑料机身，优化了用户的体验，使用户体验到舒适的握感。质感是一个产品的材质、质量带给人的感觉，如纹理、色彩、透光、反光等。一个产品的材质是沟通设计者和用户的重要纽带，可能会给产品带来更多的用户，给用户更好的体验。材质的选择是设计的关键，因为用户也不一定知道自己喜欢的材质，所以我们要深入了解，将产品的作用与用户的使用需求结合起来。分析产品的外形，进行单独的材质分析，根据用户体验，来选择适合的材质。

为了增强产品和用户之间的人机交流和用户对产品的感性认知，需要设计师对材质进行合理的选择和分配。往往各种不同的材质含义都各不相同，不同的材质有不同的寓意。金属材质赋予了产品以厚重感、冰冷感，木质材料赋予了产品柔和、亲近的感觉。家用制氧机的外在设计形式很多，厂家引进了不同的材质和表面的处理方法，有木质感的材料，体现了更加亲近、温和的感觉，可以引起一些高端用户的情感共鸣。还有拉丝面板、玻璃钢等材料也在家用制氧机中出现。

本节针对现在市面上的家用制氧机设计进行分析和概括，为家用制氧机的情感研究设计提供有力的支持，以便在转移携带、智能操作、显示方面，及材质、色彩、形态上进行创新。

## 三、服务设计七要素在医疗产品中的应用分析

医护人员还有患者是使用医疗产品的主要人员,所以要想解决产品存在的使用问题就需要设计师在细节上解决这些问题,让医护人员和患者有更好的产品体验。要想解决与人机互动时接收的信息和产品回馈的信息有关的复杂问题,处理这些数据,优化用户的使用体验,就需要完整的服务于用户的设计理念的支持。设计师在设计产品时必须注意这 7 个要素。

### 1. 安全要素

安全是第一要素,这是所有产品必须具备的条件,不安全的产品就是一款失败品。只有具备了安全这一要素的医疗产品才会给使用者带来积极的影响,让使用者有安全感。作为一名产品设计师,必须关注患者这一弱势群体,设计出适合的产品,从使用者的角度来考虑问题,设计出确实适合的产品。对于一款医疗产品,可以安全使用的产品才可以打动产品使用者,比如现在的一些先进医疗产品会有技术支持和使用帮助。

### 2. 便捷要素

便捷要素是重要的设计要素,也是一些复杂的医疗产品很难具备的要素。产品要尽量达到操作便捷,便捷就是不止在正常情况下使用,关键时刻也可以便捷地使用,以方便用户的使用。

### 3. 情感要素

情感要素是影响用户体验的一个重要因素。现在的一些医疗产品给用户的多是冰冷、毫无生机的感觉。所以我们在设计产品时要多注意这个问题。针对这种情况我们可以通过改变外在形态,在显示方面进行设计,改变以往的冰冷、毫无生机感,比如用木质材料设计外形,设计可爱的页面显示。一款产品并不只是实现它的功能,往往还可以满足人们的情感需求。

### 4. 尊重要素

医疗产品的使用会牵扯人机之间的交流,其中患者的心理情况会根据产品的回馈情况进行改变,在这样的环境中,正确地显示患者情况,可以给他带来一种安慰,可以减轻其心理负担,促进更好的治疗。

### 5. 细节要素

细节要素是医务人员关注度最高的要素,细节决定成败,细节是能够影响全局的。比如有的人是左撇子,我们就应该考虑到,可以在符合人体工程学的前提下作进一步的设计。对于家庭医疗产品,应该考虑好产品的使用对象,现在社会中老龄化的问题日益突出,所以在设计中应该考虑到老年人和弱势群体的特征,在细节方面满足他们的需求。

### 6. 创新要素

创新驱动发展,社会的进步靠的是创新,不断地创新才有前进的动力。医疗

产品也应该创新，为了减弱用户的不安全感，满足个性化的需求，设计产品时就必须考虑到创新问题。比如在一站式医疗服务，依托网络提供虚拟服务，自行整理监测数据，进行分析自身数据监测等方面进行创新。

**7. 超前要素**

医疗设备是运用新科技、新技术最为频繁、密集的设备。医疗设备是有针对性的设备，针对不同身体部位有不同的医疗设备，而且还针对不同使用者，不仅仅是男女老幼，还会根据个人情况进行不同的设计。比如，儿童使用的医疗设备，就要针对儿童的特殊情况来进行设计，儿童的脆弱性决定了孩子必须进行柔和治疗。儿童发热这个情况就必须注意，因为儿童发热可能会引起昏迷，如果不注意可能引起大脑的损伤。根据儿童的易动、不安稳、不安感这些情况进行需求性设计。通用体温计和个性需求体温计有如下区别。

## 四、设计方案

**1. 设计草图**

通过对家用制氧机的分析，及在问卷调查过程中收集的用户需求，笔者对家用制氧机的服务及外观进行了思维发散，并将灵感创意通过草图的形式进行了绘制。

家用制氧机设计方案

**2. 方案效果展示**

在草图方案的基础上，对草图中的可取元素进行提取、整合，利用计算机辅助

| 类型 | 通用体温计 | 个性需求体温计 |
|---|---|---|
| 使用方式 | 通用体温计不分男女老幼，腋窝测量法和舌下测量法对于好动的孩子来说很不便捷，在测量过程中容易产生不舒适感，孩子对测量过程产生排斥，容易出现错误数据 | 针对孩子情绪不稳定的特点，体温计的设计需要具备方便、快速、舒适等特点，个性化需求的体温计运用高科技，在不惊动孩子的同时快速测量体温，以便及时确定下一步的治疗方案 |

家用体温计产品比较分析

设计，制作展示制氧机的效果图。

家用制氧机效果图

**3. 设计分析**

综合受访者提出的设计需求以及对目前医疗产品的分析，本制氧机在便携、易用、安全等方面进行了创新设计，设计采用了小巧的外观，形态方面趋近于圆润，圆润的外观更具有亲切感，将这种外观应用于制氧机的设计中，会在一定程度上改变人们关于医疗产品的传统观念，让人们在使用中对制氧机产生一种信任感和依赖感，从而创造出一种新的生活方式。

创新性：根据这款产品的使用环境和使用方式，以圆润柔和的外在形态更好地融入了居家环境，打破了以往制氧机的冰冷厚重感，带给使用者的不止是身体上的疗养，同时也减轻了使用者心理上的负担。本产品突破性的外观设计和功能的搭配可以更好地进入家庭生活，创造一种新的生活方式。

实用性：这款产品可以满足人们在生活中对氧气的需求，在非医疗环境中给用户提供氧气，本制氧机体积轻巧，便于短途移动，有大屏幕显示，微仰角的操控区域更便于人机交互。其中提手与机器融为一体，明显而易于操作。

经济性：可以满足家庭里的供氧需求，降低用户成本，可普及到家庭、办公场所等非医疗环境中。

环保性：对环境不造成负担，从空气中直接分离氧气，不会有化学反应，其维护简单方便，易于操作。

工艺性：本制氧机根据使用的环境和产品的功能性，以高亮白色为基础，操作区用珠光色，以此凸显人机交互，提高使用者的视觉舒适度。产品的材质也达到了相关的质量标准，适合批量生产。

美观性：本款制氧机以简约和谐为核心理念并贯穿整个产品的设计，为了拉近使用者与产品的距离，外形设计如鹅卵石般圆润柔滑，再配合科学的人机交互，提高了产品的亲和力，不仅可以提升使用者的舒适度更可以给人以精神上的愉悦。

## 五、总结

本节着重阐述了服务设计理念的相关概念，以及服务设计原则在家用医疗产品的设计中如何应用和体现。服务设计理念说到底是以人为本，人是贯穿设计全过程的核心要素。而在众多的产品中，家用医疗产品也是与人的身体健康最为密切相关的一类产品，因而医疗产品与服务设计理念相融合的设计更具有代表性。通过对服务设计的研究，使医疗产品在满足医疗功

能的基础上，体现对使用者的人文关怀，真正实现以人为本的设计理念。随着科技的发展和设计水平的不断提高，家用医疗产品的设计与服务设计理念的融合必然会达到一个崭新的高度。

原生态是生态规划设计方法中的一种，所谓的生态规划设计，是指任何与生态过程协调一致，对环境的破坏程度最低的设计形式都被称为生态规划设计。这种协调意味着对物种多样性的保护，减少对资源的剥夺，保护水土资源和动物栖息地，有助于改善环境生态系统。生态设计注重人与自然的和谐，避免对资源的随意开发，达到人与自然共生的目标。原生态更为注重的是恢复原始的自然状态，以此来解决在设计中遇到的各种问题。简单地说，原生态的设计就是通过规划设计，将社会文明的发展进程与自然发展过程有效结合起来，实现人、自然、社会的和谐可持续发展，从而实现自然与人类社会发展上的双赢。

## / 第四节 /

## 原生态设计理念在滨海城市景观设计中的应用

### 一、景观生态设计的含义

景观是由地理生物圈与人类文化圈共同形成的集合体，是涉及自然、艺术学科等众多学科的组合，包括地理、生态、文化、建筑、美学等多个方面。从广义层面看，景观生态学是指一门运用自然科学与人文艺术，协调管理人、土地及相互之间空间关系的学科。通过对土地及人类户外空间的科学分析、整理，进行城市规划、建筑设计及生活场所设计等，从而保持人类生活环境与自然生态的可持续发展。景观设计指的是在一定区域范围内对特定空间环境进行有意识的改造，根据地形、水体、植物等公共景观元素，创造出具有使用功能和一定社会文化内涵以及具有审美价值的景观综合体，比如小区景观设计、城市公园等。

### 二、原生态景观的自然特色

原生态自然景观是未经人为改造的自然景观，保持着最原始的自然风貌形态。原生态的自然美讲究纯净，不是人为创造的美，也不是利用人工技巧达到人工与自然的完美融合。原生态景观美是纯真自然本质的体现，这种美体现了人生命与自然的巧妙组合，是人生命本质与自然界生命本质的有机结合。原生态景观的自然美没有一个外在目的作为它生存的基础，原生态自然美本身就是其自身目的，正如康德所说："那单纯的形式本身"就可以构成美感，它的美均来自生命自身的蓬勃生机。原生态自然美因源于其自身的自然美特性而优于其他设计。自然具有强大的魅

力，正是原生态本身的自然美，才能在设计中体现最本真的状态，从而增强居住环境的自然美特性。设计中充分体现了自然的回归，提升了人们的精神境界。

## 三、景观设计中的生态手法

景观设计中原生态渗透的观念可以总结为如下几点。

（1）天人合一的系统观

引进生态中的整体、循环、自生的生态系统原理，重视对景观设计的整合与循环。

（2）道法自然的生命观

强调朴实，遵循共生、自生发展机制。设计来源于自然又回馈于自然，与保护自然有效结合。

（3）以人为本的人文观

设计的最终目标就是最大程度上使人们身心得到满足。

（4）巧夺天工的经济观

以最小的投入获得最大的经济利益，实现自然资源利用率的最大化。遵循设计中的相关手法，来达到原生态景观设计的目的。

① 建立相应的功能系统——适应自然生态。通过景观设计建立符合生态发展、审美要求的功能系统。

② 创造宜居场所——满足人们的审美需求。景观设计的一个重要目的就是创造满足人们生活、审美需求的场所。研究发现，环境通常可以调动人们的内在动力而改变人们各种行为活动与情感表达，达到自我价值的实现。景观设计就是将其设计转化为精神享受，具体地说就是主客体之间的相互感应、相互转化。

③ 保持人类的多元化和地域的文明性。对于景观应该持有保护的态度，不同地域的民族风俗、历史文化构成多彩的文化景观，设计中要保护发展已有环境景观要素。为了享受更好的环境，改造环境必然会在一定程度上对环境造成破坏，将改造与保护有机地结合起来是景观设计中密不可分的两个方面。

## 四、原生态设计在滨海城市景观环境中的价值体现

英国霍华德提出的"田园城市"设想，以及我国钱学森提出的"山水城市"构想，都是在倡导将自然融入城市，将自然文化、设计环境与生命环境结合，使城市的美与生态相统一。原生态的城市景观设计必须在遵循适用、经济的基础上与城市的长期发展目标相统一。

### 1. 原生态自然具有自身价值，有着极其丰富的内容

首先，原生态自然体现创造性与维持性价值。创造性价值指在自然与环境相互作用时，由低级到高级、由简单到复杂演化的过程，自然价值呈现逐步上升的趋势，以此带来整体价值的逐步增值。在增值过程中，环境发生变化，能够自发地维持内部结构的稳定有序性，适应外界不断的发展变化，这是自然的维持性价值。其

次，原生态自然不但具有自身的价值，对人类还有多方面的价值体现。

## 2. 原生态设计有巨大的社会价值

原生态设计运用于城市景观设计中有着巨大的社会价值，体现回归自然与回报自然。随着城市经济的不断发展壮大，人类与自然环境之间的交流逐渐减少，由此城市中的景观重现对人类的健康起着不可磨灭的影响。当城市规划脱离自然与建筑碰撞，自然的力量将会被削弱，人们更难融合于自然，压力的增大和种种困难导致人们出现种种健康隐患。原生态设计正是通过维护城市景观所表现的自然状态来维持人们的身心健康。奥姆斯特德曾说过："观赏自然，使心灵宁静但振奋。这样，通过对精神的影响而影响身体，使整个系统得到休息和振奋……"随着工业发展进程的不断加快，人们越来越感到与自然的脱节。100年前奥姆斯特德在曼哈顿岛保留巨大绿地而令人不解，但今天，人们不得不佩服他的远见卓识。最早的园林设计是从荒凉自然中解脱出来，营建"第二自然"。而现在的景观是满足人类回归自然与自然的融合，因此景观自然度越高就越会受到追捧。原生态设计正是顺应了现代社会发展趋势才具有强大的社会价值。

原生态设计理念在提升空间环境的品质之时，也给人们在保护与回馈自然方面带来很大的启发，影响着人们的观念与行动。

## 3. 更加注重设计在生态方面的体现

原生态设计的理念在现代城市景观设计中的生态、审美价值方面与其他设计相比，更加注重设计在生态方面的体现。特别是在城市景观设计方面，表现尤其明显。城市生态系统的平衡值得关注，城市生态系统指的是城市空间范围内自然生态系统与社会生态系统相互作用的统一体，它是以人工为主体的人工生态系统。现在城市生态系统的失衡加强了人们对原生态设计理念的追求。

（1）植物群落设置的合理性

传统景观设计无视植物群落的合理搭配，大面积种植单一物种。原生态的设计是尽可能地将乔木、灌木因地制宜地配置于群落间，达到植被群落的和谐配置，从而达到资源配置的合理性。

（2）区域特征明晰

植被群落的形成都有一定的环境条件，按照地域性条件进行配置，作为城市植被建设主题。目前，城市发展的现状是人口密集，地域性植被日趋减少，人工驯化的植被被广泛种植。原生态的设计理念就是回归地域性特点，根据生态植被演替减少人为干预，在现有土地、气候自然条件下建立绿色城市生态系统。

（3）生物多样性的保护

景观设计将在保护生物多样性方面起着决定性的作用，总体规划不仅考虑经济上的效益和美的设计，还应考虑对生物种类的保护。如传统的景观设计常常设计单一树种，而原生态的设计更加注重保留的树种，保护不同的生存环境，保护树种的

多样性。生物多样性是城市发展的基础，有利于生态系统的稳定，可提高城市的景观异质性，保证城市生态系统功能上的持续。

（4）促进景观的可持续发展

原生态设计可以满足持续发展的需求，要对原有生态系统的物质循环、能量流动方式作出正确的认识，实现可持续发展。原生态之所以美，就在于原生态设计可以营造出一种特殊的超越物质的意境。因此，相对于其他设计来讲，原生态设计在景观设计中的运用更能达到与民众的交流，达到一种具有特殊意境的浪漫境界。德国哲学家黑格尔说过艺术有三大分类：一是象征，是完全依附物；二是古典，在满足物质需求之外，还可以体现精神上的附和；三是浪漫，讲求精神大于物质。原生态的设计可与人们产生共鸣，达到完美的精神境界。其具体审美性表现在以下几个方面。

① 审美对象的美感。自然物体现了大自然的发展过程及留下的痕迹。置身于原生态自然中无疑会产生重要的审美体验。

② 审美经验方面。平时对物的认识或者对艺术作品的欣赏，或许用到视觉、听觉以及嗅觉，但认识不够完整。只有在原生态的空间环境之中，所有的感觉经过自然的刺激才会呈现出来。这样才会形成我们对自然的整体感受。

③ 鉴赏方面。原生态更会营造美的氛围，鉴赏美不只是看事物呈现的形式，而更应该体现事物的状态，从此角度看，自然物呈现真善美，而人工美的自然品质欠佳，自然美在一般情况下是优于人工美的。原生态美相对于其他设计更能呈现美的状态。

④ 有助于提升城市形象。原生态设计有助于确立及提升滨海城市的形象，只有设置合理，形态优美，才能获得欣赏，成为滨海城市的特色景点。

⑤ 原生态设计在滨海城市景观设计中体现的经济价值。现代的城市景观规划中，各种设计活动都在人的支配下进行，对经济方面的考虑也就成了原生态设计优于其他生态设计的关键点。景观本身就涉及自然、社会等方面，正确处理好它们之间的关系，可促进可持续发展目标的实现。

原生态设计不仅注重设计的过程，还把经济效应考虑在内。具体体现在以下几个方面。

① 减少资源使用。合理地建立生态系统，合理配置景观元素以达到自我更替和对场地的维护，这样一来就可降低景观维护成本。

② 为滨海城市增添价值。原生态作为一种景观形态，其价值也在与日俱增，使城市获得更大效益。利用原生态设计修复城市，促进城市系统的良性发展，为人们创造出一个合理、舒适的生活环境空间。在改善视觉环境的同时，此地块的价值也得到很大的提高。

身心处在优美安静和谐的环境之下可以消除种种焦虑，稳定情绪，益于健康。人在美的环境之下会产生归属感，原生态的景观设计还能通过改善周围环境来影响

人的情绪、激发人的潜力，塑造人的情感和心理，有效减少负面情感的产生，避免精神上的贫乏与空虚。原生态美因没有人为因素的掺杂从而显得原始古朴、自然清新。天然去雕饰显示出了自然美的品质。原生态设计所呈现的自然美以其自身的古朴清新打动着人们，对于提升人们的精神境界起到了重要的作用。人们步入原生态设计环境中，不但可以直接接触、体验自然的美，还能增加人们对自然的认识，提升保护自然的意识，无形之中体现出原生态设计对人们精神方面的价值。

亲近自然空间设计

## 五、原生态设计在滨海城市景观设计中的运用

城市为人们进行各种活动提供场所空间、设施与信息。城市以特有的社会文化、经济条件满足人们多元化的需求。城市环境的建设不仅满足人们不断发展的物质要求，还满足精神与心理上的需求。城市规划中最重要的一个方面就是对城市景观设计的考虑。城市的景观设计指的是把城市作为一个景观整体进行规划设计，不仅考虑生活环境，还要考虑到特色的规划设计，营造景观优美的环境。选择用地时，不仅考虑到城市规模与性质，还要对地势、水系、有价值的资源进行综合考察分析。

赖特设计的流水别墅就是充分利用了地势、自然资源，从外观上可以看出便道、阳台沿着各自方向伸展，空间紧密连接在一起。材料上，支柱等都是用粗犷的岩石。原生态可被视作现代城市景观设计的发展方向，原生态注重用恢复的思维来美化城市景观。在滨海的城市景观设计中遵循原生态设计理念，将城市规划与自然有效地结合起来，为实现人与自然及社会的可持续发展提供有利的条件。设计的重要目的就是创造满足人们审美需求的居住环境。人们的行为、情感、意志很大程度上受到环境的影响。城市景观设计中注入原生态的设计理念也必将对城市的生态保护产生不可磨灭的影响。

### 1. 原生态设计在滨海城市景观设计中的运用原则

原生态设计注重地方性原有元素的运用及其对材料的再利用。原生态城市景观设计体现城市特色风貌、地方文化，滨海城市规划精神，创造具有时代特色的生态文化景观。坚持持续性原则，使生态、经济、社会效益统筹发展。

赖特设计的流水别墅

（1）地方性特色原则

地方性特色原则也称为适应性原则。设计遵循自然发展规律，比如对生物区域的合理划分；顺应自然条件，如土壤、植被以及其他自然资源；重视生态系统和对生物多样性的保护；选用当地材料，注重对材料的合理利用和对旧材料的再利用，减少能源消耗；发挥自然特有的本性，建立良性生态系统；重视对可再生资源的合理利用，如日光、降水等。

（2）自然优先原则

体现自然特色、自然过程，尽量减少人工干预。设计中基本遵循了诸如此类的原则才可称得上对自然原生态的追求。人与自然的共生合作体现在：自然界中没有废物；自然具有自我组织及其能动性，产生相应的边缘效应，具有生物的多样性。

（3）保护不可再生资源原则

在城市景观原生态设计中，尽可能地对不可再生资源加以保护，实现空间生存环境的可持续发展。即使是可再生资源，也应做到合理利用。

（4）整体与连续性设计原则

景观原生态设计是全面整体地对生态系统进行设计，而不是单纯对单一景观元素的设计。设计中尊重生活空间及自然过程的连续性以实现进一步完善与管理。

（5）美学原则

原生态设计美学原则主要包括在绿色与健康原则上力求程度最大化。美学原则会促使人们对古老艺术的向往，对土地的眷恋，重新建立起与自然的联系。原生态设计过程充分显现自然设计过程，这被称为视觉原生态美感体现。

原生态景观设计中是否遵循自然规律，从以下几个方面来看。

① 保护。设计中要严格保护自然资源、控制环境生态恶化和保护生物多样性，实现生态系统的良性循环及资源的可持续发展，合理规划确定保护区域。在设计中谨遵"严格保护，统一管理，合理开发，永续利用"的设计原则，实现经济的可持续发展。

② 减量。设计中可以尽量多地加大对自然资源的利用，如光、水等，现代科技虽然可以进行好的设计，可是无形之中会对环境造成破坏。这样运用自然资源可以减少相当大部分资源的浪费和对环境造成的压力。

③ 再利用。在发达国家，对废弃物的再利用成为一个潮流。如废弃厂可以被加工改造成休闲地，充分利用好一切可以再利用的资源。就像彼德·拉茨设计的公

园，就最大程度地运用生态设计手法在原有生锈的炉台、斑驳断裂的墙体上进行创新。否则，废弃物不经处理会带来一系列的环境问题，原生态设计必须避免这种问题的出现。

④ 再生。滨海城市的资源循环状态呈单向发展，实现资源的再生达到循环系统的闭合是其设计目标。再生意味着良性的资源循环，只有在其范围内进行资源的利用，才有可能实现资源的再生，达成自然与人的和谐发展，从而实现经济的可持续发展。我国一些名胜古迹堪称原生态设计的经典，如云南丽江古城，不是规规矩矩的建筑，但体现了依山傍水的特色，古城的建设保持原有自然风貌，中间未夹杂着人为创造因素，原生态的景观自然美彰显和谐本质。运用原生态的设计手法营造以前的繁荣，阐释了自然生态原状。对古镇的改造也充分体现了现代、传统与原生态之间的联系和对原生态设计的探索。

**2. 原生态设计在滨海城市景观设计中的体现——福建长乐花满墅**

长乐花满墅的建造首先与长乐滨海的自然环境有很大的联系。该项目背山面海，气候温和，优越的自然地理条件和自然优势是滨海城市得以发展的基础与前提，同时也为长乐滨海原生态群落的形成提供了独特的优势。花满墅的设计正符合长乐滨海城市现阶段的城市规划。

福建长乐花满墅

城市规划对现阶段滨海城市的发展目标提出了明确要求。在规划指导方面，始终坚持以人为本的设计原则，科学发展；坚持生态优先，综合考虑到人们的生存需求与资源承载之间的和谐关系，使经济社会的发展与资源利用有效结合起来，实现经济的可持续发展；坚持区域之间的协调发展，滨海城市的发展在更大范围上加强与周围环境的协调发展，实现共赢。滨海城市的发展目标就是维持经济、环境与社会的协调可持续发展，实施"依托主城、拥海发展、组团布局、轴向辐射"的发展性战略，建设文明和谐的城市。

滨海城市规划

长乐花满墅的设计充分依靠滨海城市

特色形象要素——山、海、城，设计项目位于长乐区经济开发区商业中心，紧邻马祖岛西侧，滨海大道以北，依山傍水，山水直通社区，山环水抱，是原生态公园中唯一的宅区，呈现一种豁达的意境氛围；俯临大海，水流处而得悠远之声，风鸣处则得苍翠之声，声声相伴，是真正稀有的自然亲海宅区。花满墅中由山中泉水汇集而成的自然滨湖，如同是上天赐予的神工妙笔。花满墅的设计充分利用中西结合的特点，布局上具有恢宏的气势，有着人性化自然舒适的居住空间设计；户外飘窗与观光阳台更加凸显自然与人的融合。自然风景，林语涛声，都市田园生活更加精彩，居住品质全面升级。现代人们在繁忙喧嚣过后最向往的是什么？理所当然，人们向往的是优越的环境，花满墅的设计正满足了人们生活上更高层次的需求——回归自然，充分体现了原生态设计理念在其中的运用及滨海城市的规划设计理念。

花满墅亲近自然园

## 六、总结

本节着重从滨海城市景观设计中阐述了原生态设计理念的运用。原生态设计逐渐成为滨海城市景观设计发展的趋势，也是解决城市景观设计中各种问题的方法之一。

通过对原生态设计理念的认识，从不同角度分析了原生态设计对现代空间环境的重要性，原生态设计符合历史发展的需求，是当今社会发展的必然产物，设计时在顺应自然、社会发展的前提之下要努力做到以下几点。

① 原生态设计既要尊重历史传统，又要结合现代需求尊重历史传统，并不是一味将传统、自然体现在设计中。如何在环境艺术设计中体现传统审美精神是一直受关注的现实问题。

② 设计中应将保护与创造相结合，传承与扬弃结合。规划设计上要讲求对环境的保护和创造。保护指的是人们为了创造更加适合生存发展的环境，对环境中传统有价值意义的文化加以肯定、发展。创造

福建长乐花满墅

指的是对原有环境的更新与建设,以最小的代价换来最大的景观环境效益,必须尊重自然、尊重传统历史,满足现代人们的工作生活需求。要做到既保护又创造,既继承又发扬。

③ 遵循设计理念,促进自然、社会、人的和谐发展。原生态设计理念提倡的最重要的原则就是遵循自然发展规律,回归自然,达到设计艺术的自然化,从而提升人们的生活品质,促进自然社会的可持续发展。在设计中,要紧紧围绕设计理念,一切设计在遵循自然发展规律之下,强调"以人为本"的设计原则,促进自然、社会、人三者之间的和谐发展。否则,只追求原生态设计,会造成自然资源的浪费,环境的破坏,阻碍社会的发展。

21世纪的设计更多地聚焦在生态、原生态设计方面,这就要求设计师应该重新考虑设计的目的和意义。设计不应仅仅停留在设计一件东西、一个系统,而应该将目标转向人与自然。未来的设计应该朝着绿色的、生态的和可持续的方向发展,从不同的角度打造内涵更为丰富、更合乎人性的空间环境。

原生态的设计理念是以恢复与再现原始自然状态作为理论根据,优化城市空间,促进和谐发展。在现代设计中,适当考虑原生态设计理念的运用,达到设计进程与自然发展状态相辅相成,可以实现人与自然、社会的和谐发展。现代社会更加关注的是生态环境层面,努力解决资源短缺,处理好人与自然之间的关系,设计的原生态化是现代环境设计的发展方向。人们从之前的乐天派——只管消费与废弃,发展到现在的重视环保,反映了社会的发展而且也将沿着正确的方向继续发展。科技进步、社会发展逐渐改变着环境设计的发展,环境设计方式的改变也突出反映了人们思维方式的改变,为新的环境设计提供内容,对将来设计方向的发展提出了新的要求。

随着生活水平的提高,人们对生活空间环境提出了新的要求。21世纪的设计肩负着提高资源利用率,减轻自然环境负荷的重任。这要求设计师在进行设计时必须遵循设计、生态、环境相结合的原则。考虑到自然资源的循环利用,将现代设计与自然有机结合起来,达到设计的高水准。新世纪的设计应该用以人为本思想、生态思想和可持续发展思想推动社会发展,利用科学技术把握历史命脉。

首先,尊重历史的发展方向。离开历史、脱离传统的文脉设计是极其不成熟的,否定历史传统的设计就失去了灵魂。其次,坚持以人为本的发展方向。在满足一些必要物质需要之时,更加注重人们的感情心理需要。设计时考虑到各种心理需求,把设计做到更加合理舒适。现今,和谐社会的建设包括了人与自然、人与社会之间的和谐,体现了人与自然、社会的紧密联系。要实现这一目标,顺应时代发展,就必须遵循自然发展规律,根据相应设计原则进行设计,达到人、自然、社会的整体和谐。开发与保护共存,顺应自然、利用自然,达到人与自然的和谐,实现人文、自然精神的巧妙结合。这正体现

了人们物质需求之外的精神需求。人与自然、生态与环境之间要相互协调，才能实现可持续发展，顺应时代的要求。

## /第五节/
## 服装设计

### 一、设计灵感与思路

该创作实践的灵感来源于波浪褶生动活泼的造型，以寻找自然界中与之共鸣的介质。通过观察液体、气体运动所产生的动态变化，提炼出本系列的灵感图片。异质液态间发生溶解扩散时产生的扭曲旋动、盘绕繁复的动态画面，在不断溶化发散中起伏微妙地张合，升降沉坠，其肌理如纤细的发丝，呈现出一种具有生命力的动感。从不同色质液体之间的溶解过程产生的形态变化中，提取出这些特殊形态下的线条特征，为多层次波浪褶透叠造型提供参考。

### 二、设计准备与效果图的绘制

在高级定制礼服系列设计实践中，主要运用多层次波浪褶结构的群组构成达到高级定制礼服廓形的创新表达。作为系列设计的准备阶段，主要运用三种波浪褶基础纸样进行多层次透叠造型的随机设计，以构成体块造型为目的，在1∶2的小人台上进行大量的廓形实验，提取出部分形态优美的多层次波浪褶结构，为系列造型设计做好可行性准备。

分别以由装饰技法构成廓形与在现有廓形基础上形成新的廓形两个方向进行造型实验，以高级定制礼服为载体，进行有意识的局部造型实验，通过多层次波浪褶的廓形设计形成初步的礼服局部造型，在此基础上通过添加不同的单体波浪褶进行造型补充，达到整体廓形更加丰富、完整的造型效果，对设计意图的可行性以及具体实现效果进行实验，记录纸样形状与成形规律，为设计效果图的绘制与实物制作进行设计准备。

灵感图片——升腾扩散

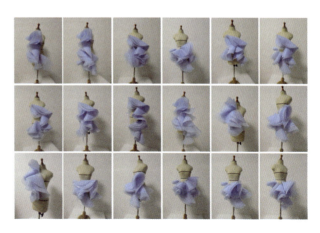

以构成体块为主的廓形实验

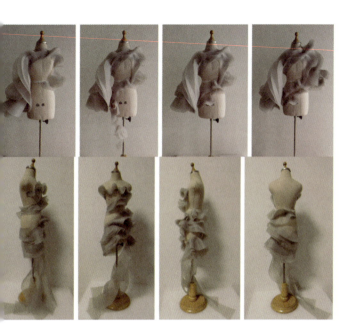

以局部设计为主的造型实验

"风·花"系列高级定制礼服效果图

结合灵感图片,将提取出的形态线条与高级定制礼服载体进行结合,采取模拟、解构、变体、意向等多种设计手法,将形态线条进行直接移植、局部放大、片段错位、数量反复、元素畸变、位置颠倒、夸张变形处理,并进行主观联想,使平面化的形态线条形成简约化或复杂化、立体化或装饰化的造型效果,使之适应高级定制礼服的设计特点,尽可能拓展多层次波浪褶透叠技法的造型空间。

在进行系列设计时,利用多层次波浪褶透叠技法,灵活变化波浪褶的边缘形态,主要通过创造性的纸样形状设计与连接线位置设计,采用对称与不对称设计,达到整体塑形、局部点缀、视觉加强、廓形放大等多样效果,塑造新的高级定制礼服造型,以此为基础绘制出高级定制系列设计效果图。

## 三、设计方法

### 1. 单体的构成形式

（1）层叠

通过面在体表的起伏、高低错落而形成强烈的立体感。连接线形态一般为平行的一组线条,层叠构成后多层次波浪褶的边缘轮廓形成统一的方向,秩序感较强。

层叠构成

（2）堆积

多层次波浪褶的堆积构成是指波浪单

元堆放在一起，可形成大面积铺盖的立体造型，也可以是空间立体造型的叠加，连接线形态一般呈随机的曲线与折线的结合形，在凌乱的构成中体现美感，随机的堆积构成在无序中找有序，混沌中找规律，达到视觉的平衡美。

盘绕构成、旋转构成

## 2. 单体的组合形式

（1）排列

多层次波浪褶最常见的形式便是成排出现。排列的结构形式一般有直线、折线、曲线、有机形，以及几何形等，其构成方法有错位、倾斜、渐变、旋转及综合等。简单的排列形成一种整齐的秩序感，组合后又有丰富的变化性，三组多层次波浪褶呈排列构成，各自连接线具有微妙差异，导致组合的多层次波浪褶透叠造型具有丰富的变化性。

堆积构成

（3）盘绕

通过连接线位置的设置，有意识地控制波浪褶的走向，使波浪褶形成一定的花形，从而构成特定的形式美感，如图，形成的花形一般以轴对称形式存在，连接线位置与花形走向基本相符。

（4）旋转

是一种特殊的构成形式，表现为围绕人体进行曲线运动，运动轨迹为螺旋形，在造型的表达上可不考虑人体的侧缝、前后中线等结构线的影响，连接线与旋转构成的走向相符，形成一种具有方向性的造型效果。

排列构成

（2）穿插

穿插意为交叉相错，利用穿插可以很好地将两个甚至多个单体联系起来，同时也能把分散的局部集合成相互关联的整体。穿插的核心是通过扭曲空间形成新的

空间平衡,这实际上是力的平衡,在单体自由联通中达到美的平衡。两组或两组以上的多层次波浪褶单体在形成造型的同时发生穿插构成,穿插的同时单体间相互遮蔽,呈现出特殊的节奏感、韵律感。

穿插构成

（3）对称

对称构成具有均衡、整齐有秩序的特点,一般以人体的前中或后中作为对称轴,采取盘绕、穿插或排列、堆积等构成方式形成特定造型,通过造型的对称排列,形成充满秩序的形式美感。此类构成对立体裁剪工艺要求较高。

对称构成

（4）不对称

不对称构成抛弃了对称图形的强烈秩序感,以随意的构成方式获得多层次波浪褶透叠造型,通过单体间的随机组合形成造型变化多样的廓形表现。

不对称构成

### 3. 廓形设计

（1）局部点缀

礼服的基型有紧身型裙、陶瓶形裙、圆台形裙、塔形裙、钟形裙、球形裙、漏斗形裙、螺旋形裙、拖尾形裙、鱼尾形裙等,在这些礼服基型的基础上,以局部点缀的设计手法增加多层次波浪褶装饰设计,在简约的鱼尾形裙基础上,由一侧胸腰部向臀部延伸的多层次波浪褶透叠造型,蜿蜒的波浪褶形成云雾般的流动造型,自然附着于礼服基型之上,为鱼尾礼服增加视觉中心的同时增加了礼服的柔美气质。

基础上形成丰富的造型变化。

局部点缀设计

（2）夸张与强调

在高级定制礼服基型基础上，通过波浪褶单体的排列堆积增加礼服局部或整体的体积感，形成一定程度的空间扩张，增强高级定制礼服造型的视觉冲击。在外套基型的基础上，通过多层次波浪褶的堆积构成，整体放大外套的体积感，使之脱离原有的轻薄外形，呈现出类似皮草外套的造型效果。

新廓形设计

夸张与强调设计

（3）形成新的廓形效果

在礼服基型的基础上，通过波浪褶单体的随机排列与有意识构型，使礼服脱离原本的单一廓形，获得新的廓形。在紧身裙型的基础上，通过多层次波浪褶透叠技法的装饰，形成了区别于原有廓形的新的廓形，新廓形有很大的造型空间，可在此

## 四、多层次波浪褶透叠技法在设计实践中的创新运用

以上对多层次波浪褶透叠技法纸样形状等的一系列实验，有效地证明了波浪褶纸样各因素的变化对波浪褶造型效果的影响。设计实践的过程中，对纸样形状进行发散性思考，结合灵感图片的线条要素与设计图中的造型效果，我们对三种基础纸样运用图像变形手段获得了一系列新的纸样形状。运用不同的方法组合这些多层次波浪褶单元，采用与真丝绡厚度相近的80克无纺布面料初裁纸样，进行初步造型的塑造，通过反复调整造型、连接线位置与形态，根据设计图的造型需要进行造型效果与纸样形状的调整，获得准确的纸样形状后裁剪真丝绡面料进行实物造型制作，不断微调造型效果，直至完成最终造型，

并用透明鱼线将多层次波浪褶透叠造型与礼服基型固定。

### 1. 案例一：内外弧均由曲线转化为直线的纸样拓展

由螺旋形纸样进行内外弧间距的变化设计，得到等距螺旋形与随机线条螺旋形两种螺旋形态，将等距螺旋形变形为直线与折线关系，得到多边形的回字图形，将矩形回字图形进行解构设计，得到L形和]形等形状纸样，将其组合变形可得到对回字形和倒回字形等形状纸样。

直线与直角转角的纸样形状形成简洁的立体线形，将直角转角的布片拉直产生新的褶面，透叠后层次丰富，线条上下起伏，具有很强的秩序感，整体视觉效果呈现几何块面状的层次叠合，适宜附着于外套这一载体，产生大面积面料蓬松、体积感强烈的肌理与造型效果。

设计说明：本案例主要实现内外弧均由曲线转化为直线的纸样拓展产生的造型效果，将变形后的纸样进行解构处理，获得多个具有直角与直线特征的纸样形状，并将作用力产生的多层次波浪褶单体在礼服基型上进行直线与折线排列，并根据外套这一载体形式采取轴对称设计，获得块面堆积的蓬松视觉效果。

本案例的设计特色在于取消了传统多层次波浪褶透叠技法的曲线外弧，根据上文实验中外弧为直角形态的造型特征，以简化后的回字形延伸出对回字形和倒回字形，将其创造性地运用在袖部的多层次波浪褶造型中。整体造型中运用了数量众多、形态各不相同的多层次波浪褶单体，以堆积的形式塑造整体造型，最终造型效果蓬松柔软，具有很强的节奏感与视觉冲击力。

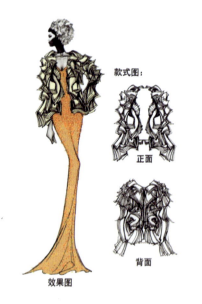

效果图与款式结构图

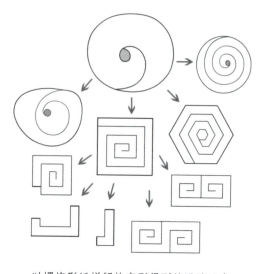

以螺旋形纸样解构变形得到的设计元素

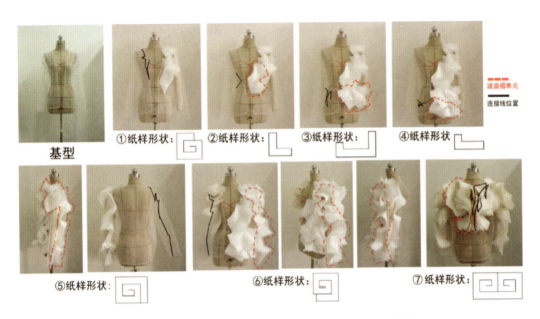

单体纸样形状与构成多层次波浪褶单体造型对比及聚合过程1

## 2. 案例二：以圆环形纸样图案变形得到的纸样拓展

由圆环形纸样进行图案变形，通过将内弧或外弧变形为直线与直角造型，获得一系列纸样形状，并根据图像变形手段对纸样进行进一步变形，获得内、外弧均为直线与直角的纸样形状，内、外弧均为直线与圆角结合的纸样形状，以及一系列6字形变化纸样。

当内弧为直线与直角造型时，将直角转角的布片拉直产生新的褶面，外弧呈圆顺的边缘造型，褶线清晰，具有较强的秩序感。

设计说明：本案例主要实现圆环形纸样的内弧转化为直线与直角造型时产生的造型效果，对产生的铜钱形纸样进行一系列纸样拓展，形成大量形状各异的纸样形状，如c形、6形和内外弧均为直线与曲

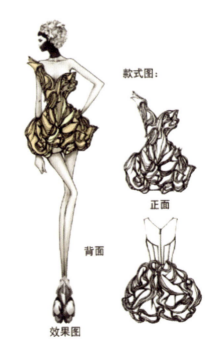

效果图与款式结构图

## 艺术设计理念与方法

以圆环形纸样解构变形得到的设计元素

线结合的纸样形状等，利用这些不同形态的纸样产生巨大的造型空间，多层次波浪褶单元间的相互组合形成极为丰富的廓形表现。

本案例采用大量波浪褶单体构成不对称的礼服廓形，造型前后差异明显，波浪褶的单体之间采用了近色搭配，为整体造型增加了层次感与视觉趣味性。上半身主要采用各种排列构成，采取相近的纸样形态排列出变化微妙的次第造型，下半身采取堆积构成，塑造球形裙廓形，使礼服造型从沉闷的紧身短礼服转变为俏皮的球形礼服。

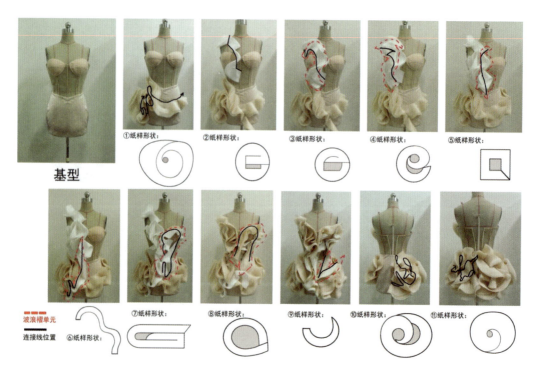

单体纸样形状与构成多层次波浪褶单体造型对比及聚合过程2

**3. 案例三：内外弧均以直线与曲线结合的纸样拓展**

由螺旋形与蟹钳形进行多种联想变形，获得一系列 c 形和 6 形纸样，通过拓展内、外弧均为直线与圆角结合的纸样形状获得形状独特的酒瓶形和钩形纸样等。

内外弧均为直线与圆角结合的纸样形状形成条状的造型表现，圆角的布片适合人体凸出的曲面形成圆顺自然的过渡造型，贴合人体曲面，形成的多层次波浪褶透叠造型低调，立体感较弱。

设计说明：本案例采取对称设计，参考人体骨骼形态进行造型设计。主要设计亮点在于肩袖部的连接与转折，构成强调肩部造型，连接深 V 形领口，自胸部向下的穿插延伸设计，模拟人体骨骼的造型构成。背后圆角转折的连袖造型向腰部穿插排列，形成露背效果，臀部向下延伸的波浪褶模拟人体背面的骨骼形态，与正面形成呼应。

本案例的主要设计特色在于创造出形状独特的酒瓶形与钩形纸样，将其创造性地运用在肩袖部的多层次波浪褶造型塑造，正面强调肩部造型的多层次波浪褶造型采用对折的酒瓶形纸样，背面低调的连袖造型采用钩形纸样，整体造型采取轴对称设计，多层次波浪褶透叠造型低调而唯美，成品造型具有张弛有度的节奏感，充分表达人体骨骼的仿生设计意图。

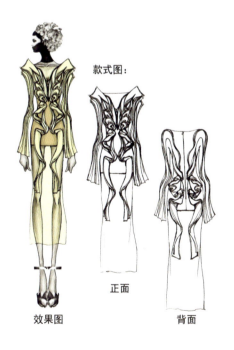

效果图与款式结构图

以螺旋形与蟹钳形变形得到的设计元素

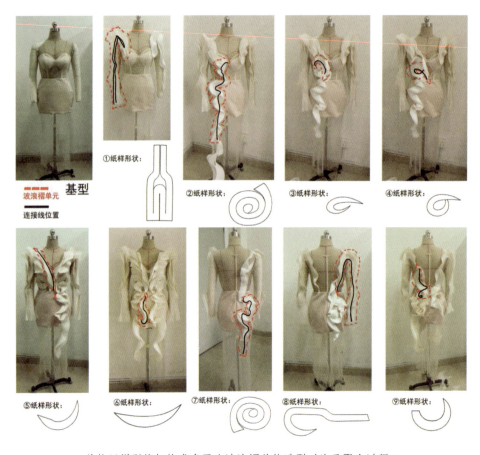

单体纸样形状与构成多层次波浪褶单体造型对比及聚合过程3

**4. 案例四：以局部点缀为主的礼服造型设计**

设计说明：以局部点缀为主的装饰设计纸样采取"蟹钳"形纸样进行拓展变形，获得一系列 c 形、6 形与螺旋形纸样，纸样形状相较前面几个案例较为传统。本案例以圆台拖尾形礼服为基型，在完成礼服基型缝制的基础上，先将设计图中的蕾丝装饰缝制完毕，再进行多层次波浪褶透叠技法的造型设计。圆台拖尾裙采用胸部对称设计，以放大胸部体积为目的，装饰延伸至腰部。

设计说明：以局部点缀为主的装饰设计纸样采取两组结构不同的螺旋形纸样进行多层次波浪褶透叠技法的造型设计，根据设计准备阶段的局部造型实验提取可用造型样品，以真实比例的纸样形状进行具体造型的制作。

本案例以鱼尾拖尾形礼服为基型，在完成礼服基型缝制的基础上，先将设计图中的蕾丝装饰缝制完毕，再进行多层次波浪褶透叠技法的造型设计。鱼尾裙采用不对称的局部装饰，将两组波浪褶单体进行结合，形成行云流水的局部装饰造型。

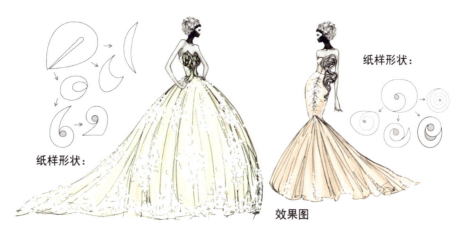

效果图与对应纸样形状

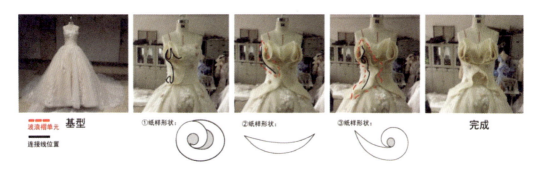

单体纸样形状与构成多层次波浪褶单体造型对比及聚合过程 4

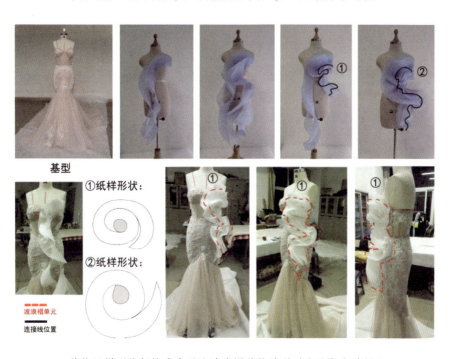

单体纸样形状与构成多层次波浪褶单体造型对比及聚合过程 5

## 五、总结

多层次波浪褶透叠高级定制礼服的设计实践，从系列整体性而言较为完整，有灯笼形短礼服、H形中长礼服、H形及地礼服搭配茧形外套、鱼尾形拖尾礼服与圆台形拖尾礼服，五款长度不同、工艺与装饰技巧各不相同的高级定制礼服。该系列以多层次波浪褶透叠技法作为主要装饰与造型技法，贯穿于每一件设计作品之中。多层次波浪褶在系列作品中的运用形式、装饰手法、装饰部位与形式美感都各不相同，系列作品考虑到装饰性的强弱对比，简繁分明、张弛有度，具有很强的节奏感。

该系列设计中对于多层次波浪褶透叠技法的创新运用，主要表现在纸样形状的创新、连接线形态的创新、设计方法的创新、造型效果的创新四个方面。在传统的纸样形状与案例基础上进行设计变化，分别从圆环形、蟹钳形、螺旋形三种基础纸样形状出发，利用图像变形、解构手法发散设计出多种形态各异的纸样形状，通过对这些不同纸样形状造型效果的实践运用，排除不可用的纸样形状，并将可用的纸样形状结合具体设计手段，创造性地运用于本系列多层次波浪褶透叠礼服的创作实践中，产生形态多样、变化丰富的多层次波浪褶透叠造型，营造出新颖的视觉感受。

通过对比本系列中多层次波浪褶透叠高级定制礼服作品，可以得出以下结论。

① 在装饰少、礼服基型简单的基础上进行的多层次波浪褶透叠技法具有更大造型空间（案例一、案例二、案例三）；在礼服基型与装饰较完整的基础上进行的多层次波浪褶透叠技法受到礼服整体造型的制约，对造型效果有一定的局限（案例四）。

② 对波浪褶的基础纸样进行各种图像变形可以得到各种形态各异的纸样形状，不同的纸样形状以同样的连接线形态排列可得到不同的多层次波浪褶造型单元，不同的纸样形状以不同的连接线形态排列可得到更多不同的多层次波浪褶造型单元。通过这些形态各异的多层次波浪褶单元间的组合，可获得巨大的造型空间。对波浪褶纸样的设计、连接线位置与形态的设计具有很高的实用性与可行性。

③ 在实际的制作与设计实践中，多层次波浪褶透叠技法存在很多参照物，自然界的生物与众多现有的艺术形式均可应用于多层次波浪褶透叠造型的模拟。如案例三中以多层次波浪褶透叠造型模拟人体骨骼形象，及案例四的鱼尾裙如团云形态的多层次波浪褶透叠造型等。多层次波浪褶透叠技法的造型特征也可用于营造不同品类质感的服装形式，如案例一中以多层次波浪褶透叠造型营造皮草质感外套等。多层次波浪褶透叠技法存在很大的设计创作空间，通过本系列高级定制礼服的创作实践，对该技法进行多种不同方式的运用，对未来的设计发展具有一定的方法论意义。

设计说明：本系列高级定制礼服作品主要采取多层次波浪褶透叠结构作为主

要装饰元素，作品涵盖了高贵典雅的婚礼服、优雅婉约的礼服以及充满肌理设计感的小礼服，在视觉效果与造型丰富性上呈现出诸多变化，充满了装饰感以及视觉趣味性。多层次波浪褶透叠造型对称结构在礼服造型的运用过程中充满韵律感与装饰意味，不对称设计穿插其中，多层次波浪褶透叠结构在纸样形状与连接线位置与形态上的不同，创新了高级定制礼服的设计手法与造型空间，形成了多样化的、层次丰富的立体造型，产生强烈肌理效果及体量感，形成新颖的造型表现。

# 参考文献

[1] 徐晓庚. 现代设计艺术学 [M]. 武汉：长江文艺出版社，2003.

[2] 朱铭，荆雷. 设计史 [M]. 济南：山东美术出版社，1995.

[3] 王文博. 创意思维与设计 [M]. 北京：中国纺织出版社，1998.

[4] 唐纳德·A·诺曼. 设计心理学 3：情感设计 [M]. 何笑梅，欧秋杏，译. 北京：中信出版社，2012.

[5] 鲁百年. 创新设计思维：设计思维方法论以及实践手册 [M]. 北京：清华大学出版社，2015.

[6] 代尔夫特理工大学工业设计工程学院. 设计方法与策略 [M]. 倪裕伟，译. 武汉：华中科技大学出版社，2014.

[7] 李彦，李文强. 创新设计方法 [M]. 北京：科学出版社，2013.

[8] 翁炳峰. 图形创意 [M]. 福州：福建美术出版社，2004.

[9] 郑建启，李翔. 设计方法学 [M]. 北京：清华大学出版社，2012.

[10] 荆雷. 设计艺术原理 [M]. 济南：山东教育出版社，2002.

[11] 刘吉昆，习玮. 设计艺术概论 [M]. 北京：清华大学出版社，2004.

[12] 赵博，戚彬. 系统设计 [M]. 北京：电子工业出版社，2014.

[13] 沃尔特·布伦纳，福克·尤伯尼克尔. 创新设计思维：创造性解决复杂问题的方法与工具导向 [M]. 蔺楠，等，译. 北京：机械工业出版社，2018.

[14] 翁炳峰，戴睿琦. 拾光：视觉设计实践案例 [M]. 北京：化学工业出版社，2021.

[15] 朱光潜. 西方美学史 [M]. 北京：中国长安出版社，2007.

[16] 王雪皎. 导视系统设计中的绿色设计理念与方法探究 [J]. 包装工程，2018, 39(14).

[17] 邹玉清. 未来设计思维与方法：基于未来视角的设计方法研究 [M]. 南京：江苏凤凰美术出版社，2022.

[18] 孔祥天娇. 联结性设计思维与方法：基于设计过程的分析方法研究 [M]. 南京：江苏凤凰美术出版社，2022.

[19] 陈炬. 数字设计思维与方法：隐性与显性转换设计方法研究及理论构建 [M]. 南京：江苏凤凰美术出版社，2022.

[20] 廖雨婧. 多层次波浪褶透叠技法在高级定制礼服中的运用与拓展 [D]. 福州：福建师范大学，2017.

[21] 王家强. 基于服务设计理念的家用医疗产品设计研究 [D]. 青岛：青岛理工大学，2017.